神之手

動畫大神 加加美高浩 的 繪手神技

加々美高浩が全力で教える「手」の描き方
圧倒的に心を揺さぶる作画流儀

知名漫畫家
韋宗成 審訂

謝蘿鎂 譯

加加美高浩 著

U0067746

SB Creative

旗標

作者簡介

加加美高浩

超絕技巧派動畫師。

擁有高超的作畫技巧,尤其是手的描繪技法受到觀眾高度肯定。曾在擔任作畫監督的《遊戲王-怪獸之決鬥》(遊☆戲☆王デュエルモンスターズ)中,以高超技巧賦予每個角色不同的手部詮釋與美麗的畫作,從此誕生無數追隨加加美老師的「手迷」,粉絲們都尊稱他為「加神」。
曾在《遊戲王-次元的黑暗面》(遊☆戲☆王 THE DARK SIDE OF DIMENSIONS)、《超能少女組》(絶対可憐チルドレン)、《死亡筆記本》(Death Note)等知名動畫作品中擔任人物設計與總作畫監督。

■ 特別專欄之座談會對談人
內海紘子
蛭名秀和

■ 攝影
御澤徹

■ 日文版封面設計
西垂水敦(krran)

■ 教學影片製作
伊藤孝一

■ 企劃、內文設計、DTP、編輯
秋田綾(株式會社 Remi-Q)

■ 企劃、編輯
杉山聰

序

謝謝購買本書的各位讀者，我是加加美高浩。

我從來沒想過我能出版這類型的書，總覺得很神奇。其實我自己在畫手的時候，很少會刻意去計算肌肉、肌腱、骨骼等精確的構造和比例。即使我對描繪手部的確有相當程度的理解，但我也常常因為重視外觀，而從「好看優先」的角度去畫，因此我原本並不認為自己能寫出一本解析手部作畫技法的書。不過，既然本書的宗旨是「加加美高浩特有的手部描繪技法」，我想那樣的話我或許能勝任吧，因而寫了這本書。

也就是說，本書的內容並不是「從藝術解剖學的觀點解說手部的描繪技巧」，而是「以外觀好看為優先的加加美高浩自創的手部描繪技法」。

手的結構很複雜，而且外觀和形狀還會依姿勢或角度產生極端的變化，堪稱是整個身體構造中極度難畫的棘手部位。即使我畫畫已經超過 30 年了，現在遇到要畫手的時候，我還是需要對著鏡子，參考自己的手而邊看邊畫（有時候會遇到太奇怪的姿勢，就無法用自己的手重現了）。一般而言，要替筆下的人物加上動作或表現演技時，例如：將手往前伸、用手指指向某處、握拳等，手的描繪（嚴格來說還涵蓋手臂部分）都是相當重要的一環，甚至還能進一步透過手的呈現方式，表現出喜怒哀樂等情緒或是角色個性的差異。手可以說是描繪人物個性時相當重要且方便的部位。

我在本書中解說了 3 種草稿畫法，希望盡可能用簡單的方法，讓大家學會畫出原本很困難的手。另外我也幫大家整理了畫手的時候容易感到困擾的問題，包括惱人的皺紋與立體感的表現方式等。本書前二章包括手的基本畫法和展現魅力的戲劇性詮釋手法。請試著從自己能力所及的部分開始挑戰吧！

本書的第三章是精心整理的姿勢範例集，描繪了許多生活中常見的的動作和姿勢，方便讀者臨摹練習。

我平常在畫動畫用的稿子時，通常會以上色後的狀態為前提去思考，因此會連同陰影一併考量；不過本書為了讓手的形狀盡可能簡單好懂，大部分都採取只畫輪廓線的方式來解說。

人與人見面時，通常都會先看臉。然後，在穿著衣服的狀態下，臉和「手」還是會外露。考量到這兩點，或許即使不刻意去看，人們仍會在無意間把視線落在「手」上。因此，如果畫手的時候能和畫臉一樣認真描繪，或許更能表現出描繪對象的姿態吧。我不知是從何時開始，就注意到描繪手的趣味與重要性。在我持續工作的過程中更加確信了這點，至今仍是如此。

拿起本書的各位讀者，我想或許是因為你也同樣感受到了「手的魅力」對吧。

本書所寫的都是我能力所及的畫法，或許並不一定能讓你成為所向無敵的畫手大師，但如果我的書能稍微幫助你畫出更有魅力的作品，那就太好了。

加加美 高浩

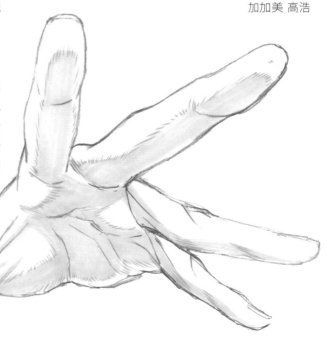

本書的使用方法

本書的架構說明

這本書是動畫師加加美高浩撰寫的「手部」描繪技法，蘊含了他在長年動畫工作中累積的技術與知識。比起強調透視這類具有視覺魄力的畫法，本書更偏重於可以輕鬆活用於生活中各種場面的手部畫法。

CHAPTER 1　手的基本畫法

本章將會依序解說基本的手部畫法、曲線與直線的活用方法、不同年齡與性別的手的畫法。首先，請從作者獨創的 3 種草稿畫法開始學起吧！

CHAPTER 2　提升戲劇性的技法

本章主要解說各種手勢的表現方法、提升魄力的方法、戲劇性詮釋的技法等。

CHAPTER 3　姿勢範例集

本章準備了許多動畫與漫畫中經常出現的姿勢，也有較難畫的姿勢等適用於各種場景的姿勢。

本書最後安排了兩篇特別專欄。第一篇〈漫畫工作現場的常用技法〉，是以《超能少女組（絶対可憐チルドレン）》為例來介紹動畫工作中會用到的技巧。第二篇〈動畫大師的座談會〉則收錄了作者與私交甚篤的動畫監督內海紘子老師、動畫師蛯名秀和老師的對談記錄。本書還附贈加加美高浩老師親自監製的「手部姿勢照片素材集」，方便讀者參閱各種手勢，亦可下載來做練習。

關於附錄檔案

本書特別附贈了作者的教學影片和「手部姿勢照片素材集」相關檔案。觀看與下載方法請參照 p.142。

觀看與下載方法請參照 p.142。

附錄1　教學影片

附錄2　手部姿勢照片素材集

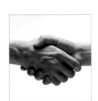

關於臨摹

本書歡迎讀者臨摹和練習。我們也歡迎讀者將手部插畫的臨摹成果公開在自己的 Twitter 或 Instagram 等社交平台，但是公開時請務必標明是臨摹自本書。第三章的插畫尤其適合用於臨摹練習，請務必活用。

頁面結構說明

圖說　針對每張插圖仔細解說作畫的重點與技巧

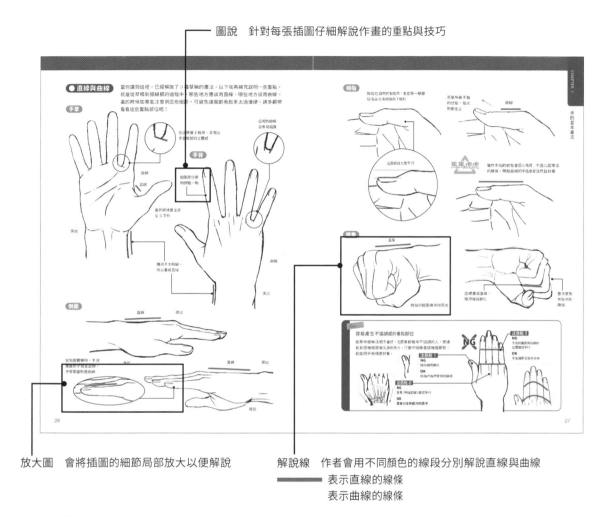

放大圖　會將插圖的細節局部放大以便解說

解說線　作者會用不同顏色的線段分別解說直線與曲線

　　　　━━━　表示直線的線條
　　　　　　　表示曲線的線條

圖示與標記的閱讀方法

迴紋針標記

補充說明平常作畫時需要思考或注意的地方。

hint

hint 標記

除了本文的解說，再額外介紹有用的畫法與技巧。

Column

標記

解說畫手的相關小訣竅或補充說明不同的表現手法。

OK：好的範例，或是將 NG 例改善之後的範例
NG：不好看的例子
馬馬虎虎：雖然沒有問題，但是應該可以更好的例子

CONTENTS

CHAPTER 1　手的基本畫法　　　　　9

CHAPTER 2　提升戲劇性的技法　　　57

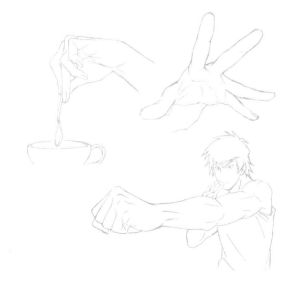

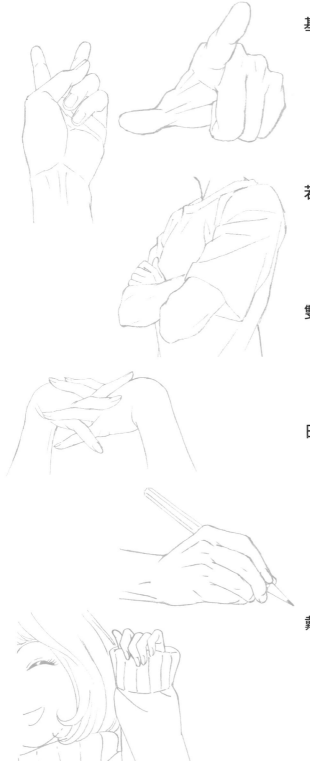

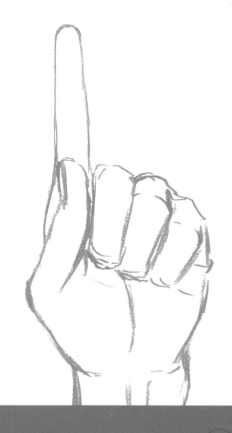

CHAPTER 1

手的基本畫法

第一章會先為大家解說手的基本畫法,包括認識手的基本結構(p.10~p.17)、不同性別或年齡的手的畫法(p.38~p.52)等。

從 p.18 起就會帶著大家一起來練習畫手,我將會介紹 3 種不同的草稿畫法。這 3 種畫法是逐步進階的,因此建議大家從最初的「形狀草稿」開始依序練習。

手的基本形態

開始畫手之前，建議先理解手的大小與比例、關節彎曲的位置、劃分區塊來思考的方法。

● **手的各部位** 先來看看手的各部位名稱與特徵吧！

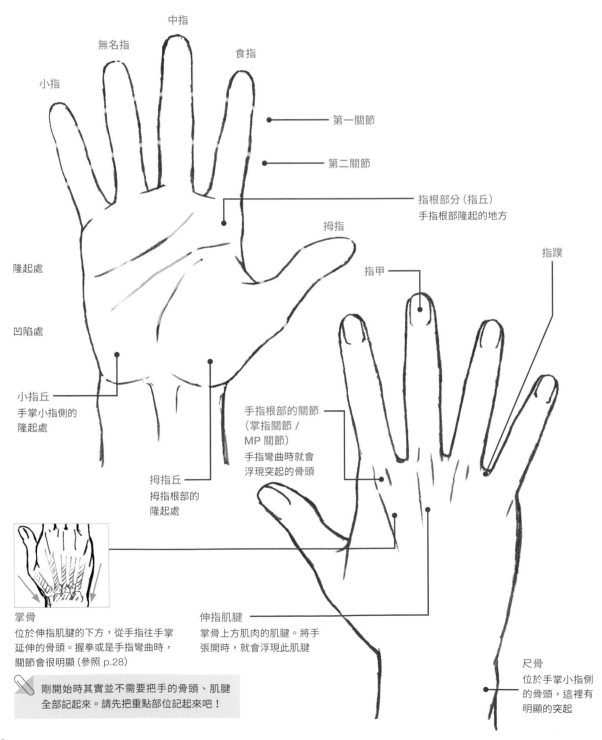

中指

無名指

食指

小指

第一關節

第二關節

指根部分（指丘）
手指根部隆起的地方

拇指

指甲

指蹼

隆起處

凹陷處

小指丘
手掌小指側的
隆起處

拇指丘
拇指根部的
隆起處

手指根部的關節
（掌指關節／
MP關節）
手指彎曲時就會
浮現突起的骨頭

掌骨
位於伸指肌腱的下方，從手指往手掌
延伸的骨頭。握拳或是手指彎曲時，
關節會很明顯（參照 p.28）

伸指肌腱
掌骨上方肌肉的肌腱。將手
張開時，就會浮現此肌腱

尺骨
位於手掌小指側
的骨頭，這裡有
明顯的突起

> 剛開始時其實並不需要把手的骨頭、肌腱
> 全部記起來。請先把重點部位記起來吧！

10

● 手的比例

接著來看看手指和手掌的長度、關節的位置等細節，認識手上各部位的比例吧！
這部分可能會因人而異，因此我僅介紹大概的比例。

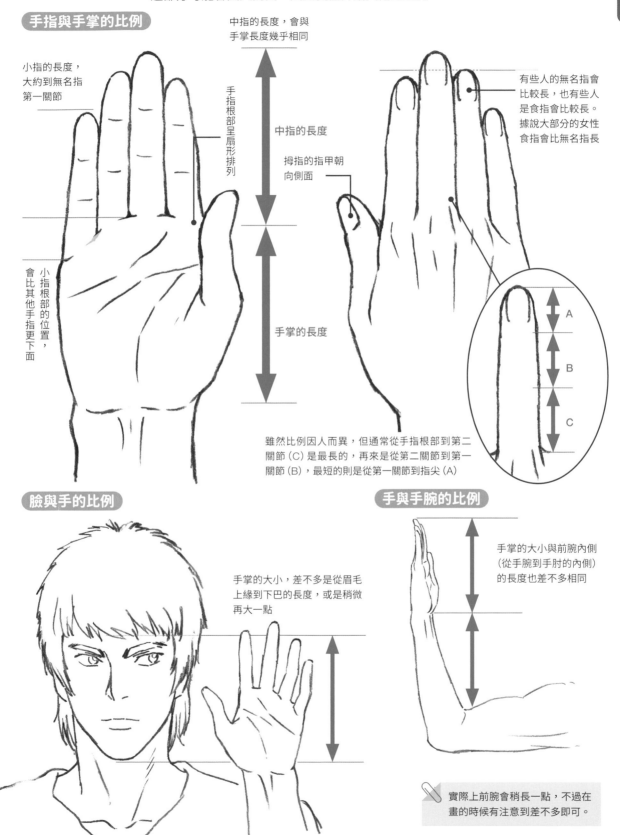

手指與手掌的比例

小指的長度，大約到無名指第一關節

小指根部的位置，會比其他手指更下面

手指根部呈扇形排列

中指的長度，會與手掌長度幾乎相同

手指根部到第二關節

中指的長度

拇指的指甲朝向側面

手掌的長度

有些人的無名指會比較長，也有些人是食指會比較長。據說大部分的女性食指會比無名指長

A
B
C

雖然比例因人而異，但通常從手指根部到第二關節（C）是最長的，再來是從第二關節到第一關節（B），最短的則是從第一關節到指尖（A）

臉與手的比例

手掌的大小，差不多是從眉毛上緣到下巴的長度，或是稍微再大一點

手與手腕的比例

手掌的大小與前腕內側（從手腕到手肘的內側）的長度也差不多相同

實際上前腕會稍長一點，不過在畫的時候有注意到差不多即可。

11

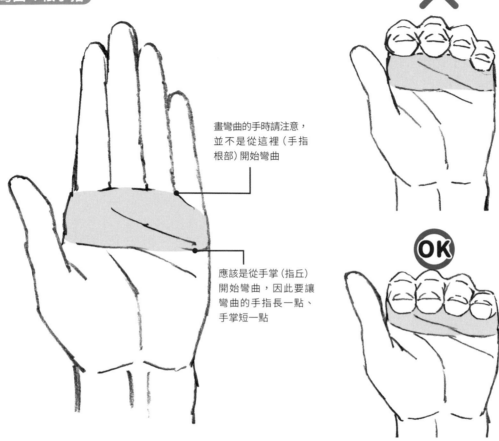

● 彎曲時 手上包含許多關節,而且彎曲的方式也非常多。以下將帶你觀察基本的彎曲方式,同時也會介紹畫手時容易出錯的地方。

彎曲 4 根手指

畫彎曲的手時請注意,並不是從這裡(手指根部)開始彎曲

應該是從手掌(指丘)開始彎曲,因此要讓彎曲的手指長一點、手掌短一點

NG

OK

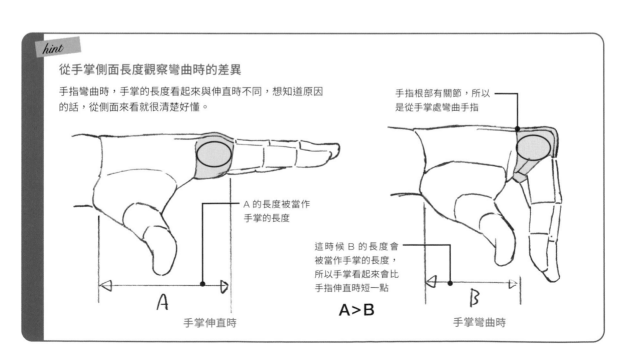

hint

從手掌側面長度觀察彎曲時的差異

手指彎曲時,手掌的長度看起來與伸直時不同,想知道原因的話,從側面來看就很清楚好懂。

手指根部有關節,所以是從手掌處彎曲手指

A 的長度被當作手掌的長度

這時候 B 的長度會被當作手掌的長度,所以手掌看起來會比手指伸直時短一點

A

手掌伸直時

A＞B

B

手掌彎曲時

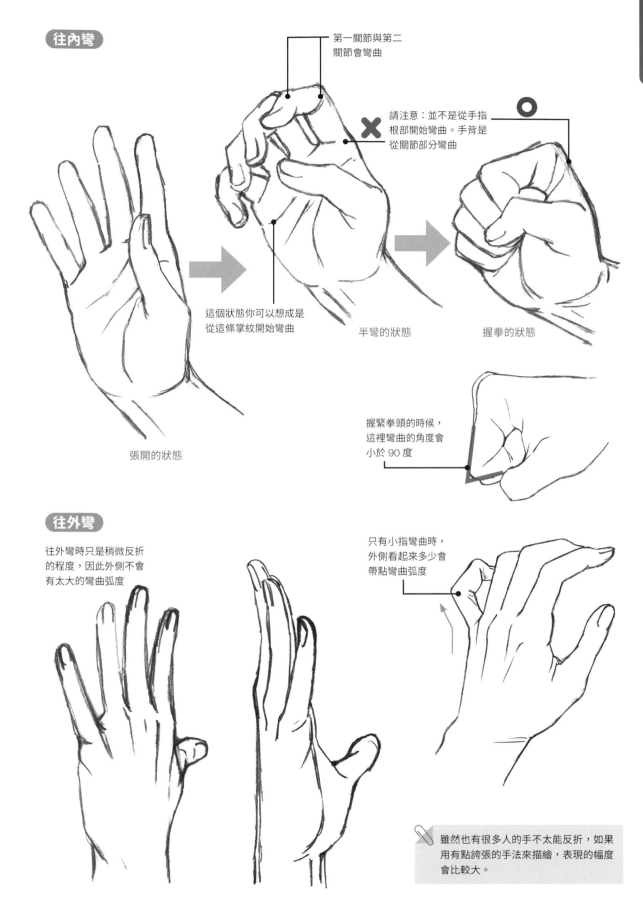

往內彎

第一關節與第二關節會彎曲

請注意：並不是從手指根部開始彎曲。手背是從關節部分彎曲

這個狀態你可以想成是從這條掌紋開始彎曲

半彎的狀態

握拳的狀態

張開的狀態

握緊拳頭的時候，這裡彎曲的角度會小於90度

往外彎

往外彎時只是稍微反折的程度，因此外側不會有太大的彎曲弧度

只有小指彎曲時，外側看起來多少會帶點彎曲弧度

雖然也有很多人的手不太能反折，如果用有點誇張的手法來描繪，表現的幅度會比較大。

13

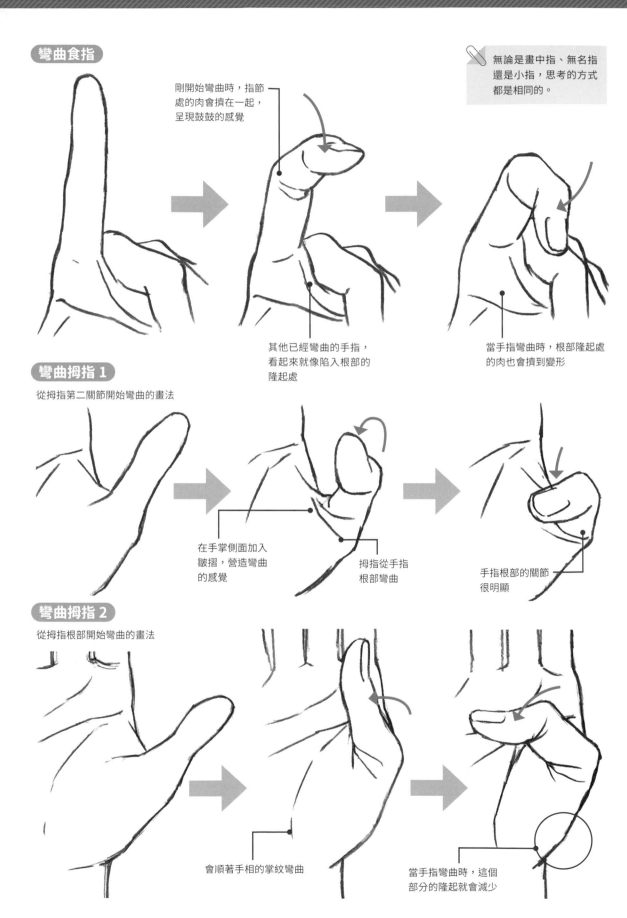

彎曲食指

剛開始彎曲時，指節處的肉會擠在一起，呈現鼓鼓的感覺

無論是畫中指、無名指還是小指，思考的方式都是相同的。

其他已經彎曲的手指，看起來就像陷入根部的隆起處

當手指彎曲時，根部隆起處的肉也會擠到變形

彎曲拇指 1

從拇指第二關節開始彎曲的畫法

在手掌側面加入皺摺，營造彎曲的感覺

拇指從手指根部彎曲

手指根部的關節很明顯

彎曲拇指 2

從拇指根部開始彎曲的畫法

會順著手相的掌紋彎曲

當手指彎曲時，這個部分的隆起就會減少

手腕左右彎曲

往拇指方向只
能稍微彎曲

往小指方向的
彎曲幅度較大

手腕的彎曲側
會出現皺摺

手腕的彎曲側
會出現皺摺

手腕前後彎曲

不論是往前彎或
往後彎，皆可以
彎曲到近 90 度

手腕的彎曲方式因人而異。
也有些人的手腕較柔軟，能
彎曲超過 90 度。

手腕的內側出現皺摺

手腕的肉擠在一起
產生皺摺

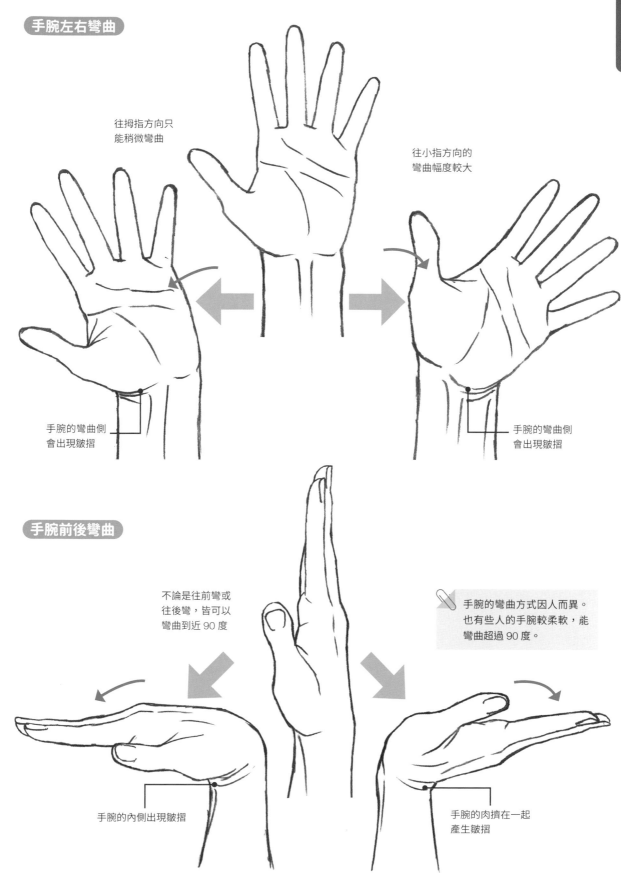

● 用區塊來思考

如果將手分成多個區塊來思考，就算是複雜的姿勢也很容易理解。
隨著角度改變，區塊也會發生變化，請試著從各角度來觀察吧！

手掌

可沿著指關節、手相的掌紋主線，如圖劃分成多個區塊來思考。

手背

手背的區塊劃分和手掌的區塊不同。

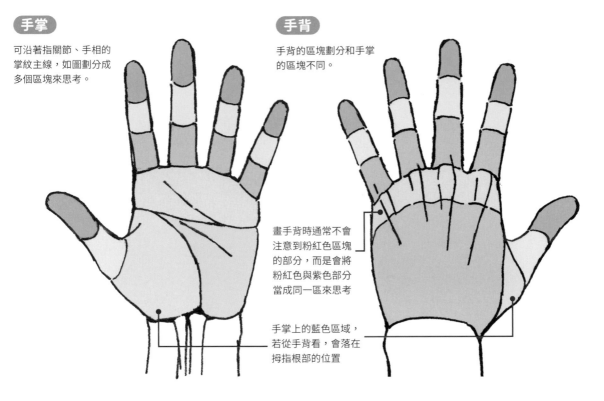

畫手背時通常不會注意到粉紅色區塊的部分，而是會將粉紅色與紫色部分當成同一區來思考

手掌上的藍色區域，若從手背看，會落在拇指根部的位置

握拳

畫握拳的手時，可將手背的橘色與粉紅色區塊想成同一個區塊

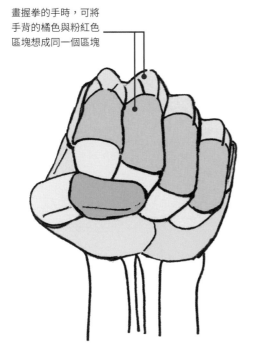

側面

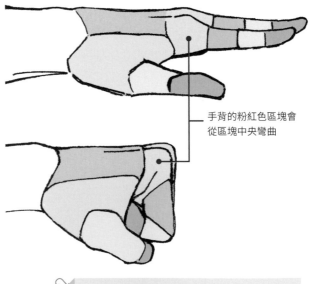

手背的粉紅色區塊會從區塊中央彎曲

📎 畫側面攤平的手時，很容易畫得扁平又單薄，這時應該要把拇指的根部（藍色區塊）畫得更有份量感，讓其他四根手指的根部（粉紅色區塊）也展現出厚度。

● 用區塊來觀察動作

之後介紹的 3 種草稿畫法,也是活用區塊概念的畫法。
描繪複雜的姿勢時,請先劃分成區塊來思考吧!

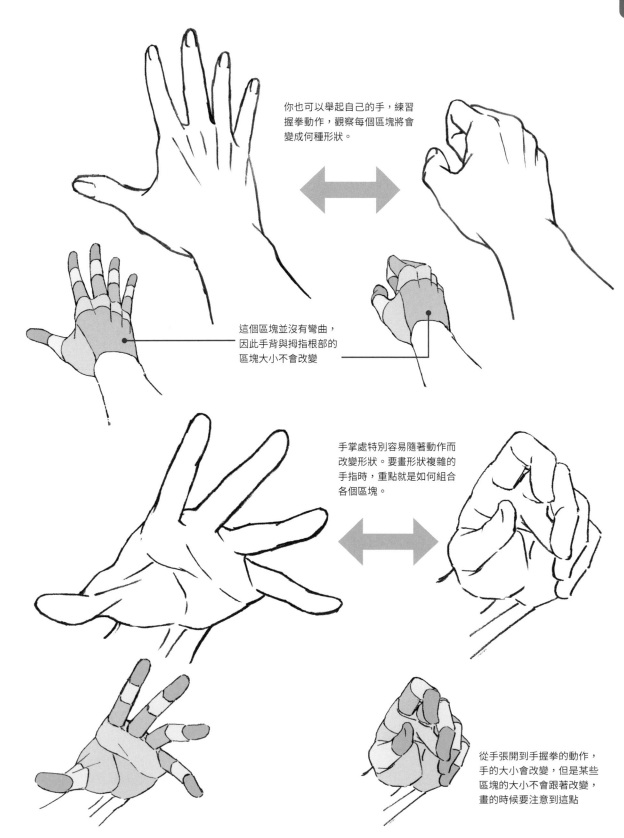

你也可以舉起自己的手,練習握拳動作,觀察每個區塊將會變成何種形狀。

這個區塊並沒有彎曲,因此手背與拇指根部的區塊大小不會改變

手掌處特別容易隨著動作而改變形狀。要畫形狀複雜的手指時,重點就是如何組合各個區塊。

從手張開到手握拳的動作,手的大小會改變,但是某些區塊的大小不會跟著改變,畫的時候要注意到這點

來畫手吧

以下將解說 3 種草稿的畫法。只要能運用自如，再複雜的手都畫得出來。

● 形狀草稿

「形狀草稿」畫法是參考手指長度之類的比例，把手的各部位想成矩形或三角形等單純的形狀來畫，比較適合畫簡單的手勢。

手掌

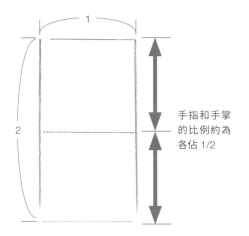

手指和手掌的比例約為各佔 1/2

① 畫出長：寬約為 2：1 的長方形，並將長方形分成 2 個區塊，大約各佔 1/2。

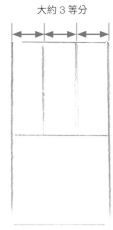

大約 3 等分

② 將上半部（手指區域）大致再劃分成 3 等分。

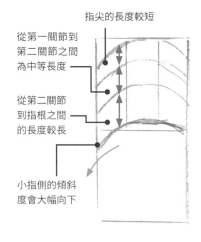

指尖的長度較短

從第一關節到第二關節之間為中等長度

從第二關節到指根之間的長度較長

小指側的傾斜度會大幅向下

③ 接著要畫指尖、第一關節、第二關節、指根區域，請先如圖畫出扇形的草稿線。

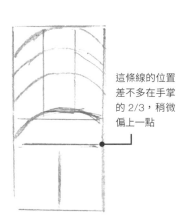

這條線的位置差不多在手掌的 2/3，稍微偏上一點

④ 在手掌處請如圖畫上「T」字形的草稿線。

在上半部三等分的正中央區塊中，沿著這條草稿線畫出中指，如圖所示

⑤ 在上方的中央區塊畫中指，一邊是沿著右側草稿線畫，另一邊則畫在區塊正中央

畫無名指的起始點比草稿線稍微偏外側，最後連到中指根部

⑥ 如圖參考左邊區塊的草稿線畫出無名指。

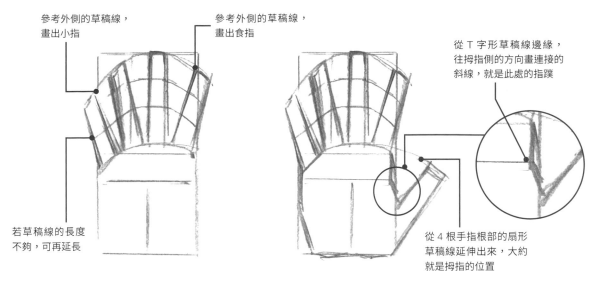

參考外側的草稿線，畫出小指

參考外側的草稿線，畫出食指

若草稿線的長度不夠，可再延長

從 T 字形草稿線邊緣，往拇指側的方向畫連接的斜線，就是此處的指蹼

從 4 根手指根部的扇形草稿線延伸出來，大約就是拇指的位置

7 檢視比例，畫出食指與小指的草稿線。

8 畫出手掌輪廓與拇指。

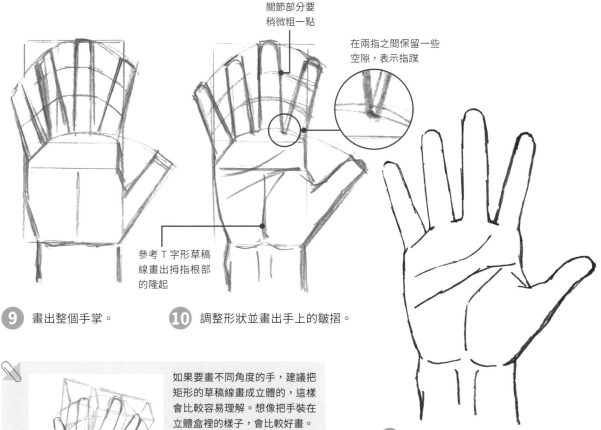

關節部分要稍微粗一點

在兩指之間保留一些空隙，表示指蹼

參考 T 字形草稿線畫出拇指根部的隆起

9 畫出整個手掌。

10 調整形狀並畫出手上的皺摺。

如果要畫不同角度的手，建議把矩形的草稿線畫成立體的，這樣會比較容易理解。想像把手裝在立體盒裡的樣子，會比較好畫。

建議在草稿上畫對角線，可抓出中心位置

11 最後依照草稿描繪線稿，就完成了。

這裡我們是先用草稿捕捉手的比例，再於描線稿時調整手的形狀。我會從第 26 頁開始介紹線稿的思考方法，且會透過各種角度來解說活用曲線與直線畫出手部皺摺等技巧。

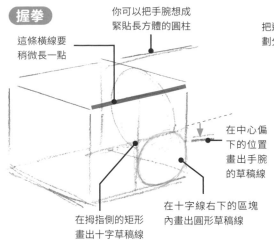

握拳

你可以把手腕想成緊貼長方體的圓柱

這條橫線要稍微長一點

在拇指側的矩形畫出十字草稿線

在十字線右下的區塊內畫出圓形草稿線

在中心偏下的位置畫出手腕的草稿線

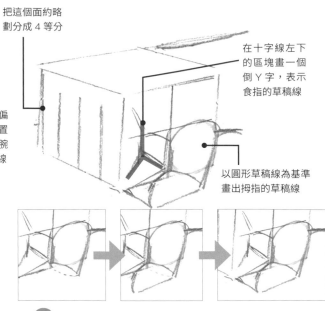

把這個面約略劃分成 4 等分

在十字線左下的區塊畫一個倒 Y 字,表示食指的草稿線

以圓形草稿線為基準畫出拇指的草稿線

① 依照拳頭形狀大致畫個矩形,由於拳頭是立體的,所以再從矩形畫成長方體,然後如圖找出手腕和拇指的大略位置。

② 畫出拇指的草稿線。

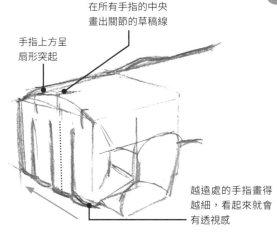

在所有手指的中央畫出關節的草稿線

手指上方呈扇形突起

越遠處的手指畫得越細,看起來就會有透視感

③ 調整從食指到小指的形狀。

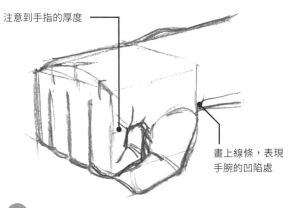

注意到手指的厚度

畫上線條,表現手腕的凹陷處

④ 調整拇指的形狀,展現關節的質感。

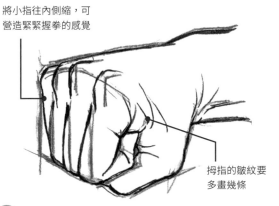

將小指往內側縮,可營造緊緊握拳的感覺

拇指的皺紋要多畫幾條

⑤ 加入力道的表現,調整整體的形狀。

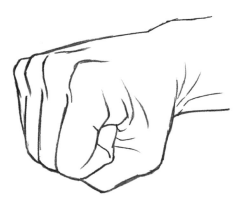

⑥ 最後描上線稿,就完成了。

● **輪廓草稿**　接著要介紹「輪廓草稿」畫法，就是一邊掌握整體輪廓一邊畫。當你遇到難以用「形狀草稿」捕捉的複雜手形，建議從整體的輪廓來找出形狀，就像畫素描一樣。

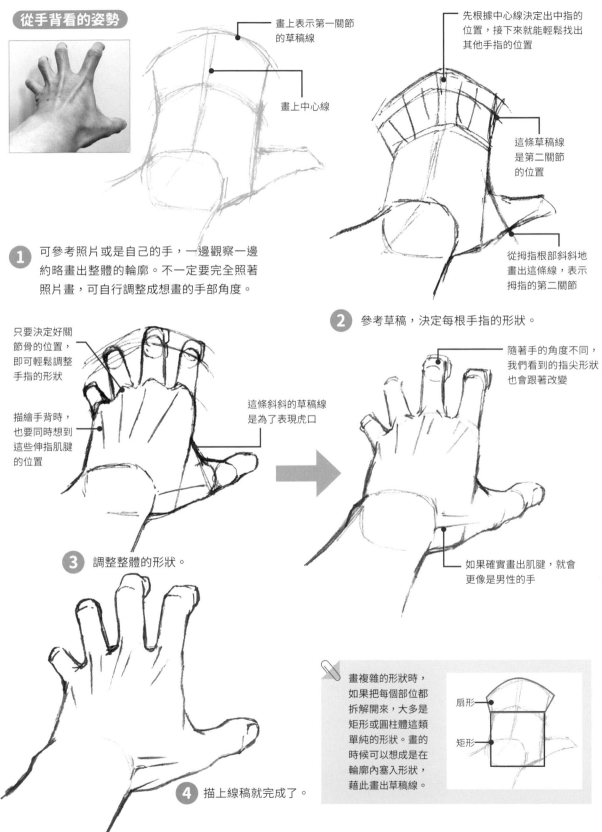

從手背看的姿勢

畫上表示第一關節的草稿線

畫上中心線

先根據中心線決定出中指的位置，接下來就能輕鬆找出其他手指的位置

這條草稿線是第二關節的位置

從拇指根部斜斜地畫出這條線，表示拇指的第二關節

① 可參考照片或是自己的手，一邊觀察一邊約略畫出整體的輪廓。不一定要完全照著照片畫，可自行調整成想畫的手部角度。

② 參考草稿，決定每根手指的形狀。

只要決定好關節骨的位置，即可輕鬆調整手指的形狀

描繪手背時，也要同時想到這些伸指肌腱的位置

這條斜斜的草稿線是為了表現虎口

隨著手的角度不同，我們看到的指尖形狀也會跟著改變

③ 調整整體的形狀。

如果確實畫出肌腱，就會更像是男性的手

④ 描上線稿就完成了。

畫複雜的形狀時，如果把每個部位都拆解開來，大多是矩形或圓柱體這類單純的形狀。畫的時候可以想成是在輪廓內塞入形狀，藉此畫出草稿線。

扇形

矩形

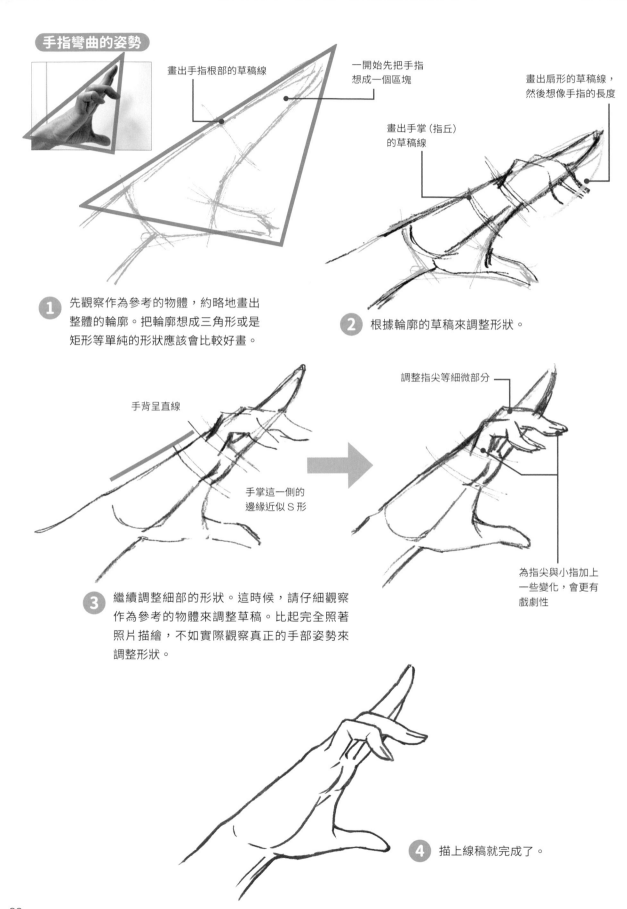

手指彎曲的姿勢

畫出手指根部的草稿線

一開始先把手指想成一個區塊

畫出扇形的草稿線，然後想像手指的長度

畫出手掌（指丘）的草稿線

① 先觀察作為參考的物體，約略地畫出整體的輪廓。把輪廓想成三角形或是矩形等單純的形狀應該會比較好畫。

② 根據輪廓的草稿來調整形狀。

手背呈直線

手掌這一側的邊緣近似 S 形

調整指尖等細微部分

為指尖與小指加上一些變化，會更有戲劇性

③ 繼續調整細部的形狀。這時候，請仔細觀察作為參考的物體來調整草稿。比起完全照著照片描繪，不如實際觀察真正的手部姿勢來調整形狀。

④ 描上線稿就完成了。

● 區塊草稿

「區塊草稿」畫法就是活用第 16 頁的區塊觀念，把手的各部位想成區塊的畫法。如果手的角度有遠近的分別，或是手上有被手指遮住的部分，就很適合採取這種畫法。若能結合「輪廓草稿」畫法，效果會更好。

具遠近變化的姿勢

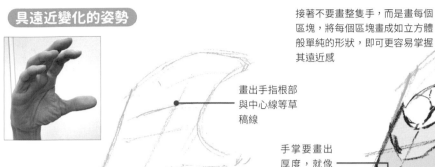

畫出手指根部與中心線等草稿線

接著不要畫整隻手，而是畫每個區塊，將每個區塊畫成如立方體般單純的形狀，即可更容易掌握其遠近感

在手指根部的區塊畫出圓形的草稿線

手掌要畫出厚度，就像是長方體

① 先用輪廓捕捉整體的形狀。此步驟的畫法與輪廓草稿相同。

把一根根的手指大略地畫出來。只要能看出手的整體輪廓即可

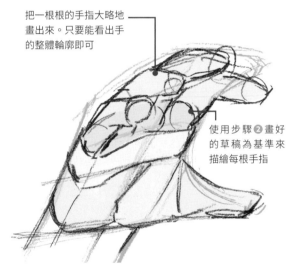

使用步驟 ② 畫好的草稿為基準來描繪每根手指

② 以輪廓的草稿線為基準，首先把手掌畫成一個區塊，再將各部位的區塊組合起來。

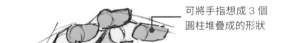

可將手指想成 3 個圓柱堆疊成的形狀

③ 雖然有畫出手指的草稿線，但是在此階段只有約略畫出整體的形狀。

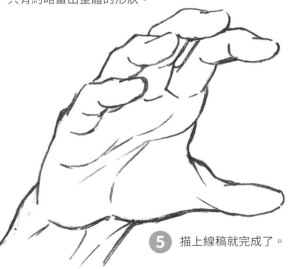

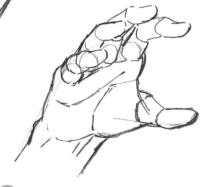

④ 調整整體的形狀。

⑤ 描上線稿就完成了。

某些部位被遮住的手勢

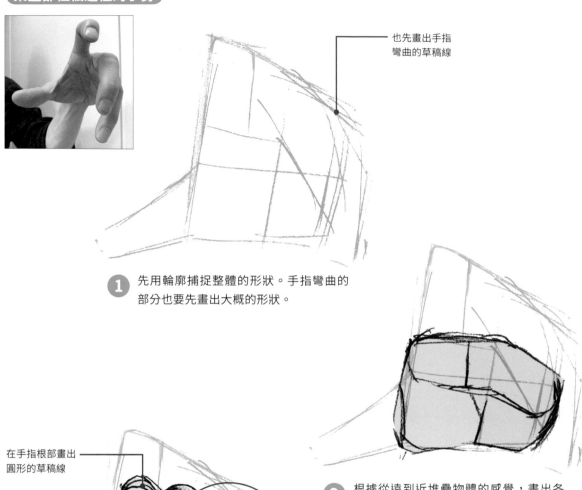

也先畫出手指
彎曲的草稿線

① 先用輪廓捕捉整體的形狀。手指彎曲的
部分也要先畫出大概的形狀。

② 根據從遠到近堆疊物體的感覺，畫出各
部位的區塊。

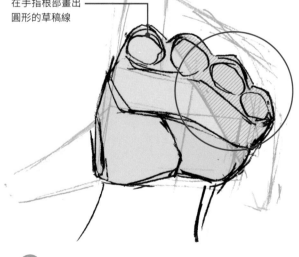

在手指根部畫出
圓形的草稿線

③ 被手指遮住看不見的部份（紅圈處）
也要先畫出來。

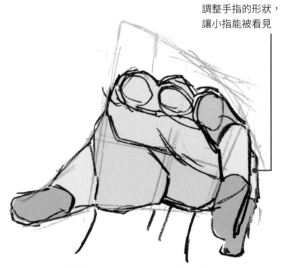

調整手指的形狀，
讓小指能被看見

④ 先畫好小指和無名指。畫這邊的時候也
可以把手指想成類似立體方塊的形狀。

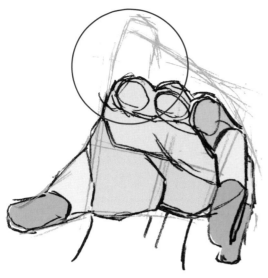

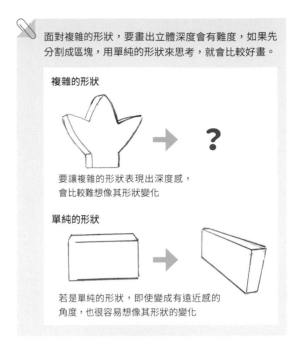

面對複雜的形狀，要畫出立體深度會有難度，如果先分割成區塊，用單純的形狀來思考，就會比較好畫。

複雜的形狀

要讓複雜的形狀表現出深度感，會比較難想像其形狀變化

單純的形狀

若是單純的形狀，即使變成有遠近感的角度，也很容易想像其形狀的變化

⑤ 重新繪製食指的草稿線。你可以一邊畫一邊修改在意的地方。

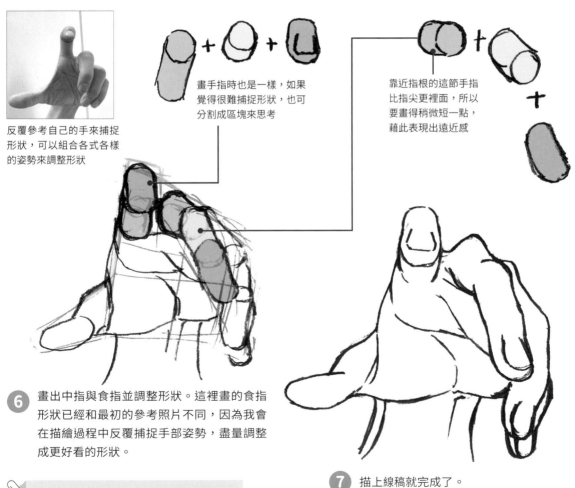

反覆參考自己的手來捕捉形狀，可以組合各式各樣的姿勢來調整形狀

畫手指時也是一樣，如果覺得很難捕捉形狀，也可分割成區塊來思考

靠近指根的這節手指比指尖更裡面，所以要畫得稍微短一點，藉此表現出遠近感

⑥ 畫出中指與食指並調整形狀。這裡畫的食指形狀已經和最初的參考照片不同，因為我會在描繪過程中反覆捕捉手部姿勢，盡量調整成更好看的形狀。

通常我在畫手的時候，就是整合以上這3種草稿畫法。請試著找出適合自己的畫法吧！

⑦ 描上線稿就完成了。

● **直線與曲線**

當你讀到這裡，已經解說了 3 種草稿的畫法，以下我再補充說明一些重點，就是從草稿到描線稿的過程中，哪些地方應該用直線、哪些地方該用曲線。畫的時候如果能注意到這些細節，可避免讓關節看起來太過僵硬。請多觀察看看這些重點部位吧！

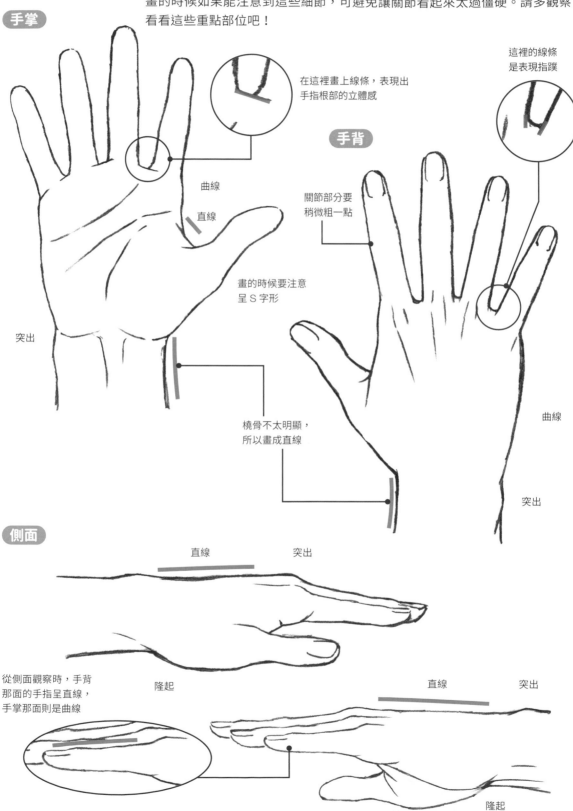

手掌

在這裡畫上線條，表現出手指根部的立體感

曲線

直線

突出

呈S字形

手背

這裡的線條是表現指蹼

關節部分要稍微粗一點

畫的時候要注意呈S字形

橈骨不太明顯，所以畫成直線

曲線

突出

側面

直線　　　　突出

隆起

從側面觀察時，手背那面的手指呈直線，手掌那面則是曲線

直線　　　　突出

隆起

拇指

拇指在自然的狀態時，會從第一關節往指尖方向稍微向下傾斜

若是伸長手指的狀態，指尖則會往上

直線

這兩條線大致平行

馬馬虎虎

雖然手指的狀態會因人而異，不過比起筆直的線條，帶點曲線的手指會更自然且好看

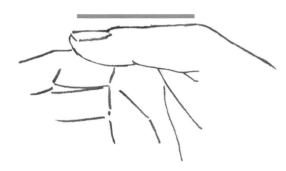

握拳

直線

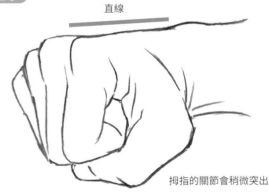

拇指的關節會稍微突出

這裡畫成直線，增添強弱變化

要注意到有些許的曲線

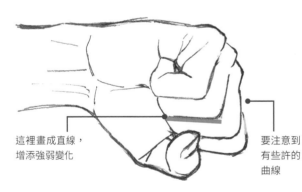

hint

容易產生不協調感的重點部位

如果你是無法把手畫好，怎麼看都覺得不協調的人，建議看看這幾個容易失誤的地方。只要仔細檢查這幾個要點，就能把手修得更好看。

注意點 1
NG
拇指徹底朝外
OK
拇指的指甲要朝向鏡頭

注意點 2
NG
掌骨（伸指肌腱）變成平行
OK
掌骨要往手腕方向集中

注意點 3
NG
手指的關節與指根的位置變成平行
OK
手指關節呈扇形分布

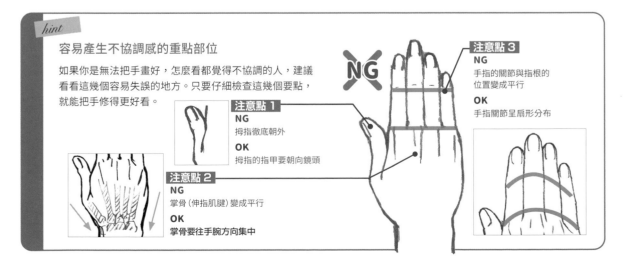

手背的骨頭與肌腱

手張開與彎曲時，手背表面的凹凸會產生變化。接下來要介紹讓手顯得更漂亮好看的畫法。

● **骨頭與肌腱的影響**　手背的骨頭覆蓋著一層肌腱。我們來看看這些骨頭與肌腱在張開或彎曲時的狀態。

張開時　用力張開手（伸直手指）時，肌腱會變明顯

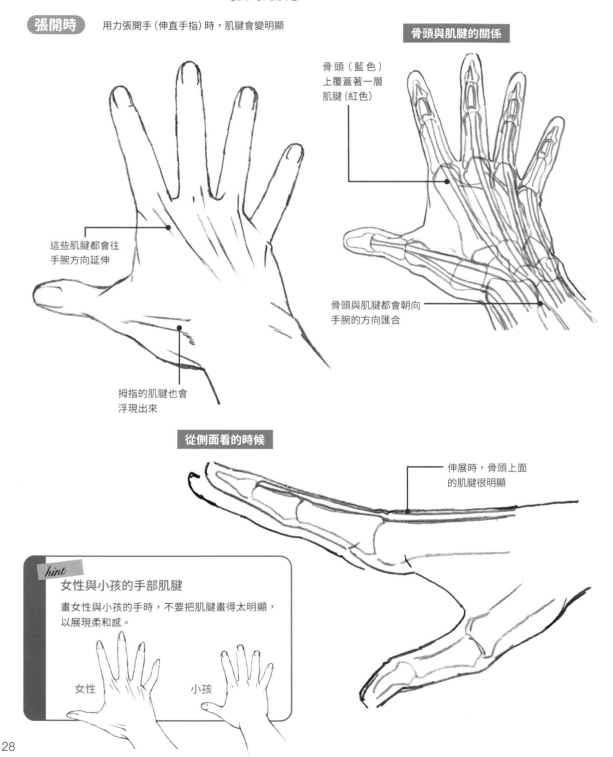

骨頭與肌腱的關係

骨頭（藍色）
上覆蓋著一層
肌腱（紅色）

這些肌腱都會往
手腕方向延伸

骨頭與肌腱都會朝向
手腕的方向匯合

拇指的肌腱也會
浮現出來

從側面看的時候

伸展時，骨頭上面
的肌腱很明顯

hint
女性與小孩的手部肌腱

畫女性與小孩的手時，不要把肌腱畫得太明顯，
以展現柔和感。

女性　　　　　小孩

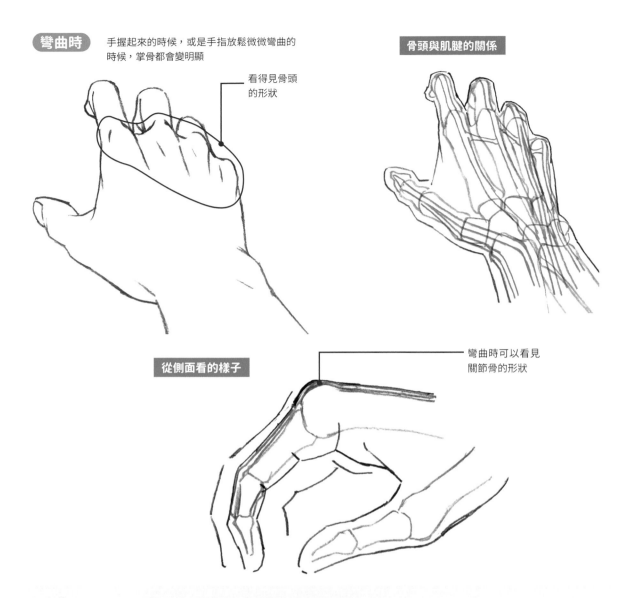

彎曲時 手握起來的時候，或是手指放鬆微微彎曲的時候，掌骨都會變明顯

看得見骨頭的形狀

骨頭與肌腱的關係

從側面看的樣子

彎曲時可以看見關節骨的形狀

Column 運用陰影強調手部骨頭的效果

畫上陰影可以強調手部骨頭的立體感，以下介紹兩種常見的模式。若能事先了解這些模式，就能運用自如。

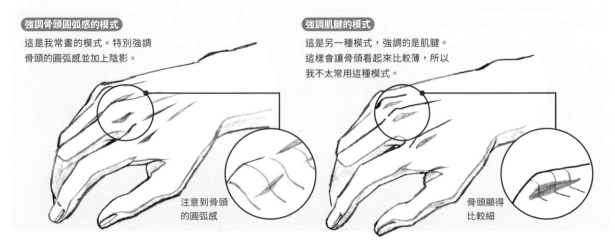

強調骨頭圓弧感的模式
這是我常畫的模式。特別強調骨頭的圓弧感並加上陰影。

強調肌腱的模式
這是另一種模式，強調的是肌腱。這樣會讓骨頭看起來比較薄，所以我不太常用這種模式。

注意到骨頭的圓弧感

骨頭顯得比較細

手指的形狀

手指並非單純的圓柱體，其剖面有獨特的形狀，特寫時注意到這個形狀，就能畫得更逼真。

● 手指的粗細

當手指彎曲時，肉會往內擠，因此彎曲時的手指會顯得比較粗。

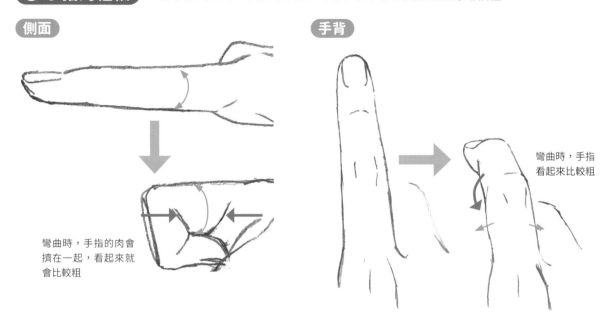

側面

彎曲時，手指的肉會擠在一起，看起來就會比較粗

手背

彎曲時，手指看起來比較粗

● 手指的剖面

手指的基本畫法是將手指簡化為圓柱體，但是若要詳細描繪其特寫的狀態，建議仔細觀察手指的剖面形狀，畫出來的手指就會更加逼真。

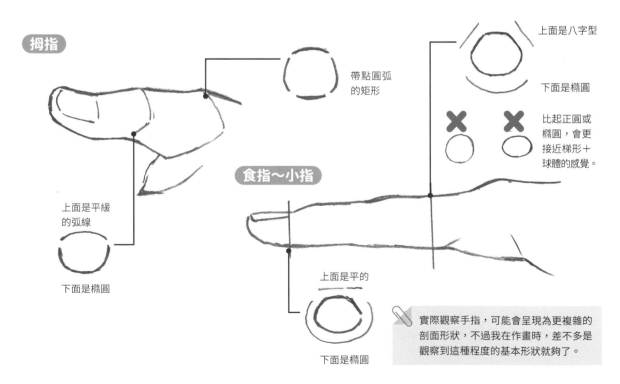

拇指

帶點圓弧的矩形

上面是平緩的弧線

下面是橢圓

上面是八字型

下面是橢圓

比起正圓或橢圓，會更接近梯形＋球體的感覺。

食指～小指

上面是平的

下面是橢圓

實際觀察手指，可能會呈現為更複雜的剖面形狀，不過我在作畫時，差不多是觀察到這種程度的基本形狀就夠了。

彎曲的手指

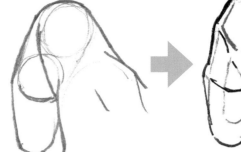

雖然只用圓柱體組合
也可以畫出手指……

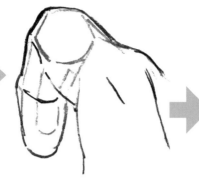

如果有想到剖面形狀，
就會像這樣修正……

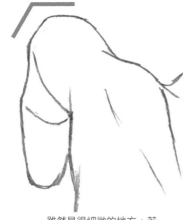

雖然是很細微的地方，若
有注意到剖面形狀，就會
更有逼真的感覺

● 思考每個「面」

畫手指的時候，可以進一步
拉出每個「面」的輔助線，
如圖所示，提醒自己注意到
剖面的形狀，即可明確捕捉
手指的形狀。右圖中，直線
輪廓與隆起處都相當明確，
使手部特寫更加逼真。

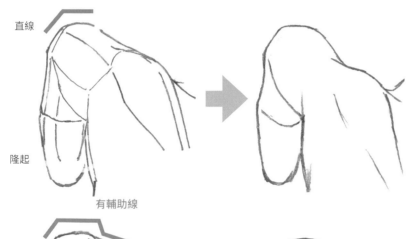

直線

隆起

有輔助線

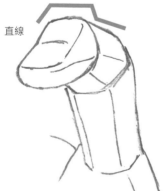

直線

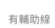

有輔助線

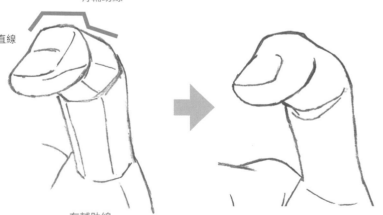

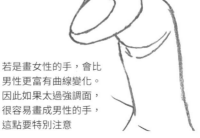

若是畫女性的手，會比
男性更富有曲線變化。
因此如果太過強調面，
很容易畫成男性的手，
這點要特別注意

畫全身人像時，光用
圓柱概念來畫手已經
足夠，但若是畫手的
細部特寫，就必須用
這種程度的立體面
來思考。

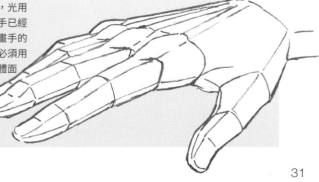

手上的皺紋

如果畫太多皺紋，看起來會很像高齡者的手；如果毫無皺紋，又會感覺缺乏立體感。
底下將解說如何畫手上的皺紋，才會看起來很自然。

● **表現立體感的皺紋**　畫手上的皺紋時，重點是能夠表現出「立體感」、「年齡」、「力量的增減」這3點。首先就來解說如何用皺紋表現立體感。

手掌的皺紋　手掌的皺紋雖然因人而異，這裡我就依照 p.16 講過的「區塊」來說明皺紋的畫法。

小指側

不知道該在哪裡畫皺紋時，可以畫在區塊的邊界處。

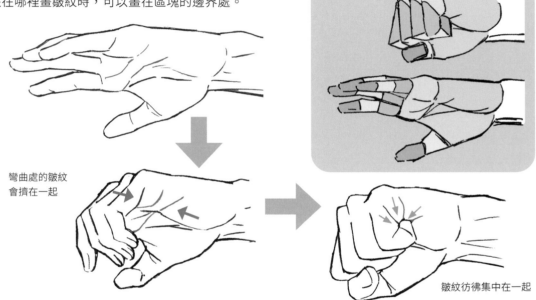

彎曲處的皺紋
會擠在一起

皺紋彷彿集中在一起

拇指側

拇指側的皺紋基本上和小指側相同，是畫在區塊的邊界處。

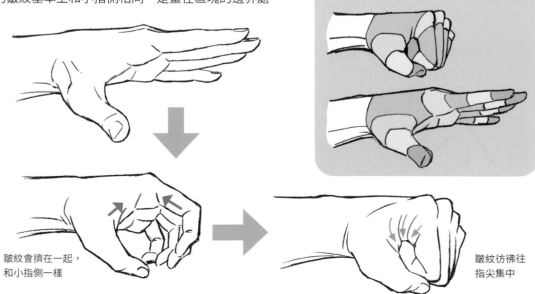

皺紋會擠在一起，
和小指側一樣

皺紋彷彿往
指尖集中

手指內側的皺紋

手指彎曲時，肉會擠在一起，在手指上畫皺紋，可加強柔軟膨脹的感覺。畫全身人像時或許不需要太重視這些細節，但是在畫局部特寫時，如果有好好表現出皺紋與肉感，看起來就會更加逼真。

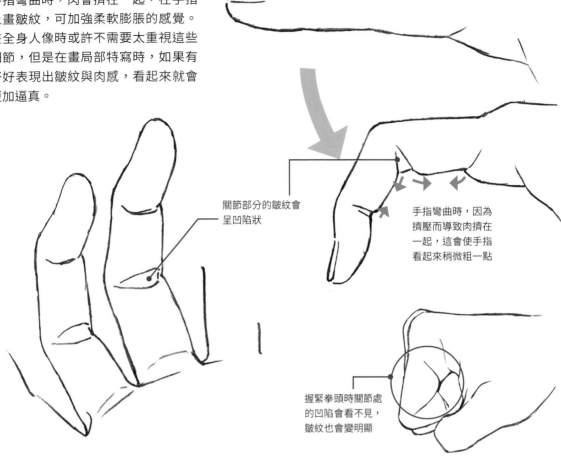

關節部分的皺紋會呈凹陷狀

手指彎曲時，因為擠壓而導致肉擠在一起，這會使手指看起來稍微粗一點

握緊拳頭時關節處的凹陷會看不見，皺紋也會變明顯

手指根部的皺紋

手指根部的肉比較厚，所以在彎曲手指時肉會隆起來，加上此處有指蹼，因此會產生皺紋。若能畫出這些細節，會讓手上的皺紋更具真實感。

彎曲時

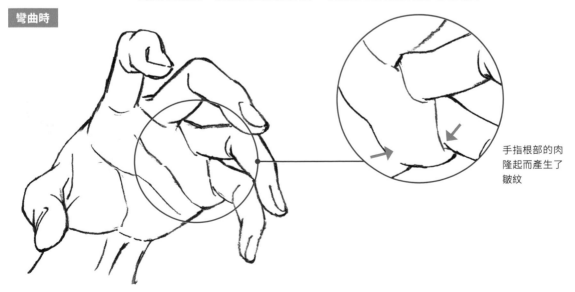

手指根部的肉隆起而產生了皺紋

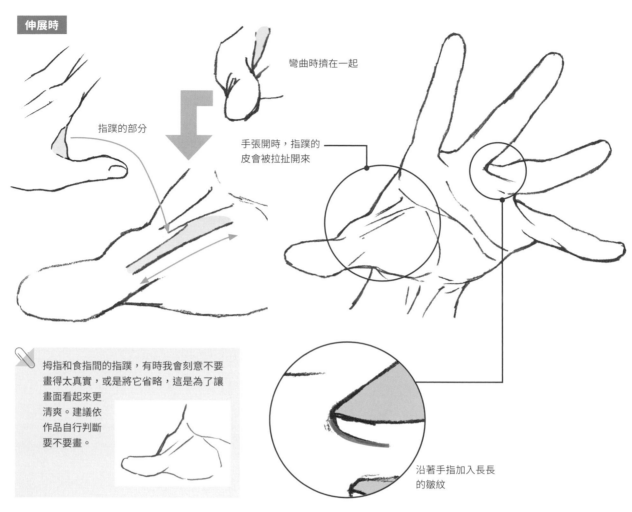

伸展時

彎曲時擠在一起

指蹼的部分

手張開時，指蹼的皮會被拉扯開來

拇指和食指間的指蹼，有時我會刻意不要畫得太真實，或是將它省略，這是為了讓畫面看起來更清爽。建議依作品自行判斷要不要畫。

沿著手指加入長長的皺紋

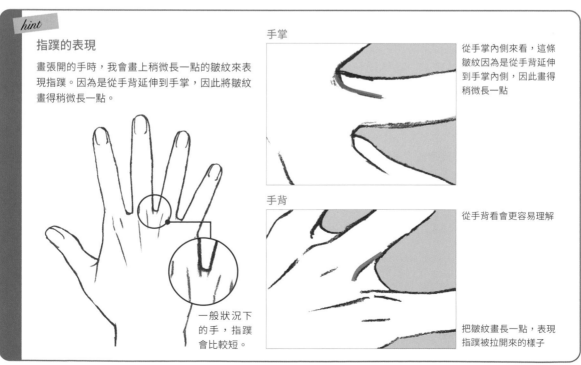

hint

指蹼的表現

畫張開的手時，我會畫上稍微長一點的皺紋來表現指蹼。因為是從手背延伸到手掌，因此將皺紋畫得稍微長一點。

手掌

從手掌內側來看，這條皺紋因為是從手背延伸到手掌內側，因此畫得稍微長一點

手背

從手背看會更容易理解

一般狀況下的手，指蹼會比較短。

把皺紋畫長一點，表現指蹼被拉開來的樣子

● 表現年齡的皺紋

如果為了追求真實感而把關節與手相掌紋全部畫出來,看起來就會像是老人的手。關於年齡的皺紋表現,我在 p.42 會有更詳細的解說。

用兩隻相同年齡的手,來比較看看一般畫法
與寫實畫法的差異吧!

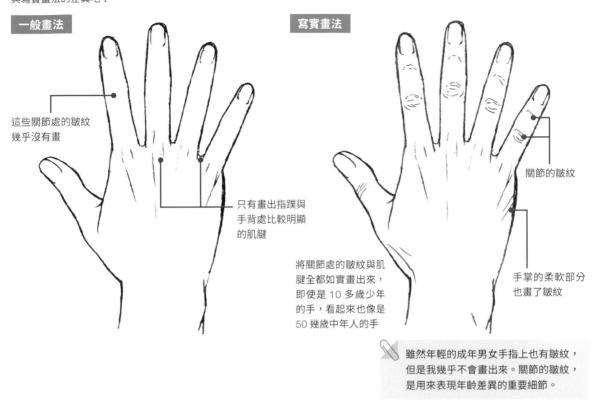

一般畫法

這些關節處的皺紋
幾乎沒有畫

只有畫出指蹼與
手背處比較明顯
的肌腱

寫實畫法

關節的皺紋

手掌的柔軟部分
也畫了皺紋

將關節處的皺紋與肌
腱全都如實畫出來,
即使是 10 多歲少年
的手,看起來也像是
50 幾歲中年人的手

雖然年輕的成年男女手指上也有皺紋,
但是我幾乎不會畫出來。關節的皺紋,
是用來表現年齡差異的重要細節。

● 表現力量的皺紋

雖然是年輕人的手,如果是在用力的狀態,也可以運用皺紋來表現。關於用力時的手的畫法,我在 p.62 開始會有更詳細的解說。

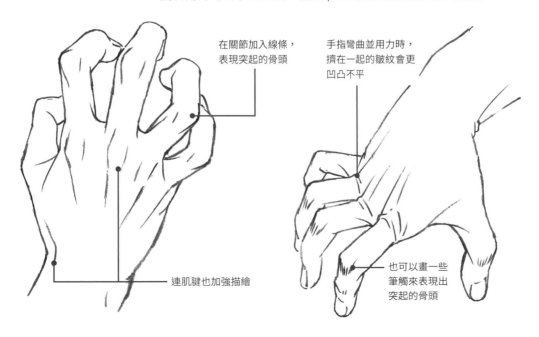

在關節加入線條,
表現突起的骨頭

手指彎曲並用力時,
擠在一起的皺紋會更
凹凸不平

連肌腱也加強描繪

也可以畫一些
筆觸來表現出
突起的骨頭

立體感

據說很多人畫手的困擾是太單薄而不夠立體。以下介紹運用皺紋與隆起來表現立體感的重點。

● 皺紋與隆起的關係

我在 p.10「手的各部位」有介紹過，手上有隆起的部份以及凹陷的部分。若能運用皺紋來表現凹凸感，即可畫出厚實且具立體感的手。

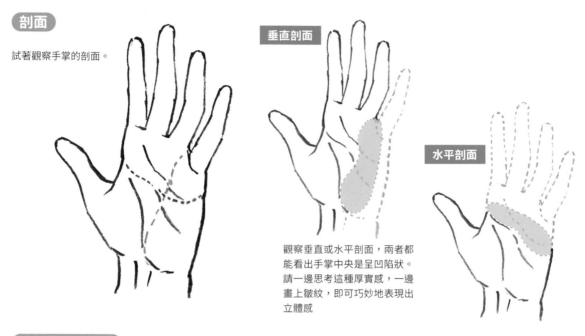

剖面

試著觀察手掌的剖面。

垂直剖面

水平剖面

觀察垂直或水平剖面，兩者都能看出手掌中央是呈凹陷狀。請一邊思考這種厚實感，一邊畫上皺紋，即可巧妙地表現出立體感

NG 例與 OK 例

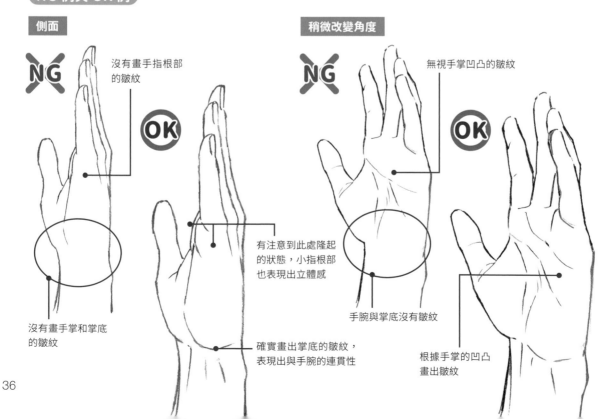

側面

沒有畫手指根部的皺紋

沒有畫手掌和掌底的皺紋

有注意到此處隆起的狀態，小指根部也表現出立體感

確實畫出掌底的皺紋，表現出與手腕的連貫性

稍微改變角度

無視手掌凹凸的皺紋

手腕與掌底沒有皺紋

根據手掌的凹凸畫出皺紋

● 握拳時的立體感

畫握拳的手時，請注意小指根部的厚度。

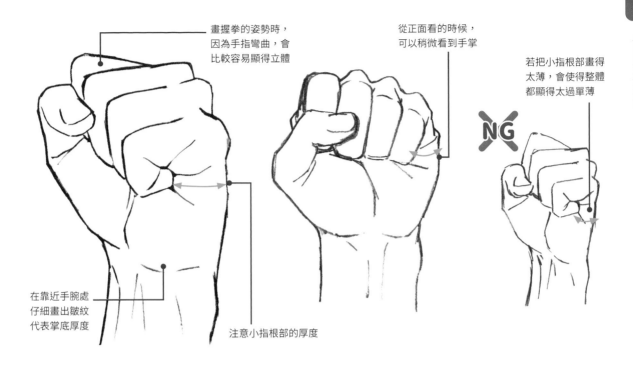

畫握拳的姿勢時，
因為手指彎曲，會
比較容易顯得立體

從正面看的時候，
可以稍微看到手掌

若把小指根部畫得
太薄，會使得整體
都顯得太過單薄

NG

在靠近手腕處
仔細畫出皺紋
代表掌底厚度

注意小指根部的厚度

● 變換角度時的立體感

這是從手腕側看過去的角度，即使是這種複雜的角度，畫皺紋時
只要表現出手掌的凹凸以及小指根部的厚度，就能加強立體感。

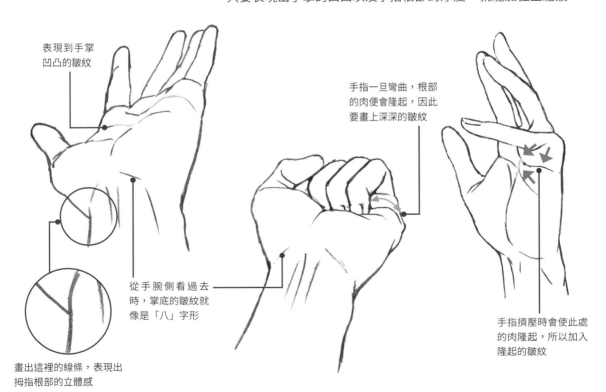

表現到手掌
凹凸的皺紋

手指一旦彎曲，根部
的肉便會隆起，因此
要畫上深深的皺紋

從手腕側看過去
時，掌底的皺紋就
像是「八」字形

手指擠壓時會使此處
的肉隆起，所以加入
隆起的皺紋

畫出這裡的線條，表現出
拇指根部的立體感

男女的差異

畫男性和女性時，不只體格與骨幹有差異，手也是男女有別。
描繪時請比照身體形態的差異，畫男性時可試著用矩形來畫，畫女性時則用圓形來畫。

- -

● **手形的比較**　畫男性時建議多用直線捕捉，可表現出強而有力的魁梧感覺。
畫女性時則建議多用曲線捕捉，要特別重視柔美優雅的感覺。

手的印象

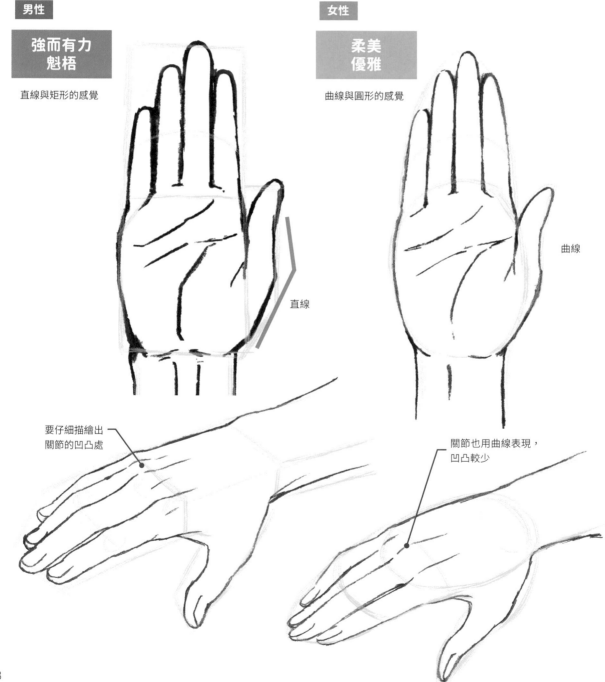

男性

**強而有力
魁梧**

直線與矩形的感覺

直線

要仔細描繪出
關節的凹凸處

女性

**柔美
優雅**

曲線與圓形的感覺

曲線

關節也用曲線表現，
凹凸較少

手指的形狀

男性

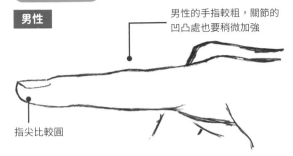

男性的手指較粗，關節的凹凸處也要稍微加強

指尖比較圓

女性

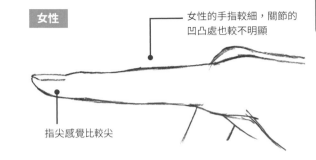

女性的手指較細，關節的凹凸處也較不明顯

指尖感覺比較尖

手背的肌腱

男性

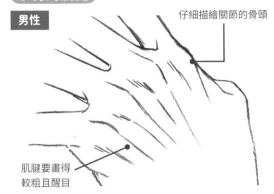

仔細描繪關節的骨頭

肌腱要畫得較粗且醒目

女性

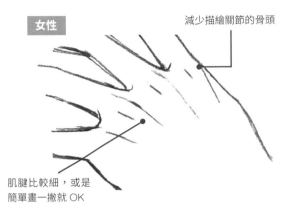

減少描繪關節的骨頭

肌腱比較細，或是簡單畫一撇就 OK

指尖 男性的指尖建議畫厚一點，指甲呈長方形（或是橢圓形）。女性的指尖則不要畫太厚，指甲是類似杏仁的形狀。請根據人物的體格或個性，思考各種變化吧！

男性化 ← → 女性化

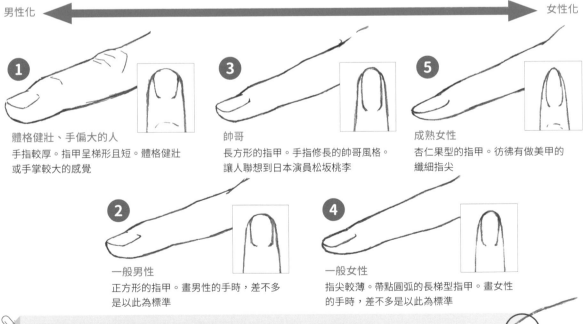

1 體格健壯、手偏大的人
手指較厚。指甲呈梯形且短。體格健壯或手掌較大的感覺

3 帥哥
長方形的指甲。手指修長的帥哥風格。讓人聯想到日本演員松坂桃李

5 成熟女性
杏仁果型的指甲。彷彿有做美甲的纖細指尖

2 一般男性
正方形的指甲。畫男性的手時，差不多是以此為標準

4 一般女性
指尖較薄。帶點圓弧的長梯型指甲。畫女性的手時，差不多是以此為標準

雖然實際的構造也很重要，但是在畫插畫或漫畫時，多半是以「看起來像這樣」為優先。以我來說，比起畫出具體的構造差異，我更重視讓姿勢或動作「看起來」更男性化或更女性化。我畫圖的習慣，有時畫男性的手指也會用**4**，甚至極端一點會用**5**。這兩種畫法很快就能畫好，所以我特別常用。

指甲的線不要連起來

● **男性的手**　前頁已說明過，男性的手會比較偏向矩形的感覺。因此在畫的時候，多用直線來畫、確實表現出關節的凹凸，即可畫成男性般粗獷的手。

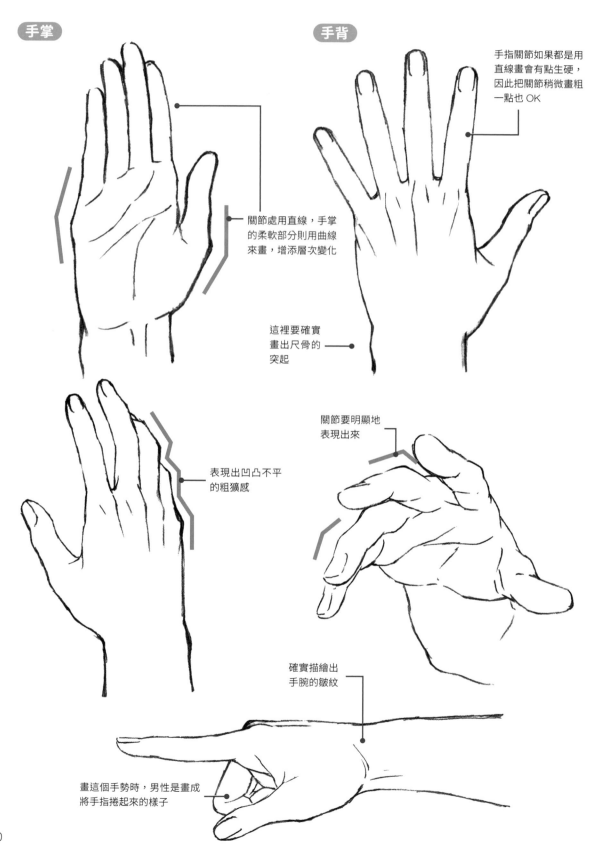

手掌

手背

手指關節如果都是用直線畫會有點生硬，因此把關節稍微畫粗一點也 OK

關節處用直線，手掌的柔軟部分則用曲線來畫，增添層次變化

這裡要確實畫出尺骨的突起

表現出凹凸不平的粗獷感

關節要明顯地表現出來

確實描繪出手腕的皺紋

畫這個手勢時，男性是畫成將手指捲起來的樣子

● 女性的手

畫女性的手時，多用圓形來畫。善用曲線、關節不要太明顯，即可表現出女性化的韻味。除此之外，描繪時可以多運用動作來強調女性化的感覺，例如將手指併攏、替小指增添戲劇性的表現等。

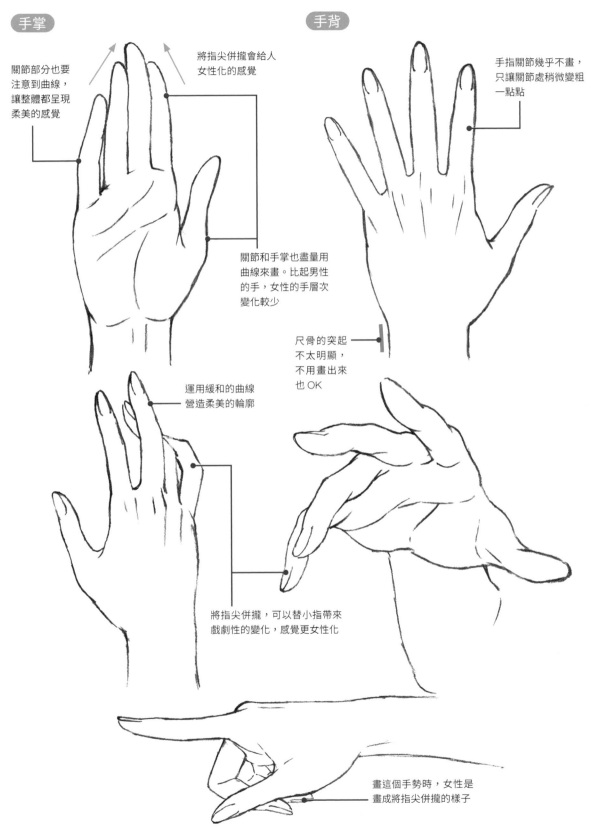

手掌

關節部分也要注意到曲線，讓整體都呈現柔美的感覺

將指尖併攏會給人女性化的感覺

關節和手掌也盡量用曲線來畫。比起男性的手，女性的手層次變化較少

運用緩和的曲線營造柔美的輪廓

將指尖併攏，可以替小指帶來戲劇性的變化，感覺更女性化

手背

手指關節幾乎不畫，只讓關節處稍微變粗一點點

尺骨的突起不太明顯，不用畫出來也 OK

畫這個手勢時，女性是畫成將指尖併攏的樣子

年齡的差異

隨著年齡增長，脂肪會漸漸流失，皮膚漸趨鬆弛，關節也會變得更明顯。
畫年紀大的人的手時，無論男女都會有點乾枯的感覺。

--

● 用男性的手來比較　　以男性為例，試著比較 20～30 多歲人的手，以及超過 60 歲的手。

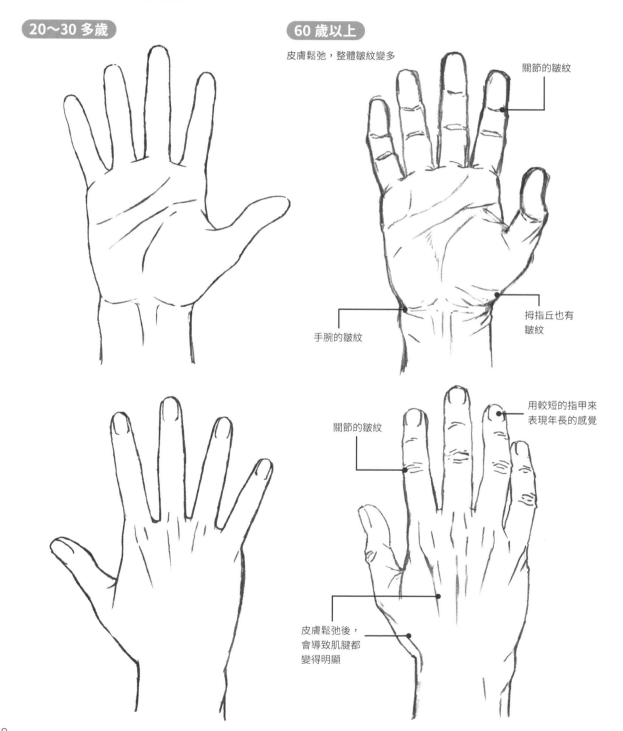

`20～30 多歲`

`60 歲以上`

皮膚鬆弛，整體皺紋變多

關節的皺紋

手腕的皺紋

拇指丘也有皺紋

關節的皺紋

用較短的指甲來表現年長的感覺

皮膚鬆弛後，會導致肌腱都變得明顯

● 各種視角

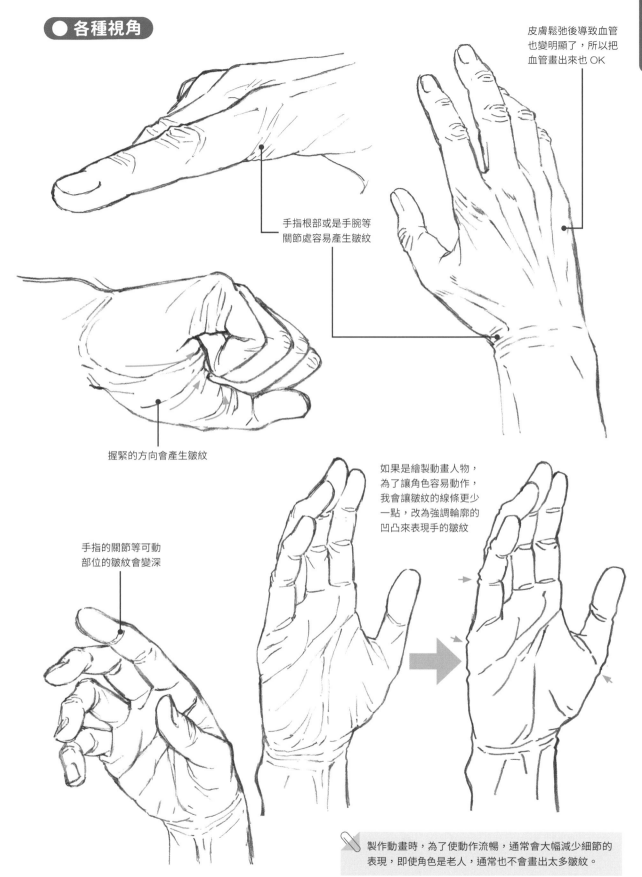

皮膚鬆弛後導致血管也變明顯了，所以把血管畫出來也 OK

手指根部或是手腕等關節處容易產生皺紋

握緊的方向會產生皺紋

手指的關節等可動部位的皺紋會變深

如果是繪製動畫人物，為了讓角色容易動作，我會讓皺紋的線條更少一點，改為強調輪廓的凹凸來表現手的皺紋

製作動畫時，為了使動作流暢，通常會大幅減少細節的表現，即使角色是老人，通常也不會畫出太多皺紋。

● 嬰兒的手　嬰兒的手通常會顯得肉肉的、膨膨的。手的關節不容易長肉，所以手會變成火腿般的形狀。這裡要來試著畫出 1、2 歲左右的手。

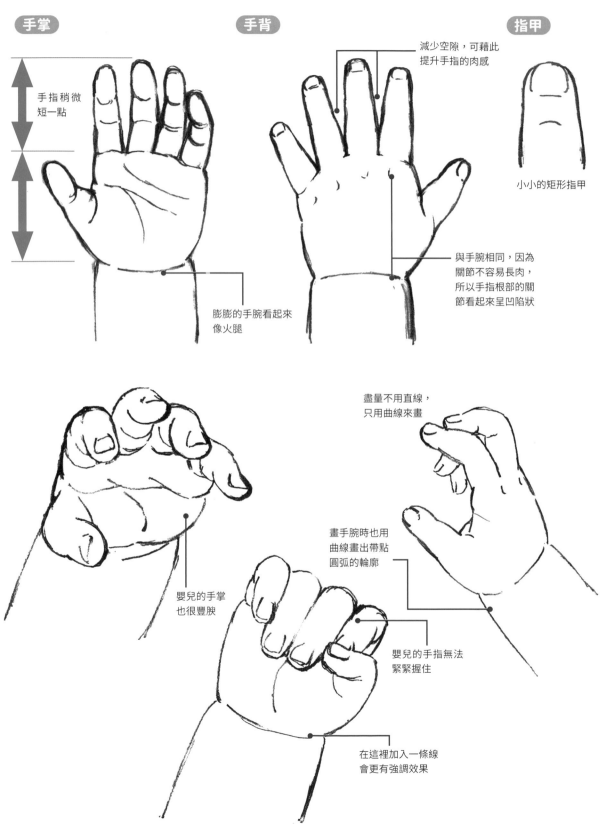

手掌

手指稍微短一點

膨膨的手腕看起來像火腿

手背

減少空隙，可藉此提升手指的肉感

與手腕相同，因為關節不容易長肉，所以手指根部的關節看起來呈凹陷狀

指甲

小小的矩形指甲

嬰兒的手掌也很豐腴

盡量不用直線，只用曲線來畫

畫手腕時也用曲線畫出帶點圓弧的輪廓

嬰兒的手指無法緊緊握住

在這裡加入一條線會更有強調效果

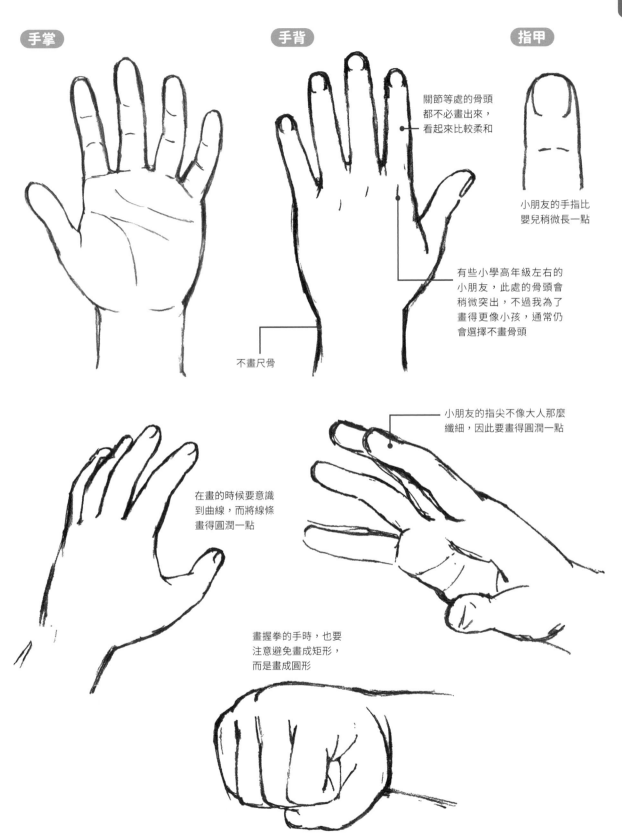

● **小孩的手** 小朋友的小手也很圓潤，但不會像嬰兒的手那樣飽滿，也不會像大人的手那樣凹凸分明。這裡畫的是 10 歲左右的手。男女的畫法幾乎沒有分別。

手掌

手背

指甲

關節等處的骨頭都不必畫出來，看起來比較柔和

小朋友的手指比嬰兒稍微長一點

不畫尺骨

有些小學高年級左右的小朋友，此處的骨頭會稍微突出，不過我為了畫得更像小孩，通常仍會選擇不畫骨頭

小朋友的指尖不像大人那麼纖細，因此要畫得圓潤一點

在畫的時候要意識到曲線，而將線條畫得圓潤一點

畫握拳的手時，也要注意避免畫成矩形，而是畫成圓形

● 高齡女性的手

畫老年人的手時，通常不需要太在意男女的差異，皺紋也是無論男女都畫出來即可。只要把手指稍微畫細一點，即可表現出女性化的感覺。

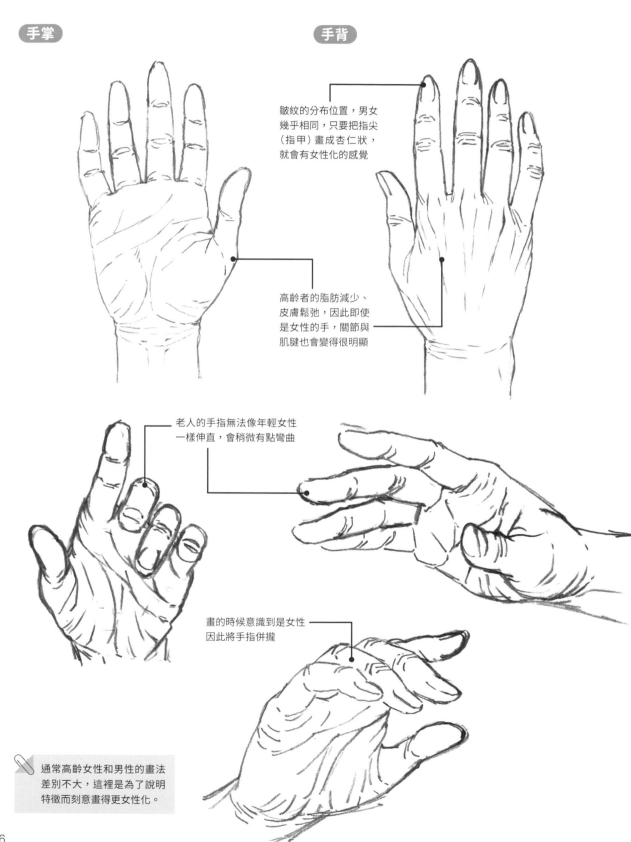

手掌

手背

皺紋的分布位置，男女幾乎相同，只要把指尖（指甲）畫成杏仁狀，就會有女性化的感覺

高齡者的脂肪減少、皮膚鬆弛，因此即使是女性的手，關節與肌腱也會變得很明顯

老人的手指無法像年輕女性一樣伸直，會稍微有點彎曲

畫的時候意識到是女性因此將手指併攏

通常高齡女性和男性的畫法差別不大，這裡是為了說明特徵而刻意畫得更女性化。

Column　成人肥肥短短的手也可以比照嬰兒的手來畫？

體型壯碩的人，例如相撲選手或職業摔角選手，他們的手通常也比較有肉，看起來是豐腴圓潤的手。而嬰兒和小孩的手正好是豐腴圓潤的樣子。因此我在畫體型壯碩的人的手時，通常會比照嬰兒或小孩的手來畫。

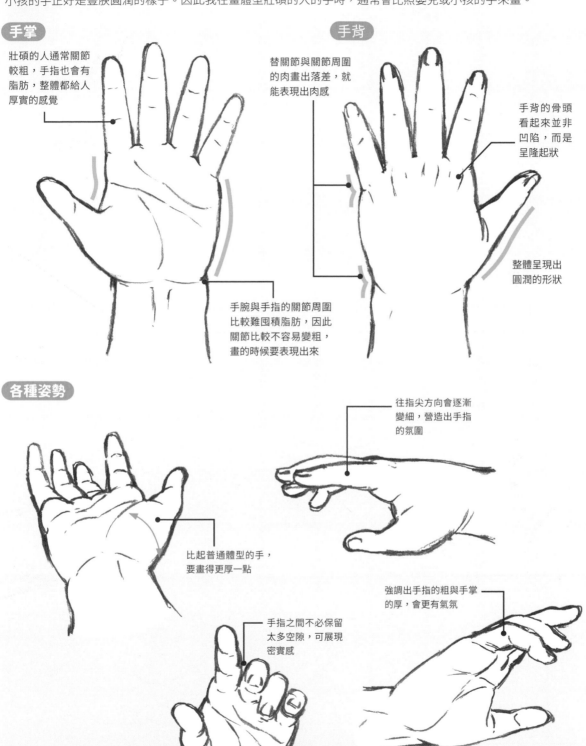

手掌

壯碩的人通常關節較粗，手指也會有脂肪，整體都給人厚實的感覺

手背

替關節與關節周圍的肉畫出落差，就能表現出肉感

手背的骨頭看起來並非凹陷，而是呈隆起狀

整體呈現出圓潤的形狀

手腕與手指的關節周圍比較難囤積脂肪，因此關節比較不容易變粗，畫的時候要表現出來

各種姿勢

往指尖方向會逐漸變細，營造出手指的氛圍

比起普通體型的手，要畫得更厚一點

強調出手指的粗與手掌的厚，會更有氣氛

手指之間不必保留太多空隙，可展現密實感

不同尺寸與遠近的畫法差異

鏡頭拉近的特寫畫面，與鏡頭拉遠的遠景畫面，適合的細節表現量並不相同。
以下我將解說如何根據畫面大小和鏡頭差異來取捨繪製的內容。

● **近景**　如果是畫手部特寫或突顯手部的場面，才會畫到指甲與皺紋等細節。

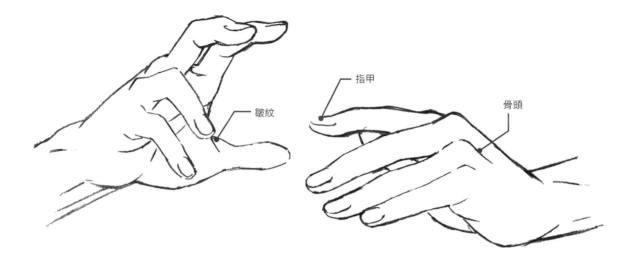

皺紋

指甲

骨頭

● **中景**　若是腰部以上的半身取景，畫的時候通常會省略掉指甲、關節
的凹凸、細微的皺紋，將整體的輪廓單純化。

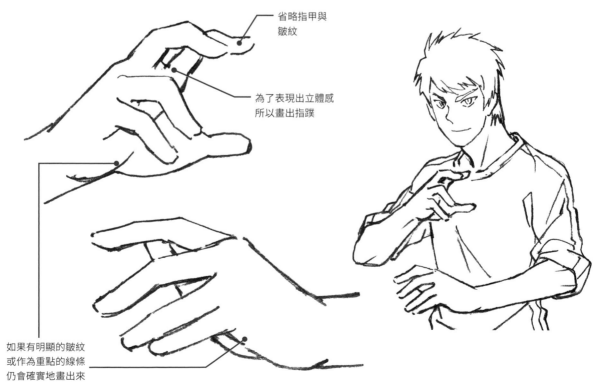

省略指甲與
皺紋

為了表現出立體感
所以畫出指蹼

如果有明顯的皺紋
或作為重點的線條
仍會確實地畫出來

● **遠景**　角色全身都入鏡的場面，或是畫身處較遠位置的人物等長鏡頭取景，
比起細節更重視輪廓，因此將細節省略到能大致辨識出形狀即可。

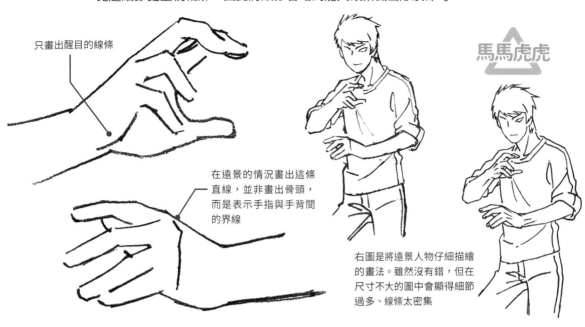

只畫出醒目的線條

在遠景的情況畫出這條
直線，並非畫出骨頭，
而是表示手指與手背間
的界線

馬馬虎虎

右圖是將遠景人物仔細描繪
的畫法。雖然沒有錯，但在
尺寸不大的圖中會顯得細節
過多、線條太密集

遠景的各種範例

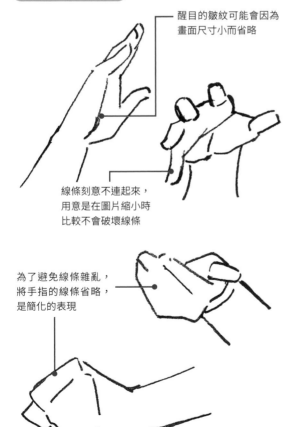

醒目的皺紋可能會因為
畫面尺寸小而省略

線條刻意不連起來，
用意是在圖片縮小時
比較不會破壞線條

為了避免線條雜亂，
將手指的線條省略，
是簡化的表現

hint

手背的骨頭畫法（特寫時）

手背上的骨頭，因為是往手腕的方向垂直分布，所以
要用直線畫出骨頭的凹凸線條。

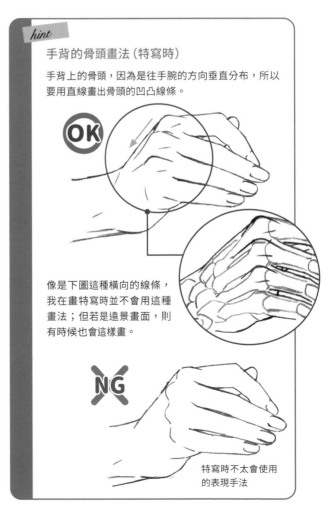

OK

像是下圖這種橫向的線條，
我在畫特寫時並不會用這種
畫法；但若是遠景畫面，則
有時候也會這樣畫。

NG

特寫時不太會使用
的表現手法

49

畫風的差異

配合不同的畫風，手的畫法也會有所差異。底下就來看看各種畫風下的手部畫法。

● 寫實風格

這種畫風常見於寫實的作品或運動類，感覺筆觸較多、線條較深；其線條的粗細富有強弱變化、會用線條表現陰影。整體來說，特徵是會用線條表現出速度感，而且作品中的細節量非常多。

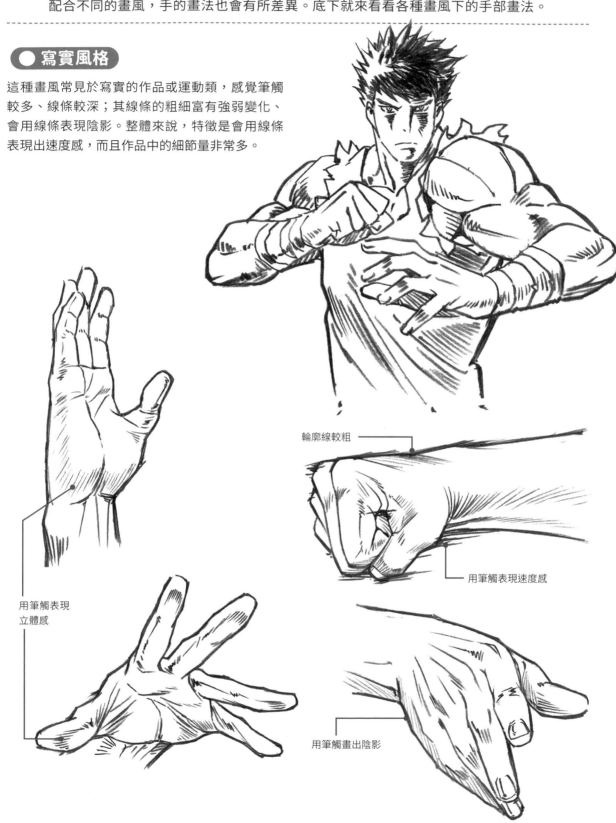

輪廓線較粗

用筆觸表現速度感

用筆觸表現立體感

用筆觸畫出陰影

● 卡通風格

歐美的動畫中常有這種極度變形的 Q 版畫風，使用許多直線來描繪。關節的表現也是，他們多半不會使用模稜兩可的線條，而是使用完全筆直的直線或徹底彎曲的曲線來畫，以這種極端的詮釋手法來描繪人物。

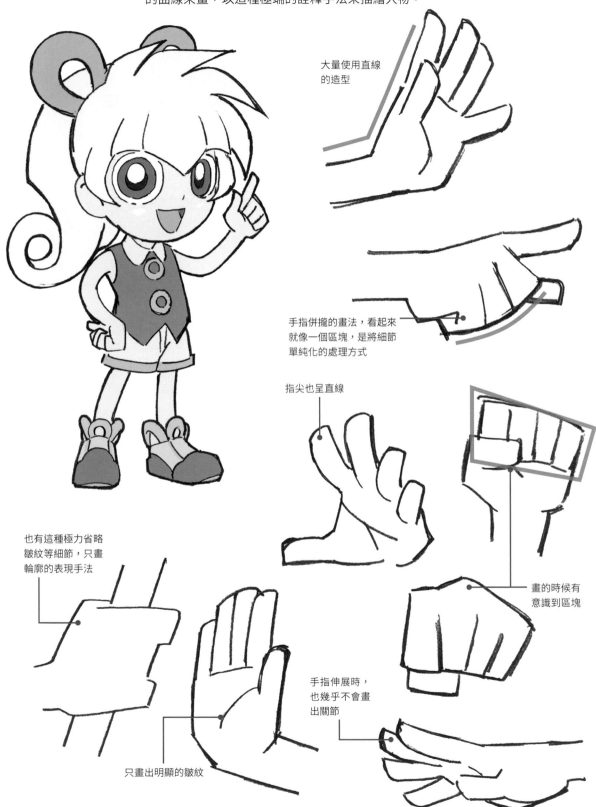

大量使用直線的造型

手指併攏的畫法，看起來就像一個區塊，是將細節單純化的處理方式

指尖也呈直線

也有這種極力省略皺紋等細節，只畫輪廓的表現手法

畫的時候有意識到區塊

手指伸展時，也幾乎不會畫出關節

只畫出明顯的皺紋

● 適合小孩的作品　給小孩看的漫畫常使用這種簡化畫風。手的關節不必畫出來，甚至只畫手的輪廓，強調出整體圓滾滾的感覺，可讓小孩更容易理解。

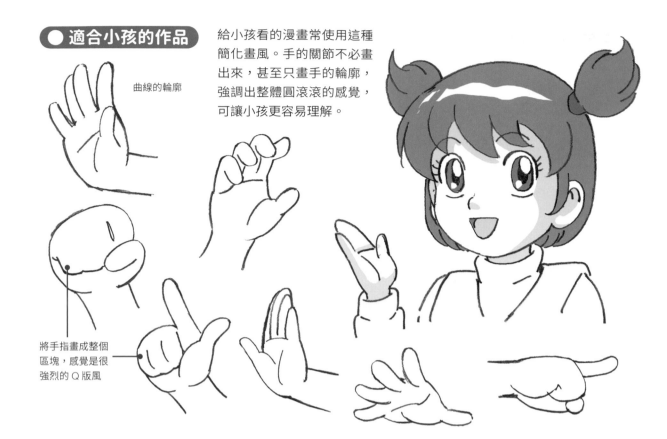

曲線的輪廓

將手指畫成整個區塊，感覺是很強烈的 Q 版風

● 少年漫畫風　少年漫畫中也經常使用變形手法。畫手部的時候會省略掉關節及皺紋等細節，而且常使用直線來描繪剛硬的輪廓。

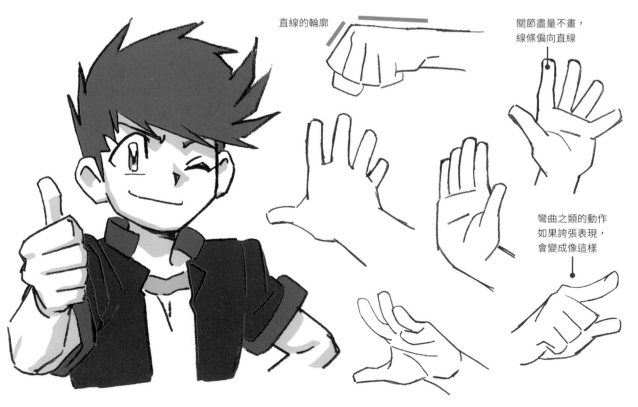

直線的輪廓

關節盡量不畫，線條偏向直線

彎曲之類的動作如果誇張表現，會變成像這樣

解析畫不好的手

好不容易畫出來了,卻感覺哪裡怪怪的,但也看不出問題在哪裡。你有這樣的經驗嗎?底下我將以「畫不好的手」為例,收集大家常犯的錯,點出該注意的地方,並解說如何修改會更好。

● **關節消失不見的例子**　　乍看是普通的手,但是關節缺乏強弱變化,感覺有點不協調。

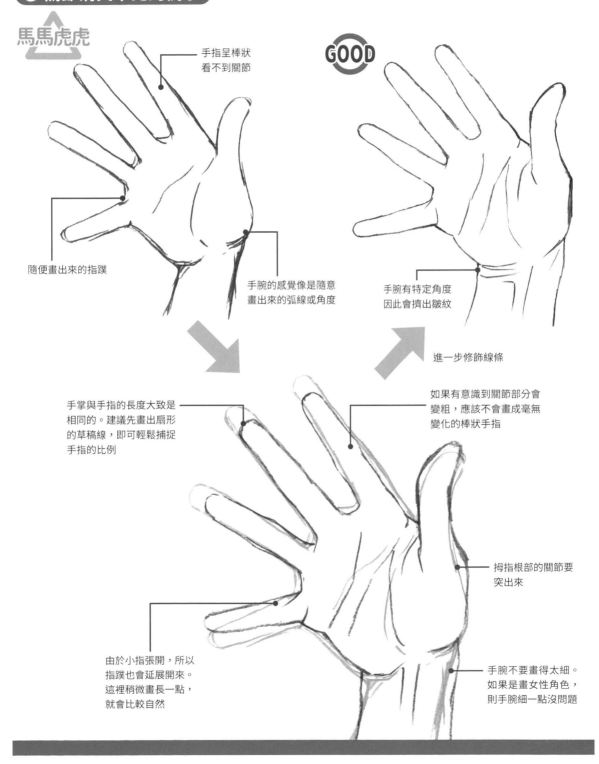

馬馬虎虎

手指呈棒狀
看不到關節

隨便畫出來的指蹼

手腕的感覺像是隨意
畫出來的弧線或角度

GOOD

手腕有特定角度
因此會擠出皺紋

進一步修飾線條

手掌與手指的長度大致是
相同的。建議先畫出扇形
的草稿線,即可輕鬆捕捉
手指的比例

如果有意識到關節部分會
變粗,應該不會畫成毫無
變化的棒狀手指

拇指根部的關節要
突出來

由於小指張開,所以
指蹼也會延展開來。
這裡稍微畫長一點,
就會比較自然

手腕不要畫得太細。
如果是畫女性角色,
則手腕細一點沒問題

● **手指長度和位置不明確的例子**　把手指畫得太長、太短，或看不出指根位置的例子。

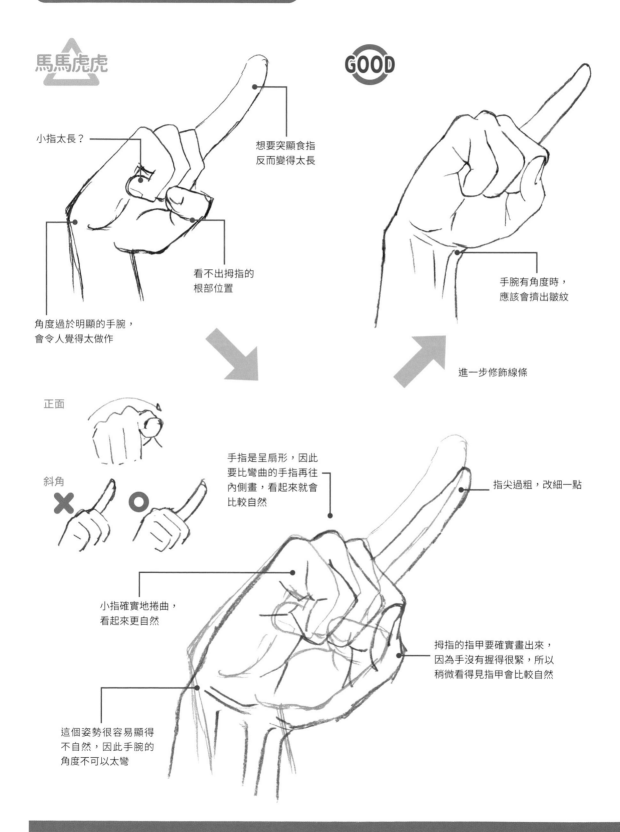

馬馬虎虎

小指太長？

想要突顯食指
反而變得太長

看不出拇指的
根部位置

角度過於明顯的手腕，
會令人覺得太做作

GOOD

手腕有角度時，
應該會擠出皺紋

進一步修飾線條

正面

斜角

×　○

手指是呈扇形，因此
要比彎曲的手指再往
內側畫，看起來就會
比較自然

指尖過粗，改細一點

小指確實地捲曲，
看起來更自然

拇指的指甲要確實畫出來，
因為手沒有握得很緊，所以
稍微看得見指甲會比較自然

這個姿勢很容易顯得
不自然，因此手腕的
角度不可以太彎

● **看不出遠近的例子**　看不出遠近的差別，把手畫得太細長的例子。

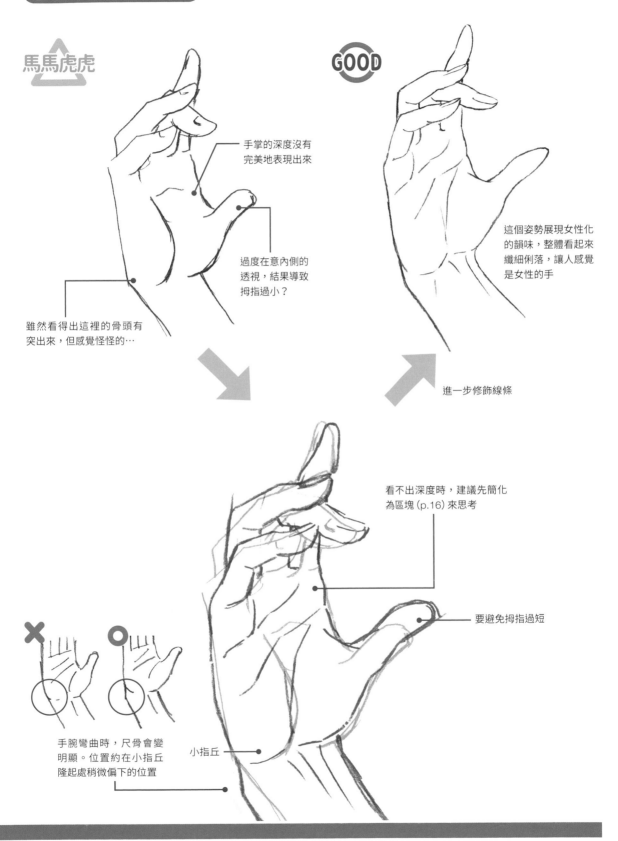

馬馬虎虎

GOOD

手掌的深度沒有完美地表現出來

過度在意內側的透視，結果導致拇指過小？

雖然看得出這裡的骨頭有突出來，但感覺怪怪的…

這個姿勢展現女性化的韻味，整體看起來纖細俐落，讓人感覺是女性的手

進一步修飾線條

看不出深度時，建議先簡化為區塊 (p.16) 來思考

要避免拇指過短

手腕彎曲時，尺骨會變明顯。位置約在小指丘隆起處稍微偏下的位置

小指丘

● **看不出手掌厚度的例子**　看不出手掌厚度，顯得單薄的例子。

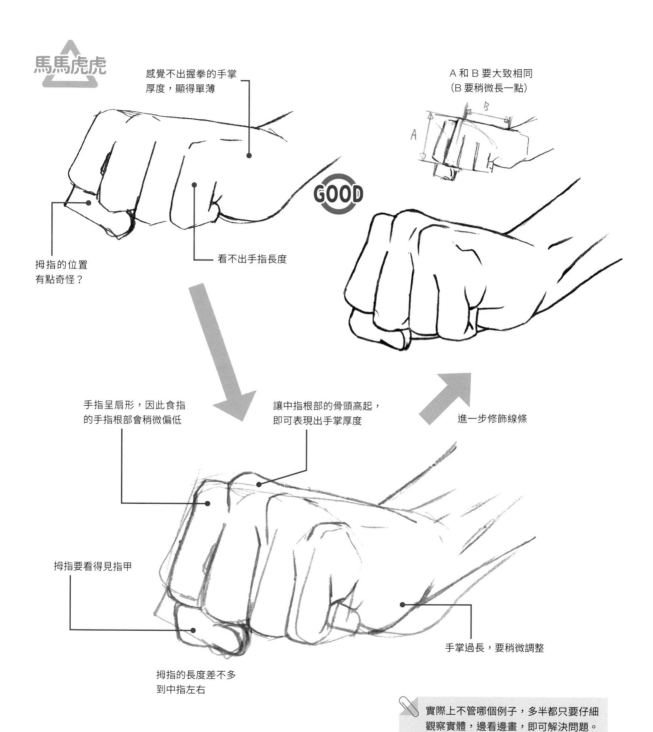

馬馬虎虎

感覺不出握拳的手掌
厚度，顯得單薄

A 和 B 要大致相同
（B 要稍微長一點）

拇指的位置
有點奇怪？

看不出手指長度

GOOD

手指呈扇形，因此食指
的手指根部會稍微偏低

讓中指根部的骨頭高起，
即可表現出手掌厚度

進一步修飾線條

拇指要看得見指甲

拇指的長度差不多
到中指左右

手掌過長，要稍微調整

實際上不管哪個例子，多半都只要仔細
觀察實體，邊看邊畫，即可解決問題。
久而久之，就能憑習慣把手畫出來了。
因此我認為最好邊看實體或資料邊畫，
養成這個習慣非常重要。

提升戲劇性的技法

即使是同樣的手部姿勢,在自然放鬆的狀態
和使勁用力的狀態一定會有所不同。在動畫
或漫畫中,常常會配合情節或人物的需要,
展現出對手部姿勢至關重要的「戲劇性」。
即使是相同的動作,也會隨著人物的性格或
情境而改變表現的方式。本章就一起來看看
在各種戲劇性情境下的手部描繪技法。

加入戲劇性的詮釋

如果能理解要領，光靠手的表情就能傳達各式各樣的訊息。以下將解說戲劇性詮釋的技巧。

● 何謂戲劇性

本章要解說的「戲劇性」，就是除了將看到的姿勢畫下來，還要將部分的動作或部位誇張化或變形，藉此加強視覺印象、提升作品魅力。舉例來說，在畫手的時候，如果讓小指稍微彎曲，或是刻意伸得筆直，就能強調出該角色的性別、個性或是當下的情緒反應。以下將介紹多種加入戲劇性詮釋的實例。

拿著湯匙的手

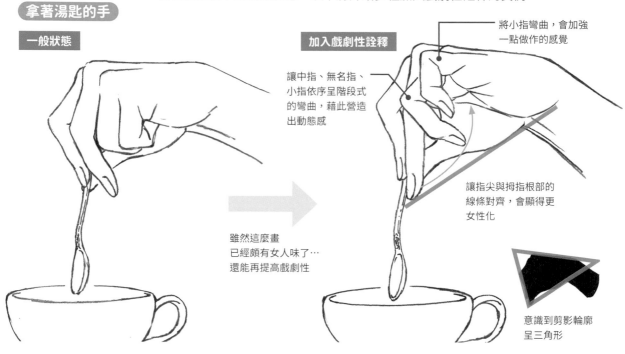

一般狀態

加入戲劇性詮釋

將小指彎曲，會加強一點做作的感覺

讓中指、無名指、小指依序呈階段式的彎曲，藉此營造出動態感

讓指尖與拇指根部的線條對齊，會顯得更女性化

雖然這麼畫已經頗有女人味了⋯還能再提高戲劇性

意識到剪影輪廓呈三角形

指引方向的手

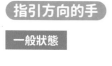

一般狀態

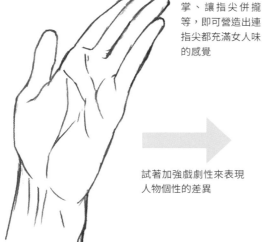

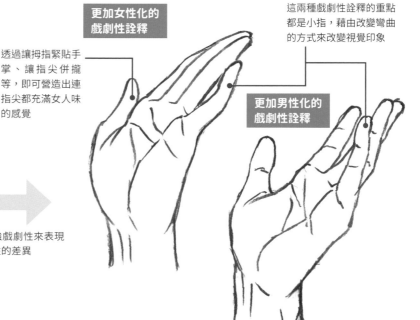

更加女性化的戲劇性詮釋

這兩種戲劇性詮釋的重點都是小指，藉由改變彎曲的方式來改變視覺印象

透過讓拇指緊貼手掌、讓指尖併攏等，即可營造出連指尖都充滿女人味的感覺

更加男性化的戲劇性詮釋

試著加強戲劇性來表現人物個性的差異

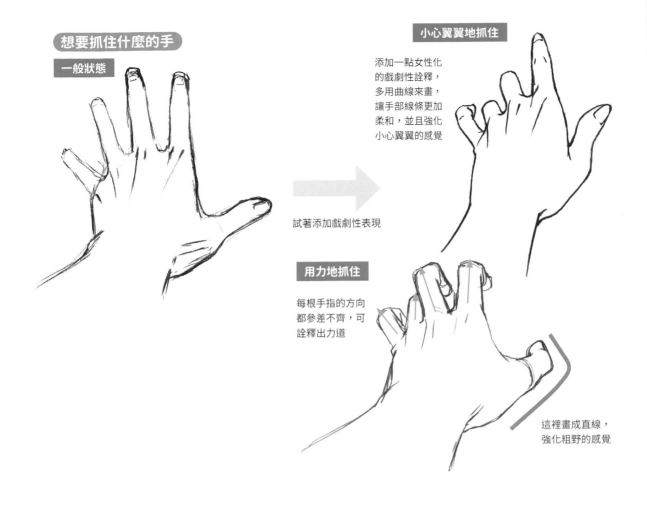

想要抓住什麼的手

一般狀態

小心翼翼地抓住

添加一點女性化
的戲劇性詮釋,
多用曲線來畫,
讓手部線條更加
柔和,並且強化
小心翼翼的感覺

試著添加戲劇性表現

用力地抓住

每根手指的方向
都參差不齊,可
詮釋出力道

這裡畫成直線,
強化粗野的感覺

Column　改變角度也能提升戲劇性

用手指正面指向觀眾的手勢,相當具有震撼力,很適合強調「就在這裡!」的氣勢,但是這個角度要畫得自然並不容易。此時建議不畫正面,而是畫成略帶仰角的角度,不僅能保有震撼力和氣勢,還能讓手更好看。

正面的手勢
雖然很有氣勢,但食指
的距離感很難掌握

帶點角度的手勢
不僅能夠保有氣勢,
食指也變得比較好畫

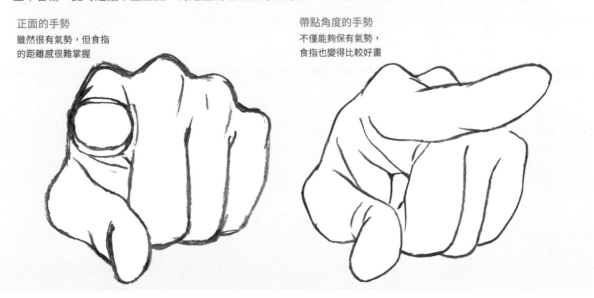

輕鬆自然的手部姿勢

如果只會畫誇張的手部動作，戲劇性詮釋也會有侷限。平常不經意的輕鬆姿勢也值得研究。

● 自然的手勢

要描繪不經意的自然手勢，其實有些難度。舉例來說，當我們若無其事地站著時，手會變成什麼樣子呢？如同右圖的 OK 例，手部會放鬆並且微微張開、呈現微彎的狀態，並不會像 NG 例那樣緊握著拳頭。當然啦，如果你是描繪滿腔怒火的人物，那這個 NG 例的戲劇性詮釋方式就是對的。

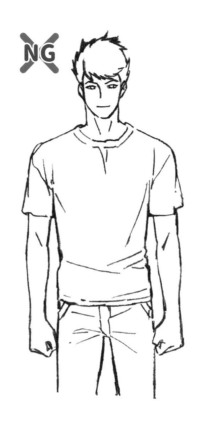

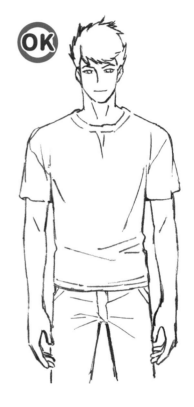

沒有用力時的手

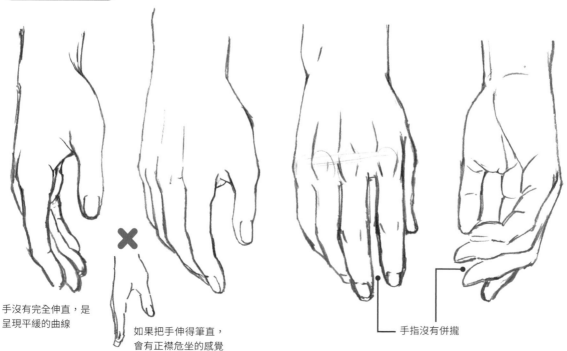

手沒有完全伸直，是呈現平緩的曲線

如果把手伸得筆直，會有正襟危坐的感覺

手指沒有併攏

60

各式各樣的手部姿勢

當角色坐著說話時、或是在課堂中寫筆記的時候，非慣用手會輕鬆地放在桌上，並且會和自然垂下的手一樣，呈現微微彎曲的感覺。

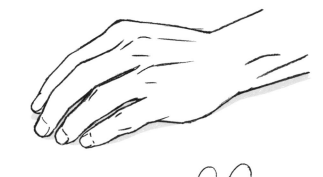

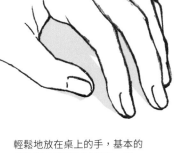

大人睡覺時，手會放鬆並微微張開。如果是小寶寶則會微微地握拳。

輕鬆地放在桌上的手，基本的畫法與自然垂下時的手一樣，指關節會微微彎曲，手指不會完全併攏

Column　用身體姿勢進一步強調放鬆感

要表現放鬆的狀態時，除了手之外還可以進一步運用 Contrapposto（對立式平衡）的站姿 ※，替身體加入傾斜角度，可讓站姿更加自然。讓肩膀線條與腰部線條的傾斜方向相反，即可讓站姿展現出動態感。

如果右肩往下斜，則右腰就往上抬。肩膀與腰部的傾斜方向要相反，這是重點所在

※Contrapposto（對立式平衡）
這個字是義大利文，中文意思為對立式平衡，作為藝術用語，這是表示把重心放在單腳的站姿。

用力時的手勢

手會隨著用力的增減而呈現出不同的形狀。以下將解說手部用力時的外觀差異與皺紋的畫法。

● **力量強弱的比較**

以握拳姿勢為例，來比較沒有用力（力量弱）、用力（力量強）的差異。請觀察看看哪些地方有使勁用力吧。如果能學會如何表現力道的強弱，即可大幅拓展戲劇性詮釋的能力。

正面

弱

輪廓呈山形，但比用力時的線條更和緩

簡化圖

強

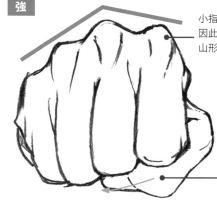

小指被用力握緊了，因此手背關節部分的山形輪廓會變得更陡

拇指被用力握住，所以位置也會更偏內側

手指下緣沒有對齊，從食指開始依序往內握緊，呈現緊緊握拳的模樣

簡化圖

小指側

弱

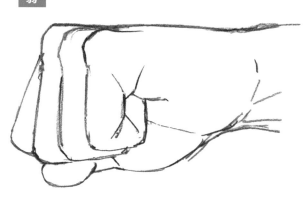

簡化圖

強

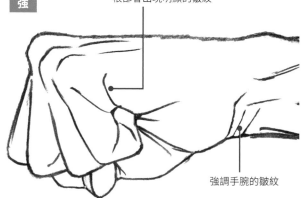

因為用力握住，所以小指根部會出現明顯的皺紋

強調手腕的皺紋

與從正面看的時候一樣，每根手指都要稍微錯開

簡化圖

手掌側

弱

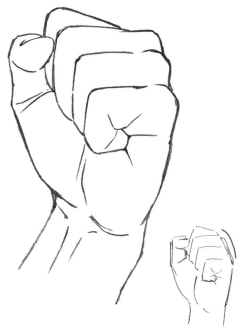

強

拇指是往
內側彎折

要清楚地畫出
手腕的肌腱

簡化圖

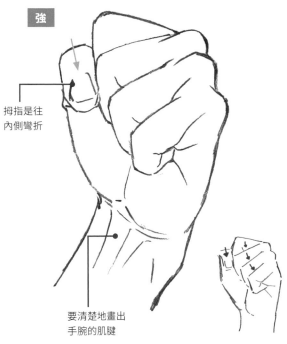

簡化圖

手背側

弱

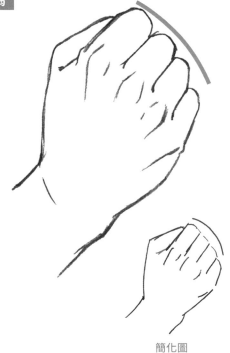

簡化圖

強

在手腕與拇指的
根部畫出皺紋

當手指握住時，手背的
肌腱和骨頭並不明顯，
所以肌腱不要畫得太長

簡化圖

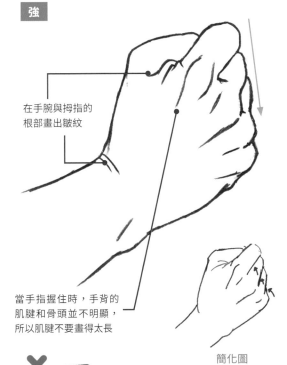

食指到小指的這 4 根手指稍微誇張變形，
更能傳達力量強弱。比起呈現真實的手，
我更重視「看起來像」我想要的樣子。

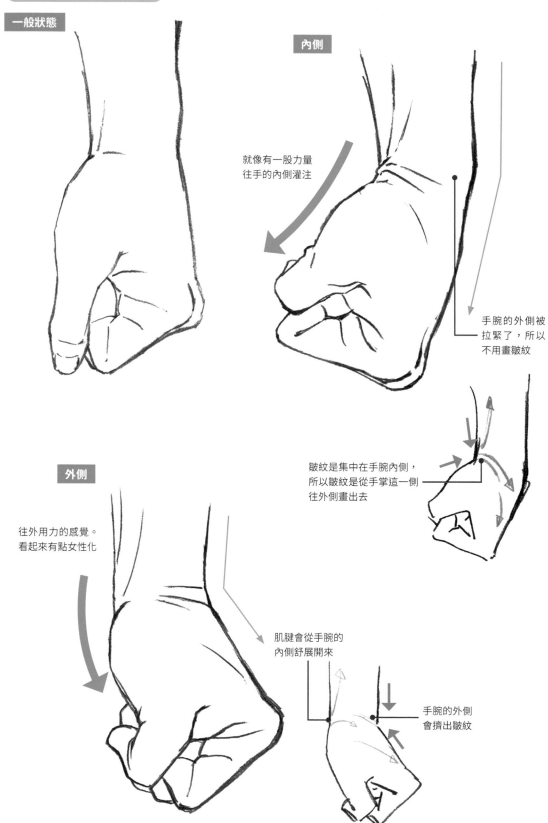

● 用手腕表現用力　　　替用力的手加入手腕的動作，可以給人力氣更強勁的印象。

一般狀態

內側

就像有一股力量
往手的內側灌注

手腕的外側被
拉緊了，所以
不用畫皺紋

皺紋是集中在手腕內側，
所以皺紋是從手掌這一側
往外側畫出去

外側

往外用力的感覺。
看起來有點女性化

肌腱會從手腕的
內側舒展開來

手腕的外側
會擠出皺紋

● **按壓時的用力表現** 把手往地板或牆壁等處壓下去時，指尖會呈現什麼變化呢？
一起來看看。

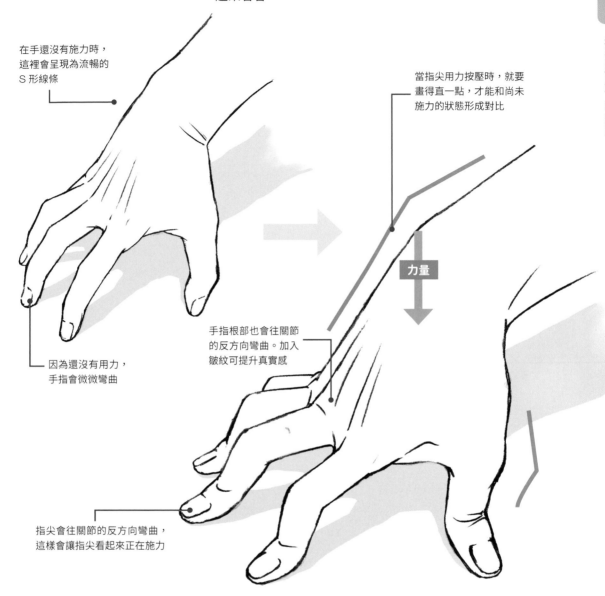

在手還沒有施力時，
這裡會呈現為流暢的
S 形線條

當指尖用力按壓時，就要
畫得直一點，才能和尚未
施力的狀態形成對比

力量

因為還沒有用力，
手指會微微彎曲

手指根部也會往關節
的反方向彎曲。加入
皺紋可提升真實感

指尖會往關節的反方向彎曲，
這樣會讓指尖看起來正在施力

指尖

力道輕

力道重

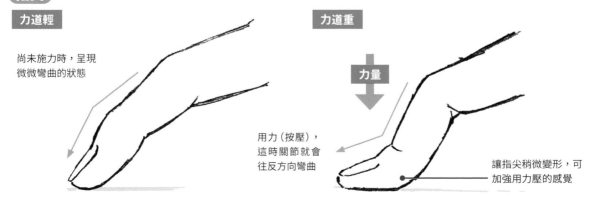

尚未施力時，呈現
微微彎曲的狀態

力量

用力（按壓），
這時關節就會
往反方向彎曲

讓指尖稍微變形，可
加強用力壓的感覺

● **張開時的用力表現**

手背

張開手掌的時候，自然的狀態下與用力張開時，呈現的樣子並不會相同。變化最明顯的就是手背的骨頭與肌腱，大家也可參照「手背的骨頭與肌腱」單元 (p.28)。

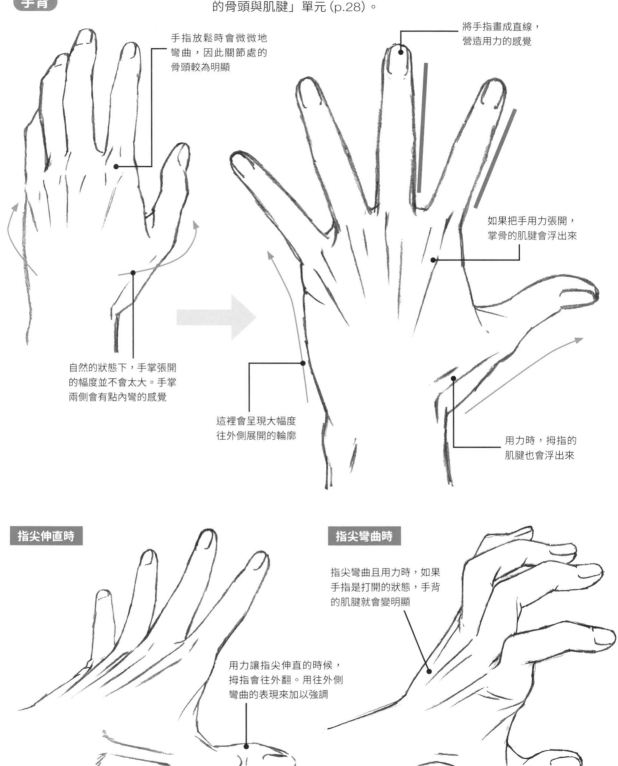

手指放鬆時會微微地彎曲，因此關節處的骨頭較為明顯

將手指畫成直線，營造用力的感覺

如果把手用力張開，掌骨的肌腱會浮出來

自然的狀態下，手掌張開的幅度並不會太大。手掌兩側會有點內彎的感覺

這裡會呈現大幅度往外側展開的輪廓

用力時，拇指的肌腱也會浮出來

指尖伸直時

用力讓指尖伸直的時候，拇指會往外翻。用往外側彎曲的表現來加以強調

指尖彎曲時

指尖彎曲且用力時，如果手指是打開的狀態，手背的肌腱就會變明顯

手掌

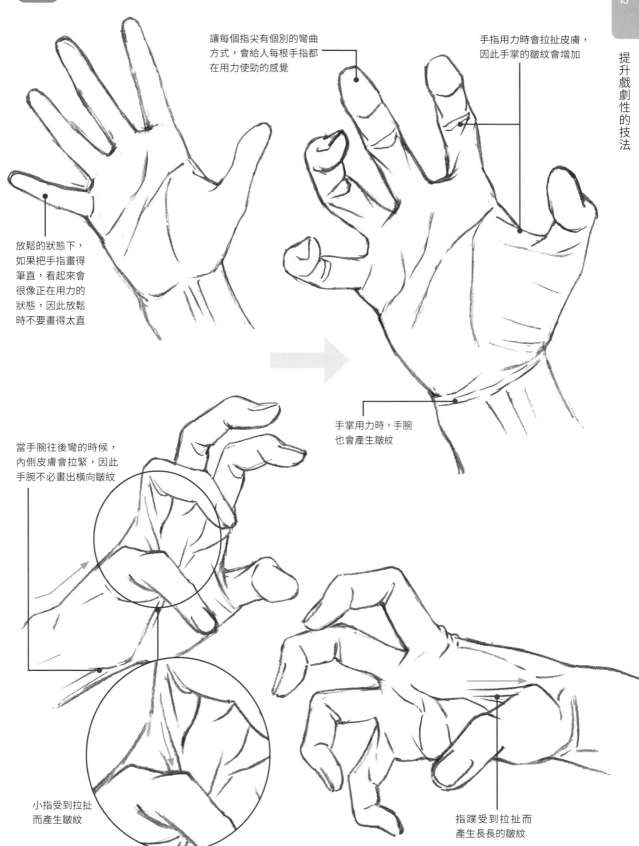

讓每個指尖有個別的彎曲
方式，會給人每根手指都
在用力使勁的感覺

手指用力時會拉扯皮膚，
因此手掌的皺紋會增加

放鬆的狀態下，
如果把手指畫得
筆直，看起來會
很像正在用力的
狀態，因此放鬆
時不要畫得太直

手掌用力時，手腕
也會產生皺紋

當手腕往後彎的時候，
內側皮膚會拉緊，因此
手腕不必畫出橫向皺紋

小指受到拉扯
而產生皺紋

指蹼受到拉扯而
產生長長的皺紋

展現魄力的手勢

將手往前伸出，是用手擺出關鍵決勝姿勢時的經典動作。
以下將解說讓此決勝姿勢更有魄力的戲劇性詮釋手法。

● **廣角鏡頭的效果**　拍照時若使用廣角鏡頭，會拍出四邊扭曲變形、中間放大的照片。若能
運用這種效果，即可展現直逼眼前的魄力。

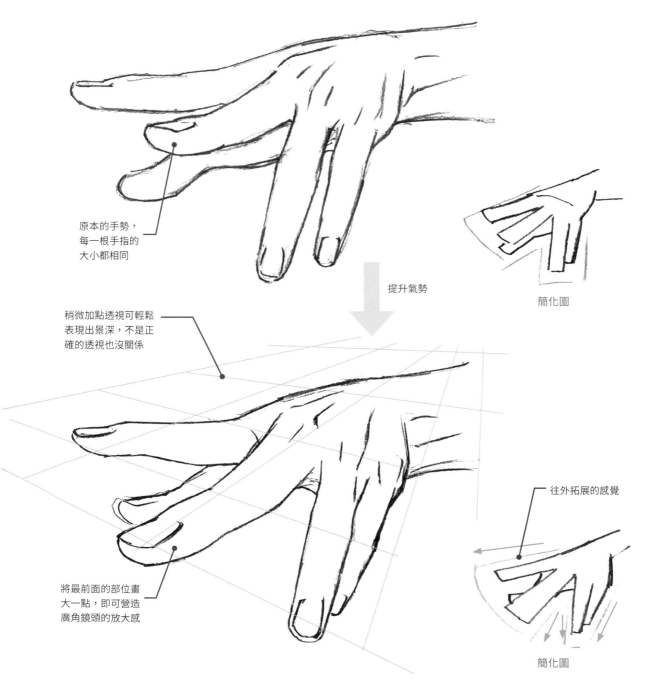

原本的手勢，
每一根手指的
大小都相同

簡化圖

提升氣勢

稍微加點透視可輕鬆
表現出景深，不是正
確的透視也沒關係

將最前面的部位畫
大一點，即可營造
廣角鏡頭的放大感

往外拓展的感覺

簡化圖

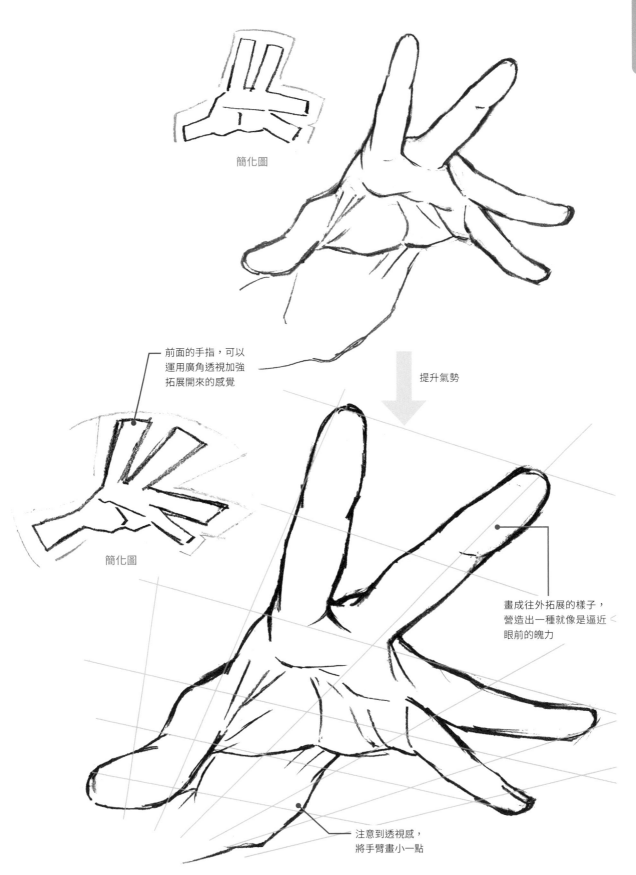

簡化圖

前面的手指，可以
運用廣角透視加強
拓展開來的感覺

簡化圖

提升氣勢

畫成往外拓展的樣子，
營造出一種就像是逼近
眼前的魄力

注意到透視感，
將手臂畫小一點

● 常見的錯誤 　為了展現魄力，把手畫大一點……，但好像哪裡怪怪的？你有過這種經驗嗎？
隨意把手放大，可能會讓畫面產生不協調感。以下我將介紹幾個常見的例子。

「犯人就是你吧！」這是漫畫裡很常見的場面。畫面
中有一位感覺像是主角的人物，用手指著眼前犯人的
畫面。畫面中的手看起來很有魄力，乍看並沒有異常
的地方。不過，試著透過與攝影機的位置關係來看，
即可察覺奇怪的地方。以下我提供 2 種版本的修改
範例，一起來看看。

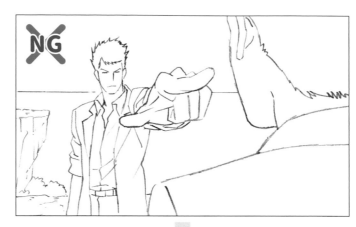

這個鏡頭中，主角是越過前面的犯人，因此試著修改
為強調手指向某處的構圖。假設犯人就在鏡頭前面，
則攝影機與主角的位置會如下圖所示。也就是說，當
攝影機與主角之間有距離時，手的尺寸應該會變小。

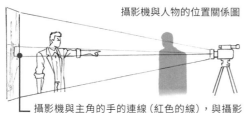

攝影機與人物的位置關係圖

攝影機與主角的手的連線（紅色的線），與攝影
畫面（畫面的構圖）重疊的地方，就是手的大小

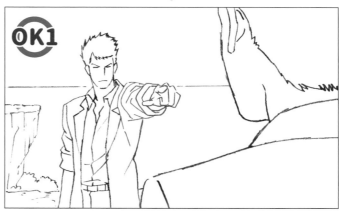

接著是強調手的大小的修改例子，則攝影機的位置會
變成如下圖所示。強調手的大小時，畫面應該會變成
靠近人物的廣角構圖。

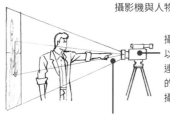

攝影機與人物的位置關係圖

攝影畫面中的手
以及主角的手之
連線，這兩條線
的交叉處會變成
攝影機的位置

主角距離攝影機更近，所以
犯人已經不會出現在畫面內

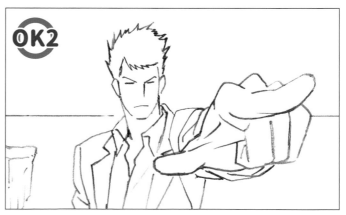

也就是說，本頁最上方標示為 NG 的圖，是為了表現魄力，而讓手的大小
在攝影機的構圖畫面中產生了不協調感。

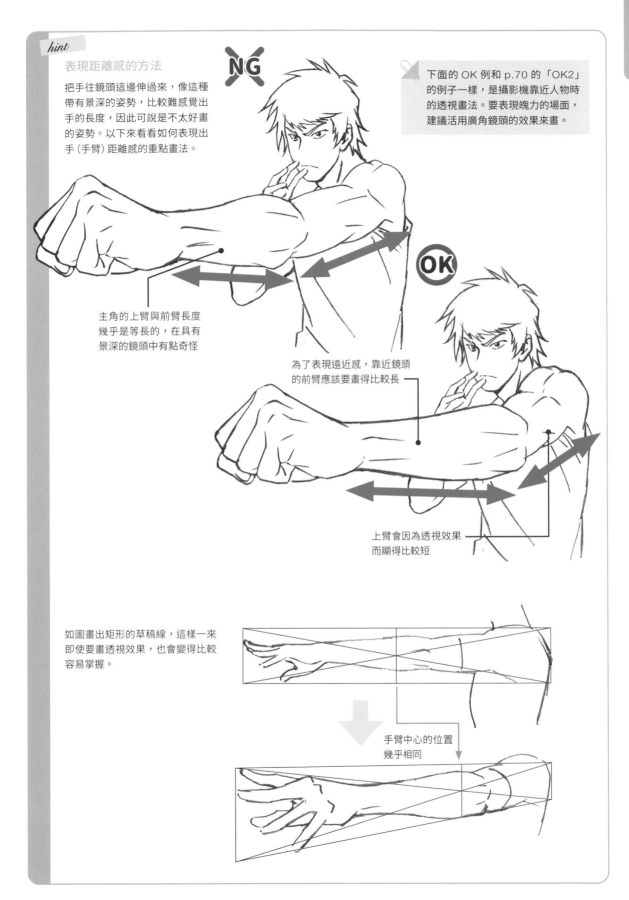

hint

表現距離感的方法

把手往鏡頭這邊伸過來，像這種帶有景深的姿勢，比較難感覺出手的長度，因此可說是不太好畫的姿勢。以下來看看如何表現出手（手臂）距離感的重點畫法。

下面的 OK 例和 p.70 的「OK2」的例子一樣，是攝影機靠近人物時的透視畫法。要表現魄力的場面，建議活用廣角鏡頭的效果來畫。

主角的上臂與前臂長度幾乎是等長的，在具有景深的鏡頭中有點奇怪

為了表現遠近感，靠近鏡頭的前臂應該要畫得比較長

上臂會因為透視效果而顯得比較短

如圖畫出矩形的草稿線，這樣一來即使要畫透視效果，也會變得比較容易掌握。

手臂中心的位置幾乎相同

柔和感的手勢

畫女性或小孩的手時，需要表現柔和或柔軟的感覺。柔和的手勢也會給人優雅從容的印象。

● 女性的溫柔感

要營造女性化的溫柔感，可活用第一章「男女的差異（p.38）」解說過的「曲線感」與「圓潤感」等特徵。以下再解說女性化的戲劇性詮釋手法。

替手指加入戲劇性詮釋

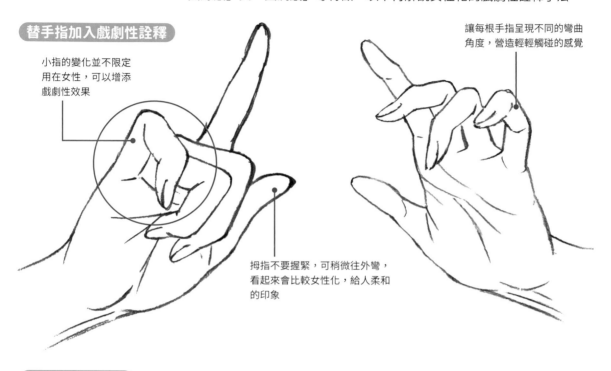

小指的變化並不限定用在女性，可以增添戲劇性效果

讓每根手指呈現不同的彎曲角度，營造輕輕觸碰的感覺

拇指不要握緊，可稍微往外彎，看起來會比較女性化，給人柔和的印象

各式各樣的姿勢

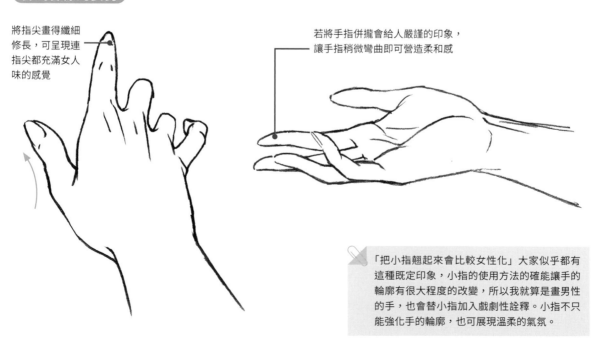

將指尖畫得纖細修長，可呈現連指尖都充滿女人味的感覺

若將手指併攏會給人嚴謹的印象，讓手指稍微彎曲即可營造柔和感

> 「把小指翹起來會比較女性化」大家似乎都有這種既定印象，小指的使用方法的確能讓手的輪廓有很大程度的改變，所以我就算是畫男性的手，也會替小指加入戲劇性詮釋。小指不只能強化手的輪廓，也可展現溫柔的氣氛。

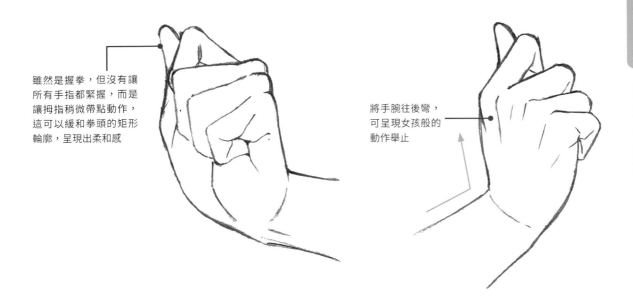

雖然是握拳，但沒有讓
所有手指都緊握，而是
讓拇指稍微帶點動作，
這可以緩和拳頭的矩形
輪廓，呈現出柔和感

將手腕往後彎，
可呈現女孩般的
動作舉止

● 小孩柔軟的小手

要表現小孩子的手那種柔軟感時，最重要的就是畫出那種肉肉的感覺。
以下將解說強調這種肉感的戲劇性詮釋。

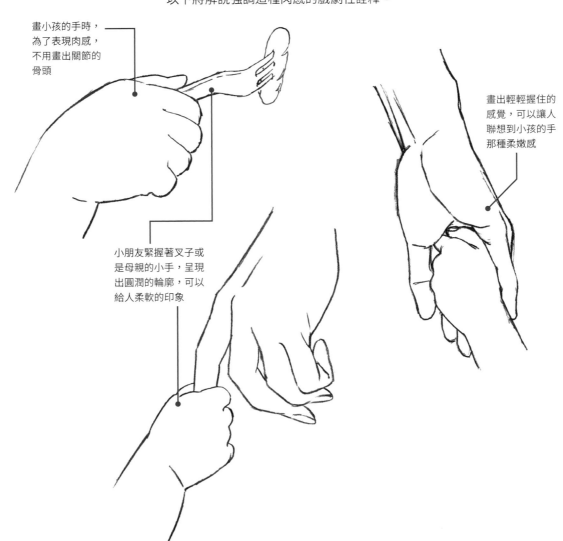

畫小孩的手時，
為了表現肉感，
不用畫出關節的
骨頭

畫出輕輕握住的
感覺，可以讓人
聯想到小孩的手
那種柔嫩感

小朋友緊握著叉子或
是母親的小手，呈現
出圓潤的輪廓，可以
給人柔軟的印象

用手勢表現情感

在某些情境下，光用臉部表情仍不足以傳達情緒的微妙變化，就可以藉由手勢來補足。

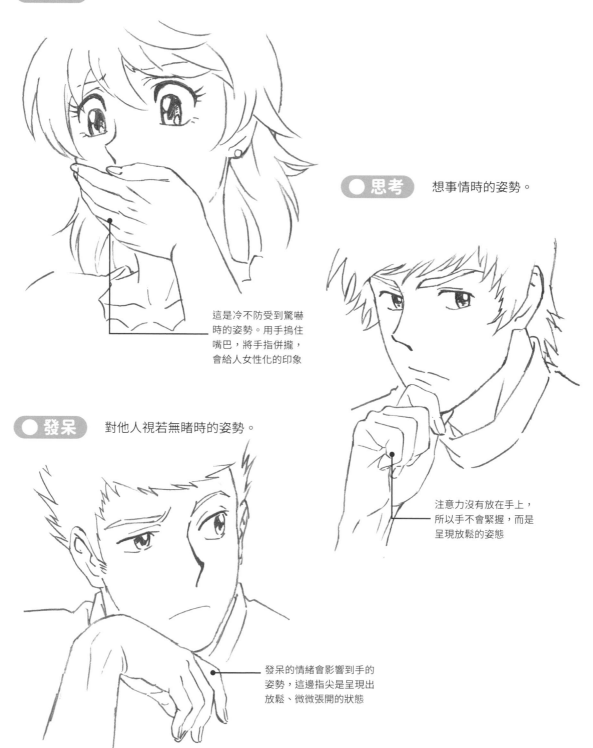

驚訝　大吃一驚的姿勢。

這是冷不防受到驚嚇時的姿勢。用手摀住嘴巴，將手指併攏，會給人女性化的印象

思考　想事情時的姿勢。

注意力沒有放在手上，所以手不會緊握，而是呈現放鬆的姿態

發呆　對他人視若無睹時的姿勢。

發呆的情緒會影響到手的姿勢，這邊指尖是呈現出放鬆、微微張開的狀態

● **悲傷**　在吉卜力工作室的動畫作品中，常看到這種女孩子掩面的悲傷表情。

將手臂畫成「八」字形，營造女性化的感覺

自己擦眼淚　　　　　　　**別人幫忙擦眼淚**

男孩子（男性）擦眼淚時是把手腕朝向外側

替手指加入戲劇性詮釋，可提升女性化的感覺

女性擦眼淚時，手腕是朝向內側

用拇指擦眼淚時，其他手指不要握緊、稍微放鬆，可以營造更溫柔的印象

用食指擦眼淚時，我會畫成用第2指關節來拭淚的感覺

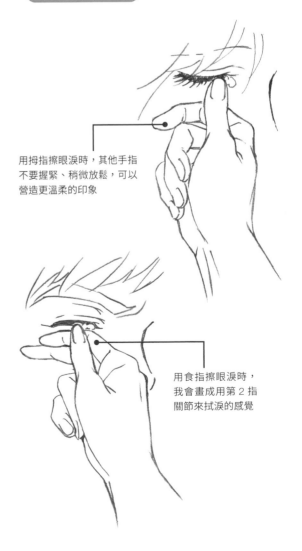

陰影的畫法

活用陰影，可以畫出單憑線稿難以表現的立體感，也可以拓展皺紋的表現方式。
以下我們將從手部的畫法稍微進階，解說陰影的畫法。

● 光源位置的差異

在我長年從事動畫製作的過程中，畫陰影佔據了我極高比例的工作時間，是很重要的技法。我建議作畫時最好實際照射光源，仔細觀察手的陰影是呈現什麼形狀。

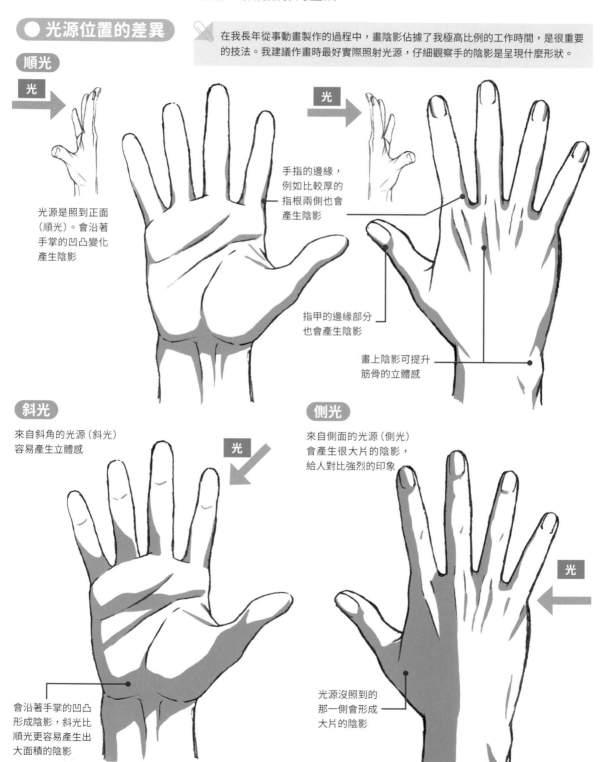

順光

光

光源是照到正面（順光）。會沿著手掌的凹凸變化產生陰影

手指的邊緣，例如比較厚的指根兩側也會產生陰影

指甲的邊緣部分也會產生陰影

畫上陰影可提升筋骨的立體感

斜光

來自斜角的光源（斜光）容易產生立體感

光

會沿著手掌的凹凸形成陰影，斜光比順光更容易產生出大面積的陰影

側光

來自側面的光源（側光）會產生很大片的陰影，給人對比強烈的印象

光

光源沒照到的那一側會形成大片的陰影

76

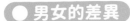 **男女的差異**　畫陰影的時候，男女的差異也比照手的基本畫法，男性是運用直線，女性則是曲線。

男性

陰影也要
畫成直線

畫男性的手時，用陰影
強調皺紋或肌腱，可以
增添不平滑的粗糙感

畫女性的手時，陰影
不用畫得太多，可以
營造光滑的印象

女性

陰影也要
畫成曲線

畫手的線稿時，請注意不要把
指甲的線條連起來。因為把線
連起來時會有種「分離感」，
好像手指與指甲分開了。因此
建議線條不要相連，上色時也
只畫上反光和陰影，可讓指甲
看起來和手指更融為一體。

指甲的線條
沒有連起來

反光

● 用陰影表現皺紋

手在用力的時候，皺紋會變多，此時可以不必全都用黑色線條來畫皺紋，我有時就會改用陰影或是彩色線稿（使用黑色以外的色彩畫的線稿）來表現皺紋。

想要表現手的皺紋與立體感時，如果全用黑色的線條來畫，感覺會有點像高齡者，而且線條過多時會顯得雜亂。此時建議可試著用陰影來表現手的皺紋與肌腱，設法讓畫作不要顯得枯燥乏味。尤其是動畫，因為是以動態畫面為前提，更需要盡可能讓線稿更簡單清楚。

用陰影來表現
關節的骨頭

用陰影來強調
皺紋的表現

● 用陰影表現氣勢

畫陰影時也可以和畫線稿一樣，添加方向性的筆觸，藉此表現出強烈的速度感或氣勢。

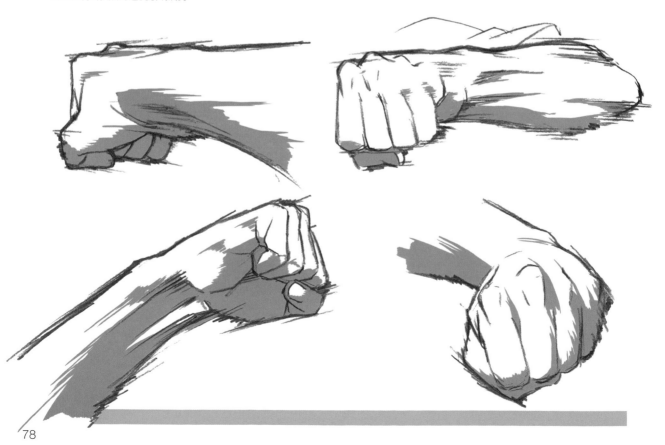

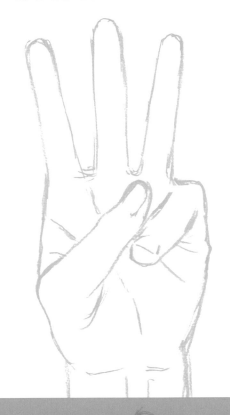

姿勢範例集

在前面兩章中，我解說了手的基本畫法和加入戲劇性詮釋的方法。而在接下來的CHAPTER 3 中，我將會設想各種現實中的情境，並試著描繪出各種和手相關的姿勢，我也會分別解說這些姿勢的作畫技巧，大家可以試著臨摹和練習看看。

基本的姿勢

猜拳時的手指動作，有全部張開的「布」、全部彎曲的「石頭」、部分彎折或伸直的「剪刀」，
我們就從猜拳手勢開始，試著從各種角度來解析每種手部姿勢的基本元素吧！

● 猜拳時的布　猜拳的「布」手勢是將手指全部張開的姿勢，沒有戲劇性
的誇大，可活用「形狀草稿」畫法 (p.18)，我們就從這個
姿勢開始解析。

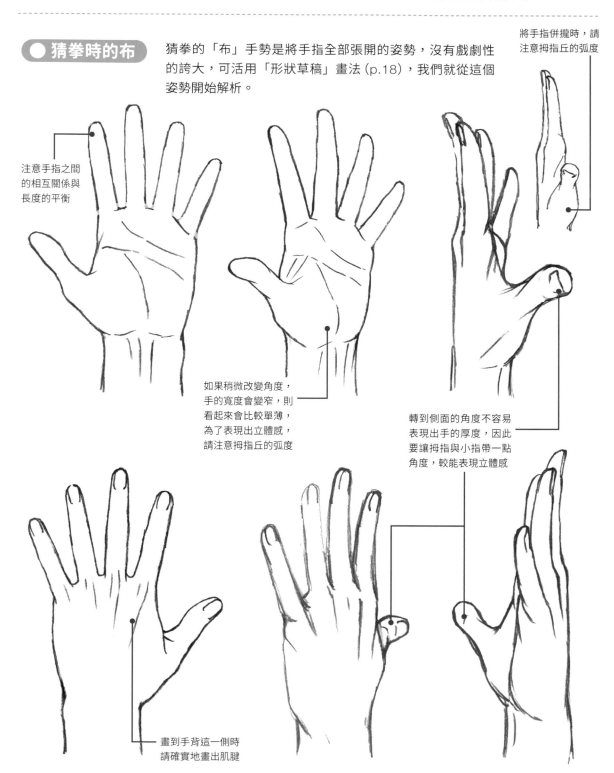

注意手指之間
的相互關係與
長度的平衡

如果稍微改變角度，
手的寬度會變窄，則
看起來會比較單薄，
為了表現出立體感，
請注意拇指丘的弧度

將手指併攏時，請
注意拇指丘的弧度

轉到側面的角度不容易
表現出手的厚度，因此
要讓拇指與小指帶一點
角度，較能表現立體感

畫到手背這一側時
請確實地畫出肌腱

● **猜拳時的石頭**

猜拳的「石頭」手勢也就是握拳,手指會全部彎曲,常用於動作場面的揮拳、懊悔時的表現等各種情境。雖然所有的手指都會彎曲,但請務必注意每根手指的長度與外觀,不要把全部手指都畫得一模一樣。

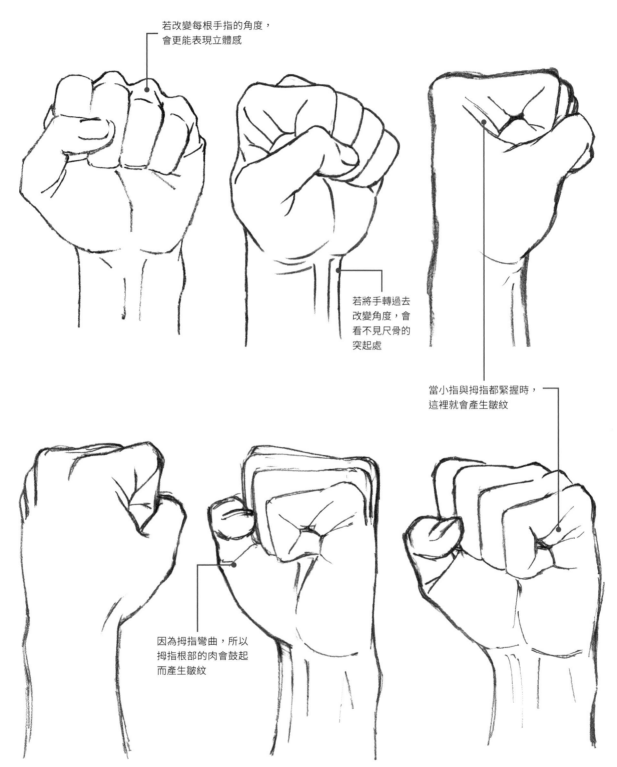

若改變每根手指的角度,
會更能表現立體感

若將手轉過去
改變角度,會
看不見尺骨的
突起處

當小指與拇指都緊握時,
這裡就會產生皺紋

因為拇指彎曲,所以
拇指根部的肉會鼓起
而產生皺紋

猜拳的「剪刀」手勢就是豎起兩根手指，也就是漫畫裡常見的「Peace」手勢。因為部分手指呈彎曲狀態，所以比猜拳的「布」手勢更容易表現立體感。單幅插畫（一枚繪）也很常用這個手勢。

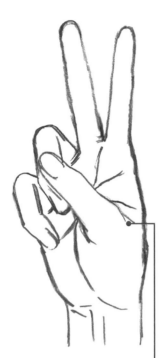
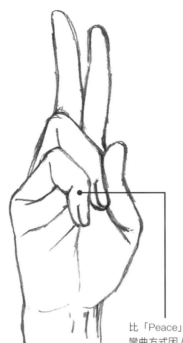

像這樣利用拇指根部的皺紋來表現立體感，即可讓手指的前後關係變得清楚明確

比「Peace」的手指彎曲方式因人而異，因此是易於表現人物個性的重點手勢

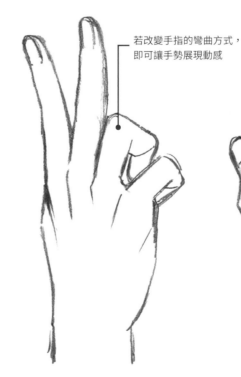
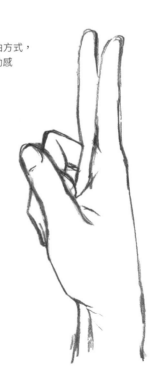

若改變手指的彎曲方式，即可讓手勢展現動感

● **從手臂看過去的動作**

這是從手臂這一側看過去的角度，描繪「剪刀」、「石頭」、「布」的手勢。從這個角度看時，手指會比從正面看過去來得更短。畫的時候請確保手掌的厚度。

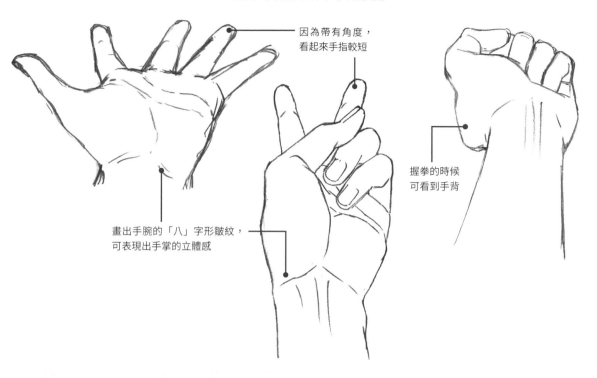

因為帶有角度，看起來手指較短

畫出手腕的「八」字形皺紋，可表現出手掌的立體感

握拳的時候可看到手背

Column　用手指的彎曲方式來表現情緒

有時候光憑手指的彎曲方式，就能表現角色的情緒。下面這3隻手，都是「叫住對方時」的手勢，我將透過指尖來讓它們表現出不同的情緒。

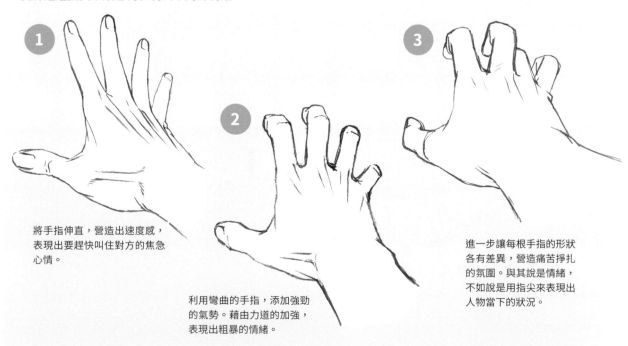

① 將手指伸直，營造出速度感，表現出要趕快叫住對方的焦急心情。

② 利用彎曲的手指，添加強勁的氣勢。藉由力道的加強，表現出粗暴的情緒。

③ 進一步讓每根手指的形狀各有差異，營造痛苦掙扎的氛圍。與其說是情緒，不如說是用指尖來表現出人物當下的狀況。

● **手指向某處**

這是伸出一根手指「指向某處」的姿勢。有時也可以利用指尖或手腕的戲劇性詮釋來改變角色給人的感覺。下面我將試著從各種角度來描繪。

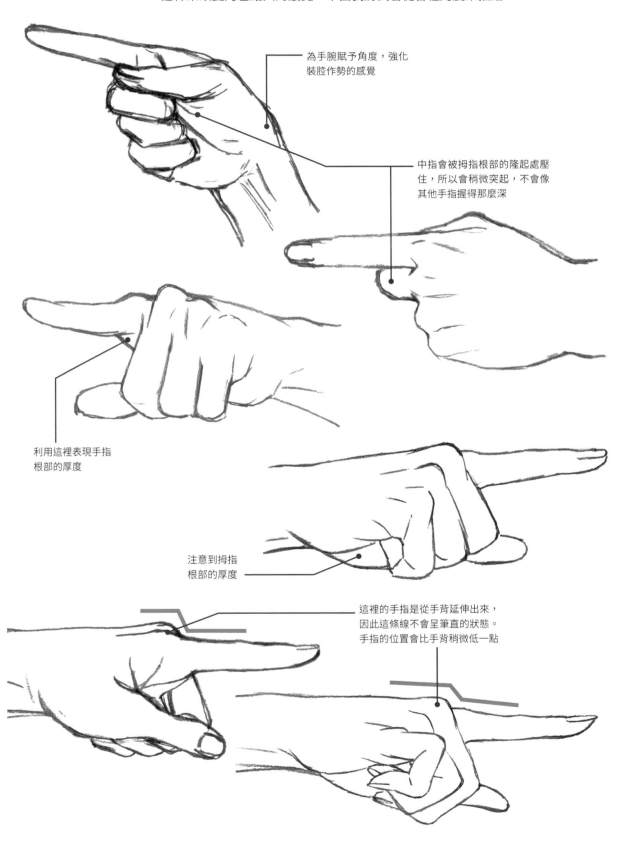

為手腕賦予角度，強化裝腔作勢的感覺

中指會被拇指根部的隆起處壓住，所以會稍微突起，不會像其他手指握得那麼深

利用這裡表現手指根部的厚度

注意到拇指根部的厚度

這裡的手指是從手背延伸出來，因此這條線不會呈筆直的狀態。手指的位置會比手背稍微低一點

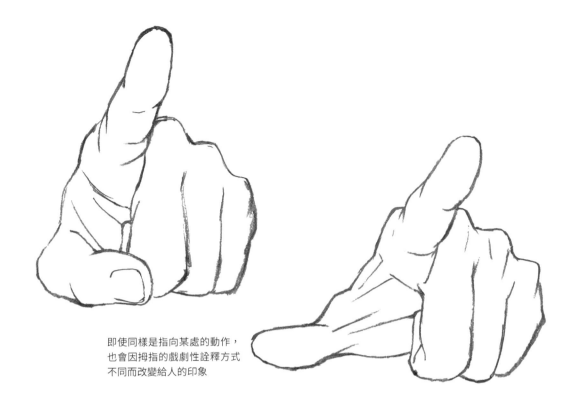

即使同樣是指向某處的動作，
也會因拇指的戲劇性詮釋方式
不同而改變給人的印象

Column 將手勢活用於「壁咚」的情境

所謂的「壁咚」就是把對方逼到牆邊，並把手掌拍在牆上、發出
「咚」的一聲，這是戀愛漫畫中令人熟悉的姿勢。「壁咚」手勢的基本
畫法與猜拳的「布」手勢相同，但手腕的角度相對於牆壁是垂直的。
同理，猜拳的「布」手勢也可以活用在其他情境。

若把手掌轉向，會變成
像是「舉手」的動作

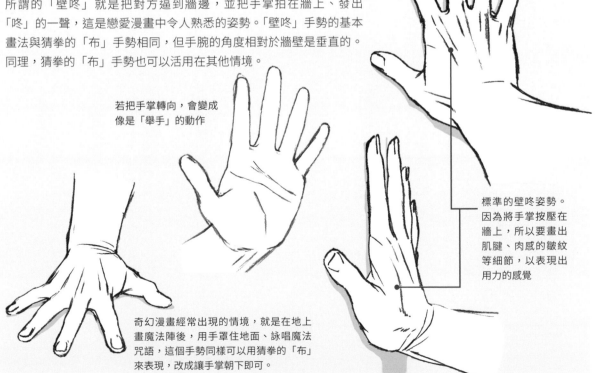

標準的壁咚姿勢。
因為將手掌按壓在
牆上，所以要畫出
肌腱、肉感的皺紋
等細節，以表現出
用力的感覺

奇幻漫畫經常出現的情境，就是在地上
畫魔法陣後，用手罩住地面、詠唱魔法
咒語，這個手勢同樣可以用猜拳的「布」
來表現，改成讓手掌朝下即可。

若無其事的姿勢

平常放鬆時的動作，例如手插腰、交叉雙臂等等，這時候的手會變成什麼樣子呢？

● **交叉雙臂**　平常閒得發慌時，總會不自覺做出這種「交叉手臂」的動作，在表現人物的性格或心理狀態時經常出現。除了威嚴或威懾的表現，也可給人自我防衛的感覺。

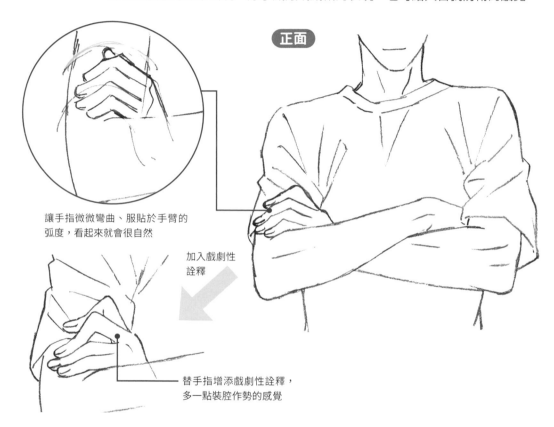

正面

讓手指微微彎曲、服貼於手臂的弧度，看起來就會很自然

加入戲劇性詮釋

替手指增添戲劇性詮釋，多一點裝腔作勢的感覺

從左邊看過去

指尖隱身在手臂的外側

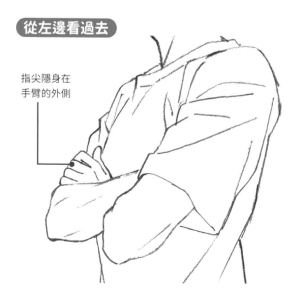

從右邊看過去

手臂被手擠壓，所以手臂上會產生皺紋

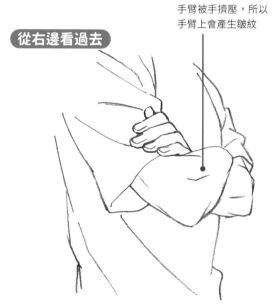

放鬆地交叉手臂

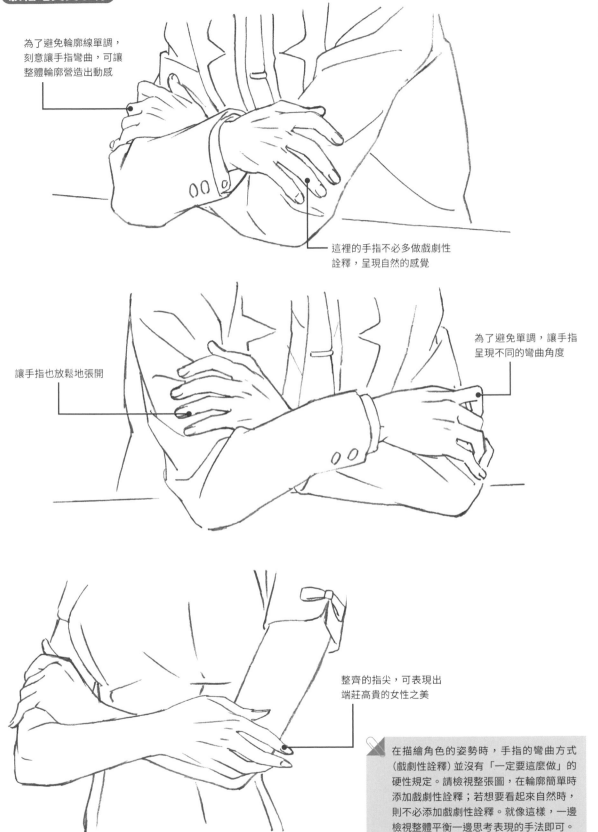

為了避免輪廓線單調，刻意讓手指彎曲，可讓整體輪廓營造出動感

這裡的手指不必多做戲劇性詮釋，呈現自然的感覺

讓手指也放鬆地張開

為了避免單調，讓手指呈現不同的彎曲角度

整齊的指尖，可表現出端莊高貴的女性之美

在描繪角色的姿勢時，手指的彎曲方式（戲劇性詮釋）並沒有「一定要這麼做」的硬性規定。請檢視整張圖，在輪廓簡單時添加戲劇性詮釋；若想要看起來自然時，則不必添加戲劇性詮釋。就像這樣，一邊檢視整體平衡一邊思考表現的手法即可。

● 插腰 「手插腰」也是若無其事時經常出現的姿勢。這個姿勢也常活用於表現生氣、受到壓迫的態度等等。此外，如果是在澡堂泡完澡站著喝牛奶的場景，這個姿勢幾乎是必備的。

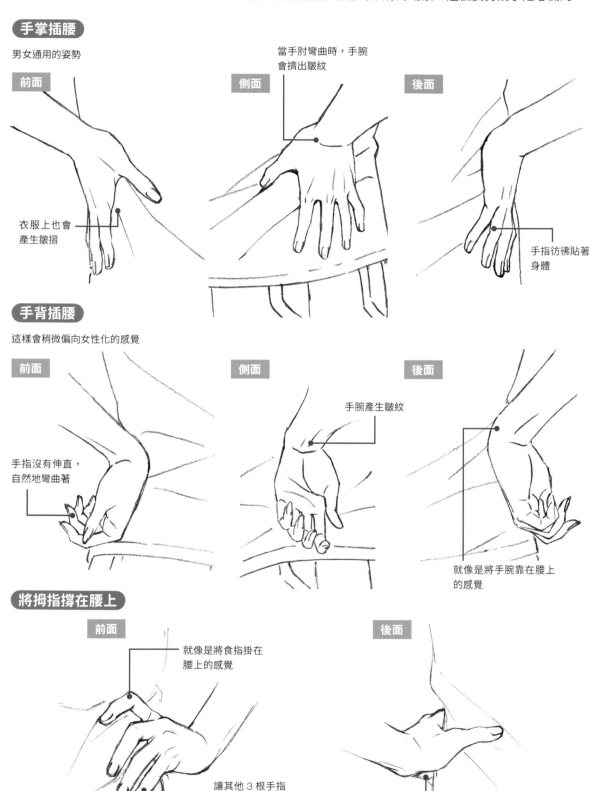

手掌插腰

男女通用的姿勢

前面

側面

後面

當手肘彎曲時，手腕會擠出皺紋

衣服上也會產生皺摺

手指彷彿貼著身體

手背插腰

這樣會稍微偏向女性化的感覺

前面

側面

後面

手指沒有伸直，自然地彎曲著

手腕產生皺紋

就像是將手腕靠在腰上的感覺

將拇指撐在腰上

前面

後面

就像是將食指掛在腰上的感覺

讓其他 3 根手指稍微分開，營造自然的感覺

這裡可以稍微看得見手掌

● 托腮　想事情的時候，或是沉浸在回憶裡時，經常會出現這種托腮的動作。此外，在寫真女星照或站姿圖中，也經常能看到用手包住臉頰的動作。

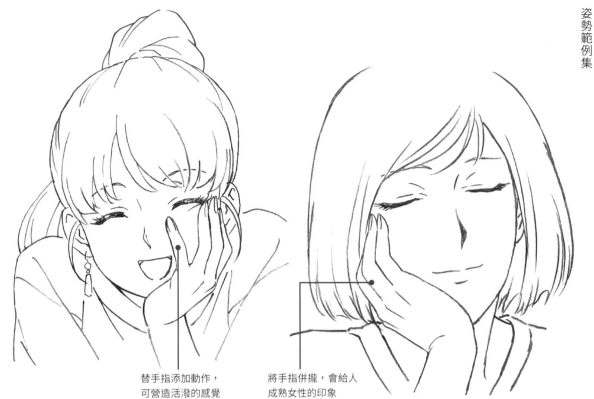

替手指添加動作，
可營造活潑的感覺

將手指併攏，會給人
成熟女性的印象

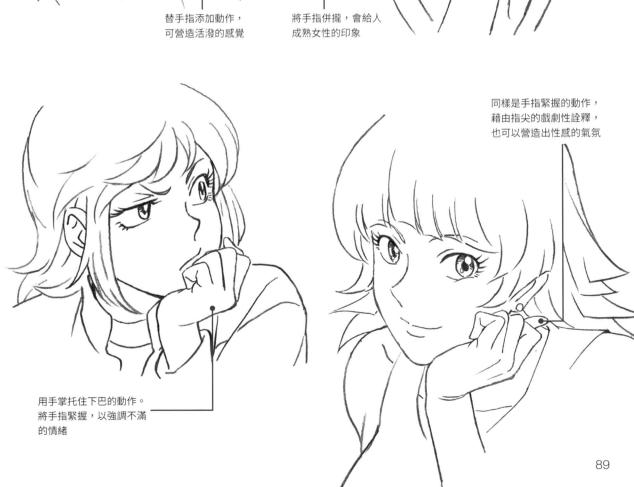

同樣是手指緊握的動作，
藉由指尖的戲劇性詮釋，
也可以營造出性感的氣氛

用手掌托住下巴的動作。
將手指緊握，以強調不滿
的情緒

雙手交握的姿勢

說到雙手交握，雖然握手或牽手等雙人動作也算，以下要介紹的是自己用左右手交握的姿勢。

● 十指緊扣　這是動畫《新世紀福音戰士》中的知名角色—碇源堂常做的姿勢。當右手與左手交握時，形狀會變得有點複雜，作畫重點就是連看不見的地方都要特別注意。

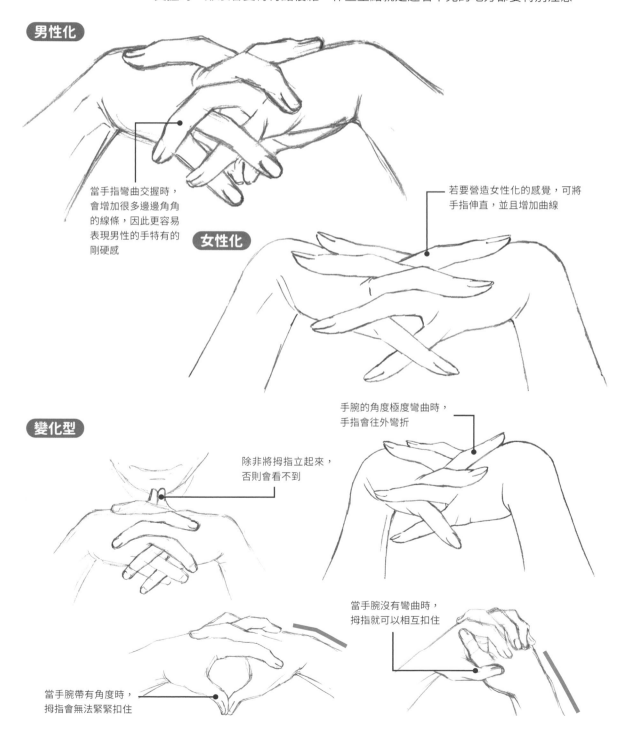

男性化

當手指彎曲交握時，會增加很多邊邊角角的線條，因此更容易表現男性的手特有的剛硬感

女性化

若要營造女性化的感覺，可將手指伸直，並且增加曲線

變化型

除非將拇指立起來，否則會看不到

手腕的角度極度彎曲時，手指會往外彎折

當手腕沒有彎曲時，拇指就可以相互扣住

當手腕帶有角度時，拇指會無法緊緊扣住

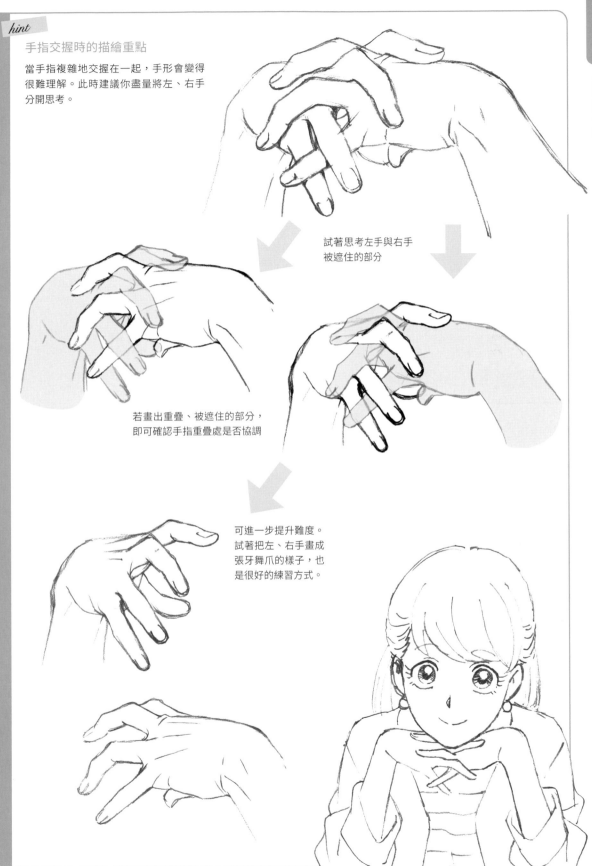

hint

手指交握時的描繪重點

當手指複雜地交握在一起,手形會變得很難理解。此時建議你盡量將左、右手分開思考。

試著思考左手與右手被遮住的部分

若畫出重疊、被遮住的部分,即可確認手指重疊處是否協調

可進一步提升難度。試著把左、右手畫成張牙舞爪的樣子,也是很好的練習方式。

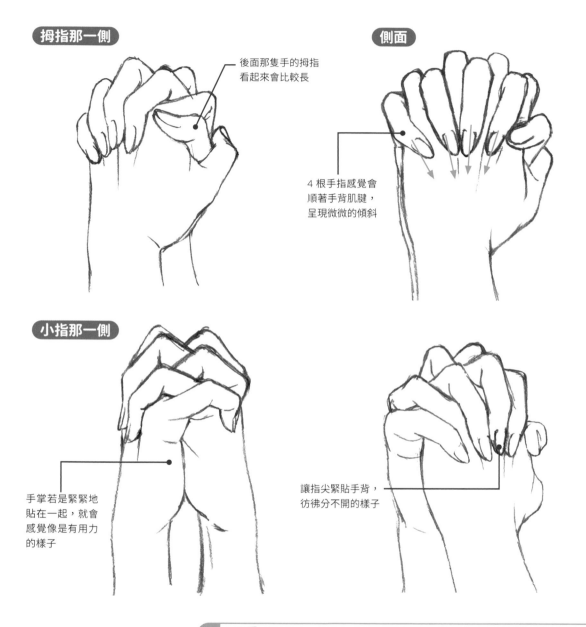

祈禱 祈禱時常用的姿勢，是十指緊扣且將手掌貼合。手指交握的方式與十指緊扣時的姿勢相同，重點在於要表現出緊密貼合的感覺。請試著從各種角度觀察吧！

拇指那一側

後面那隻手的拇指看起來會比較長

側面

4 根手指感覺會順著手背肌腱，呈現微微的傾斜

小指那一側

手掌若是緊緊地貼在一起，就會感覺像是有用力的樣子

讓指尖緊貼手背，彷彿分不開的樣子

hint

緊貼的手指

若手指之間緊密貼合，手指的肉被按壓到，就會稍微凹陷，讓手看起來變細。在描繪手的側面角度時，建議要注意手指的肉感。這個姿勢類似手指交握的姿勢（p.91），因此描繪時也請注意到被遮住的部份。

交握的手指被按壓，手指兩側呈凹陷狀，看起來會比較細

變化型

其中一手握拳的姿勢。下方的手呈猜拳石頭的形狀，上方的手要畫出覆蓋在另一手上的感覺

變成山型

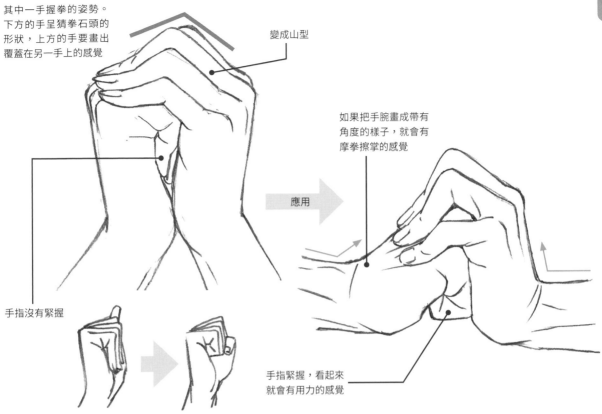

手指沒有緊握

應用

如果把手腕畫成帶有角度的樣子，就會有摩拳擦掌的感覺

手指緊握，看起來就會有用力的感覺

● 雙手交疊

在學校或公司的活動、婚喪喜慶等比較正式的場合，經常看到這種姿勢，就是把雙手放在身體前面並交疊。如果是在背後交疊，會變成隨興的感覺。

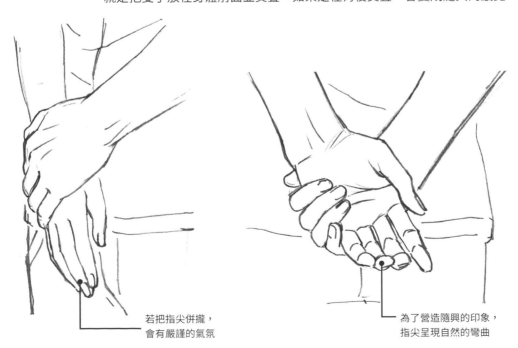

若把指尖併攏，會有嚴謹的氣氛

為了營造隨興的印象，指尖呈現自然的彎曲

日常生活中常見的姿勢

日常生活中會用到手的姿勢也非常多。來看看各種情境中的手部動作吧。

● **起床**　起床時，伸懶腰和打呵欠都是基本的常見姿勢。

畫手掌時要注意到立體感，
畫出鼓起的感覺

讓手腕往外彎曲

前面教過「猜拳的布」
手勢，那是最基本的，
如果讓手指再往外彎，
會更能表現出打呵欠時
用力的模樣

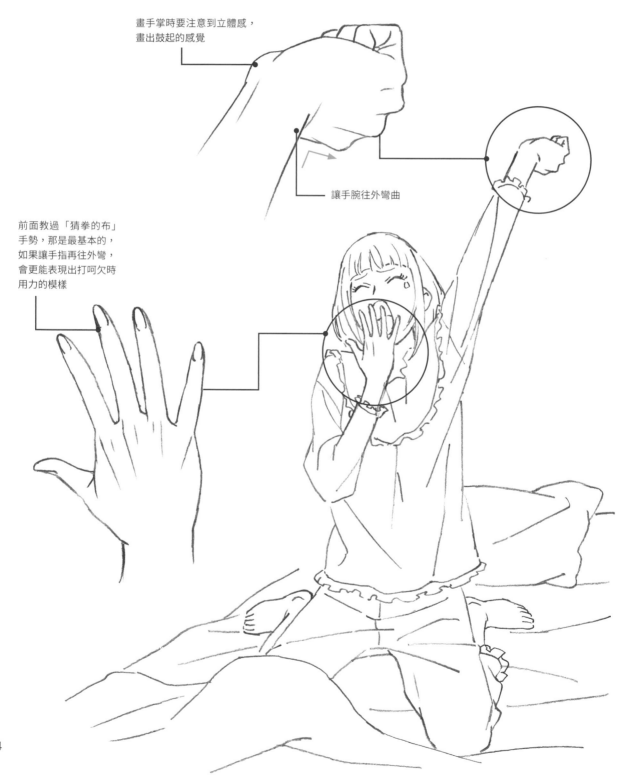

● 洗臉 洗臉的動作包含各式各樣的手勢，一起來看看吧。

轉動水龍頭

手指會順著水龍頭的形狀彎曲

拇指要緊貼著手掌

盛水

為了不讓水流掉，手與手緊緊地貼合在一起

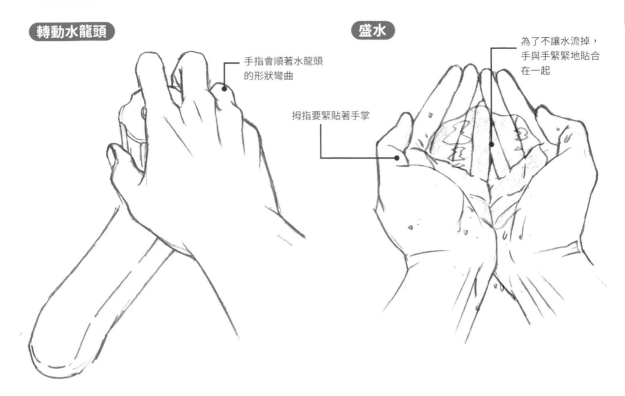

洗臉

手裡盛著水，所以手指會稍微彎曲，而且帶有角度

為了讓水順利潑灑到臉上，手要完全併攏

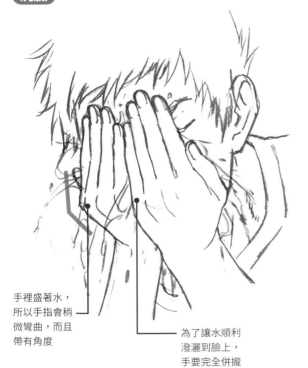

用毛巾擦拭

順著手指方向在毛巾上畫出皺摺

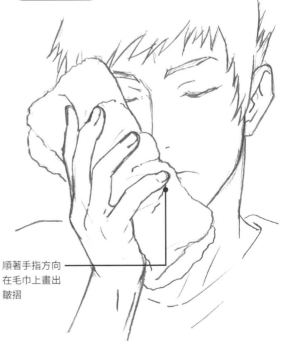

拿著柔軟的物品時，讓手指微微地彎曲，會給人一種溫柔呵護的印象。

95

● 寫字 寫字的姿勢因人而異，會有許多種握筆方式。下面我選出幾種漂亮的握法來畫。

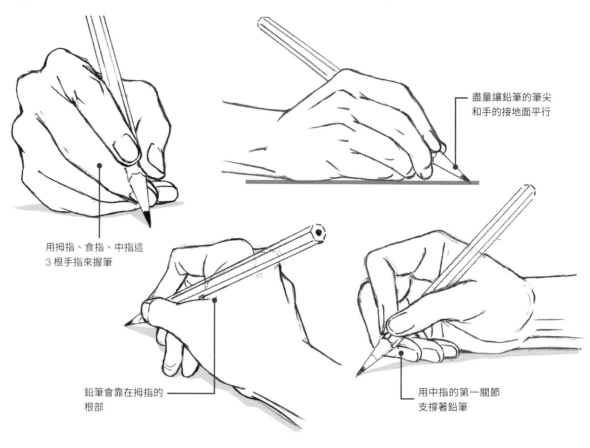

盡量讓鉛筆的筆尖和手的接地面平行

用拇指、食指、中指這3根手指來握筆

鉛筆會靠在拇指的根部

用中指的第一關節支撐著鉛筆

● 閱讀 閱讀的姿勢根據書本大小，有兩手捧書或單手拿書等各種拿法。

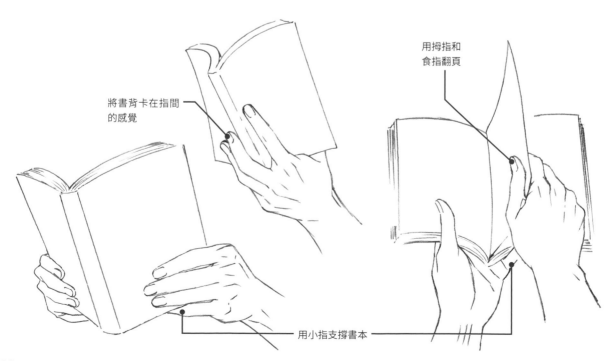

用拇指和食指翻頁

將書背卡在指間的感覺

用小指支撐書本

● 開車　汽車方向盤的握法以及握的位置，能表現出人物的個性。以下我畫的是基本握法。

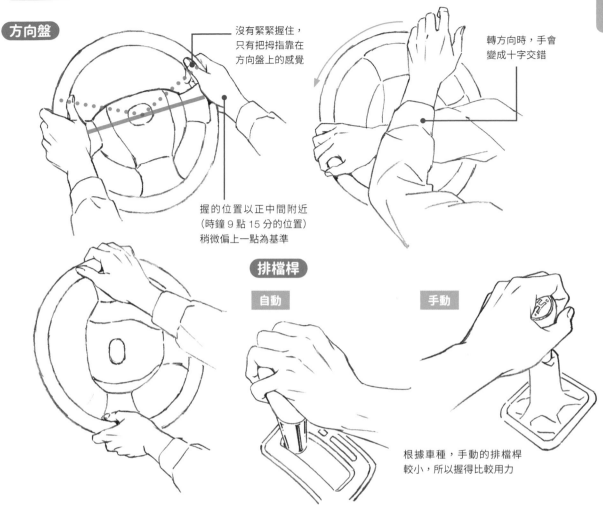

方向盤

沒有緊緊握住，
只有把拇指靠在
方向盤上的感覺

轉方向時，手會
變成十字交錯

握的位置以正中間附近
（時鐘 9 點 15 分的位置）
稍微偏上一點為基準

排檔桿

自動

手動

根據車種，手動的排檔桿
較小，所以握得比較用力

● 抽菸　我最近比較少畫抽菸的動作，但這個姿勢也很熱門。
拿菸的方式因人而異，也可以活用於表現人物個性。

用拇指與食指捏住，
往下按壓菸頭來熄菸

用食指與中指
夾著菸

※ 抽菸動作僅供參考，請勿模仿，吸菸有害健康

戴眼鏡與穿衣服的姿勢

穿戴衣物的姿勢，是日常生活的常見動作，有些姿勢甚至是時尚雜誌上常出現的經典美照。

 戴眼鏡　戴眼鏡、調整眼鏡的動作，是漫畫或動畫在表現人物個性時常用的姿勢。

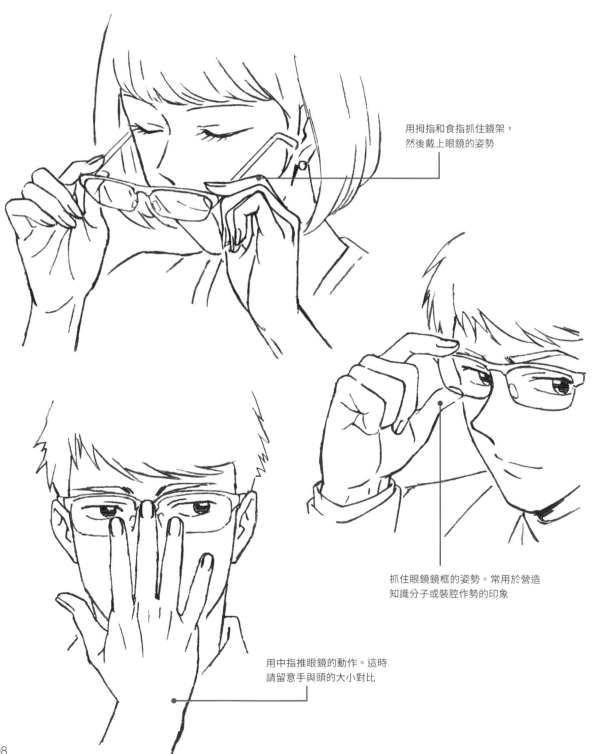

用拇指和食指抓住鏡架，
然後戴上眼鏡的姿勢

抓住眼鏡鏡框的姿勢。常用於營造
知識分子或裝腔作勢的印象

用中指推眼鏡的動作。這時
請留意手與頭的大小對比

● **戴帽子** 帽子有棒球帽、大禮帽、遮陽帽等各式各樣的形狀。

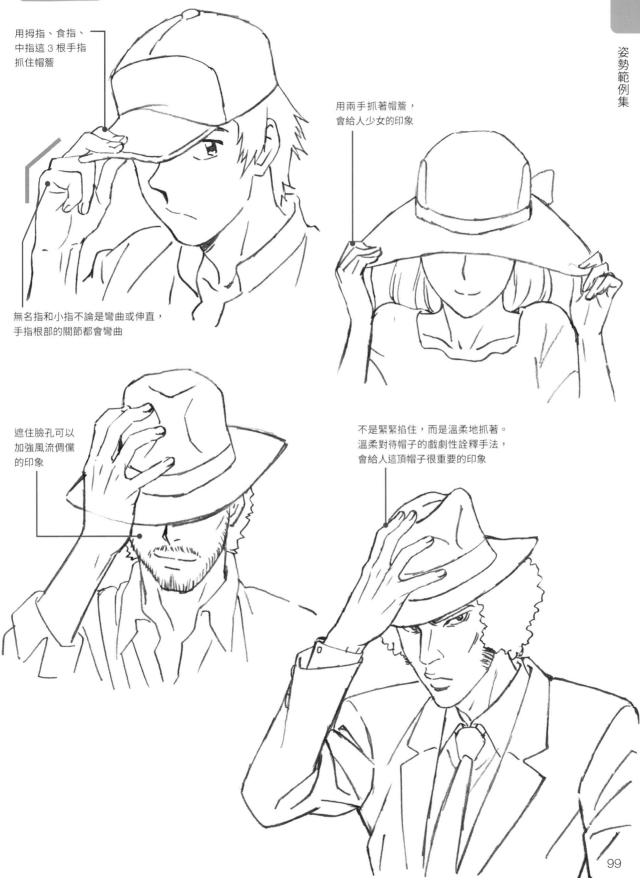

用拇指、食指、中指這3根手指抓住帽簷

無名指和小指不論是彎曲或伸直，手指根部的關節都會彎曲

用兩手抓著帽簷，會給人少女的印象

遮住臉孔可以加強風流倜儻的印象

不是緊緊掐住，而是溫柔地抓著。溫柔對待帽子的戲劇性詮釋手法，會給人這頂帽子很重要的印象

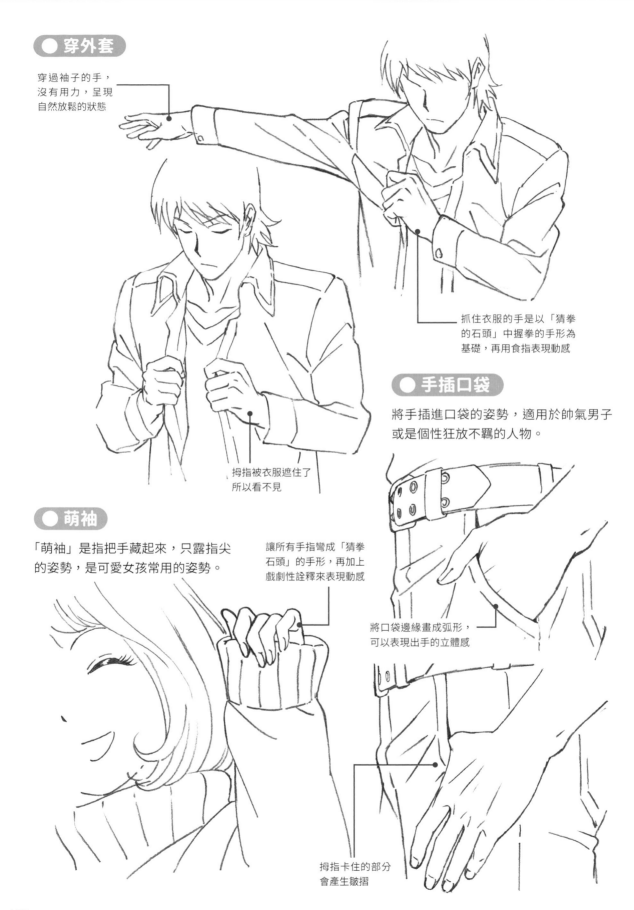

● 穿外套

穿過袖子的手，
沒有用力，呈現
自然放鬆的狀態

抓住衣服的手是以「猜拳
的石頭」中握拳的手形為
基礎，再用食指表現動感

● 手插口袋

將手插進口袋的姿勢，適用於帥氣男子
或是個性狂放不羈的人物。

拇指被衣服遮住了
所以看不見

● 萌袖

「萌袖」是指把手藏起來，只露指尖
的姿勢，是可愛女孩常用的姿勢。

讓所有手指彎成「猜拳
石頭」的手形，再加上
戲劇性詮釋來表現動感

將口袋邊緣畫成弧形，
可以表現出手的立體感

拇指卡住的部分
會產生皺摺

Column 活用手臂的動作拓展手的表現幅度

抓著連身洋裝裙擺的女孩插畫，利用姿勢的差別，即可表現出人物的個性。

有時候光用手勢還無法完美地表現情緒時，不妨也試著使用手臂來拓展表現的幅度吧！

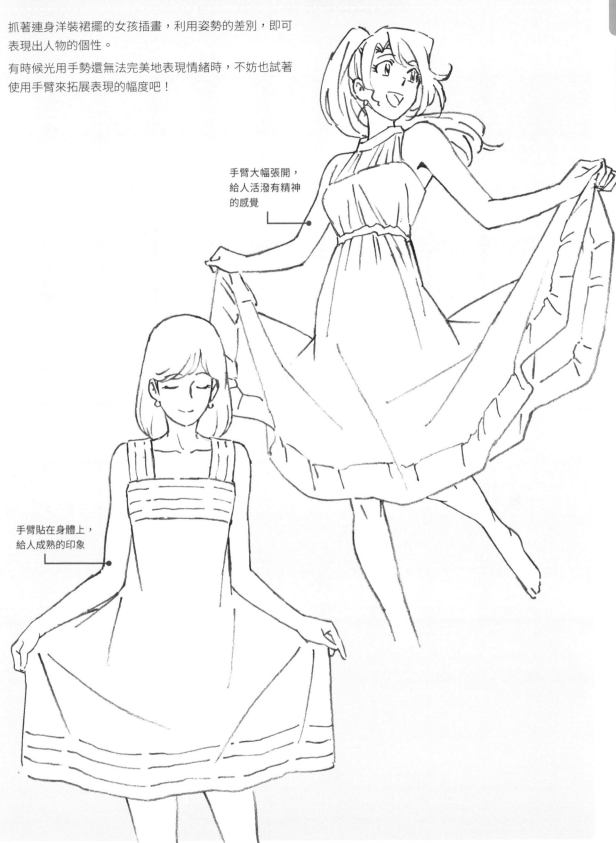

手臂大幅張開，給人活潑有精神的感覺

手臂貼在身體上，給人成熟的印象

吃飯時的姿勢

用餐場面是生活中不可或缺的場景。以下就來看看筷子、刀子、叉子、湯匙等餐具的拿法。

● 使用筷子

拿筷子的姿勢也是一種很難畫的姿勢。請仔細確認支撐筷子的手指與動作重點。

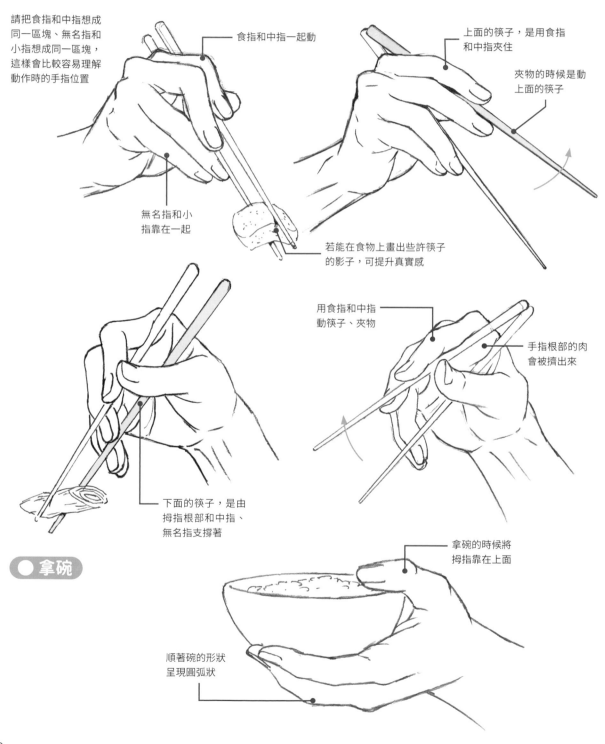

請把食指和中指想成同一區塊、無名指和小指想成同一區塊，這樣會比較容易理解動作時的手指位置

食指和中指一起動

無名指和小指靠在一起

若能在食物上畫出些許筷子的影子，可提升真實感

上面的筷子，是用食指和中指夾住

夾物的時候是動上面的筷子

用食指和中指動筷子、夾物

手指根部的肉會被擠出來

下面的筷子，是由拇指根部和中指、無名指支撐著

● 拿碗

拿碗的時候將拇指靠在上面

順著碗的形狀呈現圓弧狀

● **使用餐具** 以下解說刀子、叉子、湯匙等餐具的拿法。

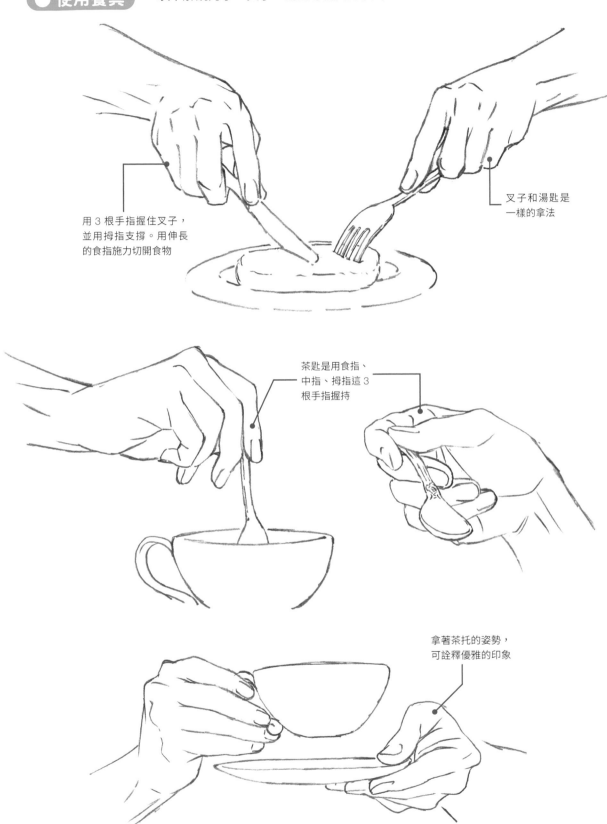

用 3 根手指握住叉子，並用拇指支撐。用伸長的食指施力切開食物

叉子和湯匙是一樣的拿法

茶匙是用食指、中指、拇指這 3 根手指握持

拿著茶托的姿勢，可詮釋優雅的印象

● **拿玻璃杯**　玻璃杯會隨著形狀而有不同的拿法,以香檳杯為例,日本人的正確拿法是握住杯腳的部分。國際上也有捧著杯肚的拿法,請依你需要的情境靈活運用。

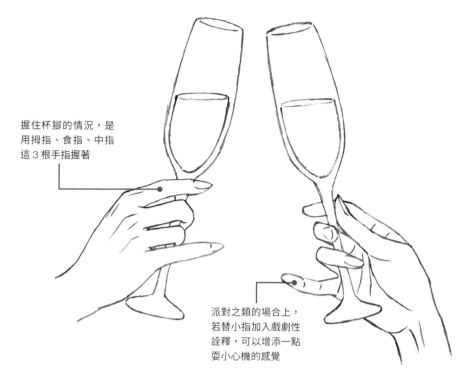

握住杯腳的情況,是用拇指、食指、中指這3根手指握著

派對之類的場合上,若替小指加入戲劇性詮釋,可以增添一點耍小心機的感覺

● **拿馬克杯**　馬克杯的拿法並沒有特別規定。也因為沒有規定,所以能表現出個性。畫的時候請注意到支撐點的手指位置。

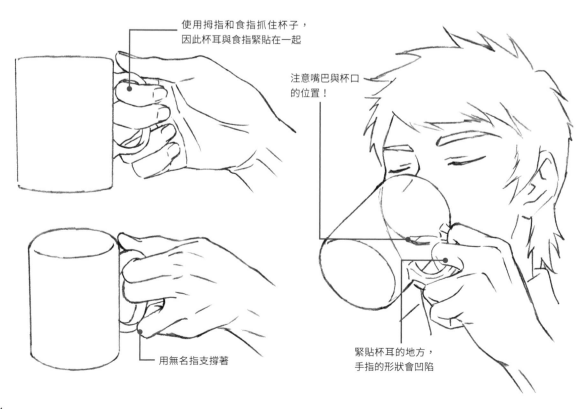

使用拇指和食指抓住杯子,因此杯耳與食指緊貼在一起

注意嘴巴與杯口的位置!

用無名指支撐著

緊貼杯耳的地方,手指的形狀會凹陷

Column 用手比數字的時候，手指的形狀會有差異嗎？

如果你光看標題，可能會不知道我在說什麼，其實我的意思是，在用手比數字時，
隨著豎立的手指數量不同，彎曲手指的形狀會有差異。下面就直接看圖說話吧！

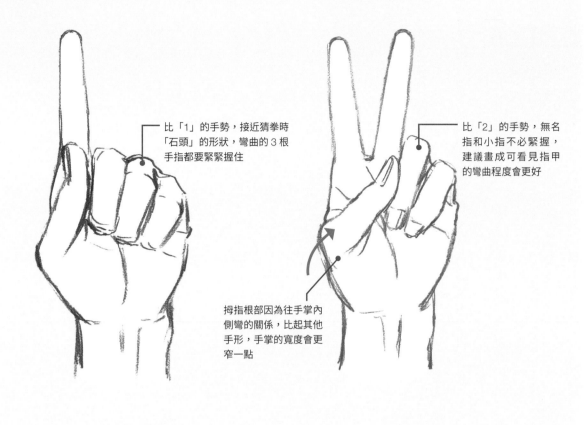

比「1」的手勢，接近猜拳時
「石頭」的形狀，彎曲的３根
手指都要緊緊握住

比「2」的手勢，無名
指和小指不必緊握，
建議畫成可看見指甲
的彎曲程度會更好

拇指根部因為往手掌內
側彎的關係，比起其他
手形，手掌的寬度會更
窄一點

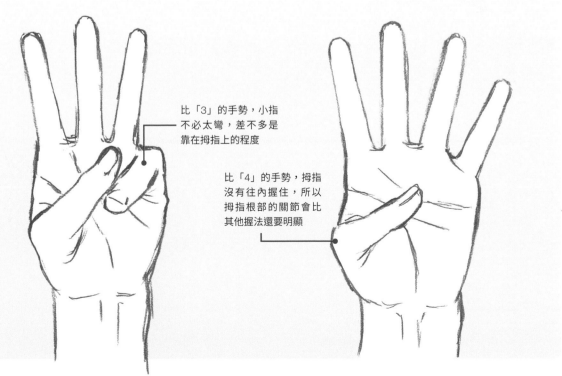

比「3」的手勢，小指
不必太彎，差不多是
靠在拇指上的程度

比「4」的手勢，拇指
沒有往內握住，所以
拇指根部的關節會比
其他握法還要明顯

拿東西的姿勢

物品通常都有既定的大小。作畫時一定要觀察實物、注意物品和手的大小,這點很重要。

● 拿手機　最近大尺寸的手機越來越多,如果是女性的手,會很難單手操作。在畫手拿東西的男性與女性時,請多注意手擺放的位置。這裡我是以 iPhone 6 的尺寸來作畫。

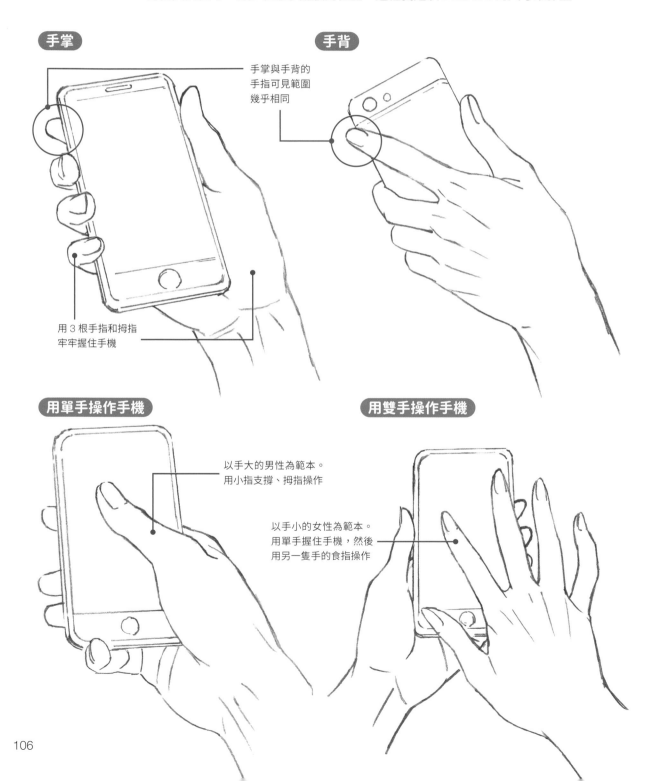

手掌

手掌與手背的
手指可見範圍
幾乎相同

用 3 根手指和拇指
牢牢握住手機

手背

用單手操作手機

以手大的男性為範本。
用小指支撐、拇指操作

用雙手操作手機

以手小的女性為範本。
用單手握住手機,然後
用另一隻手的食指操作

● **拿卡片** 施展卡片魔法時,手的動作相當多,可以藉此分散施展魔法時的注意力。
這些動作可以當作漫畫或插畫所需的手部演技練習,會很有參考價值。

用指尖夾住卡片

用指尖夾住卡片,因為
手指伸得筆直,會給人
小心對待卡片的印象

替小指增添戲劇性詮釋,可以
強調輪廓,讓手形更漂亮

此處食指根部的關節如果
沒有彎曲而伸展開來,則
拇指就會碰不到卡片了,
因此一定會彎曲

用拇指夾住卡片

用拇指夾住卡片時,請注意只有
拇指會伸直,其他有夾住卡片的
手指根部關節一定會彎曲

整個輪廓變成三角形
或矩形

這個姿勢與上面相同但
角度不同。依角度改變
姿勢,可讓手形更好看

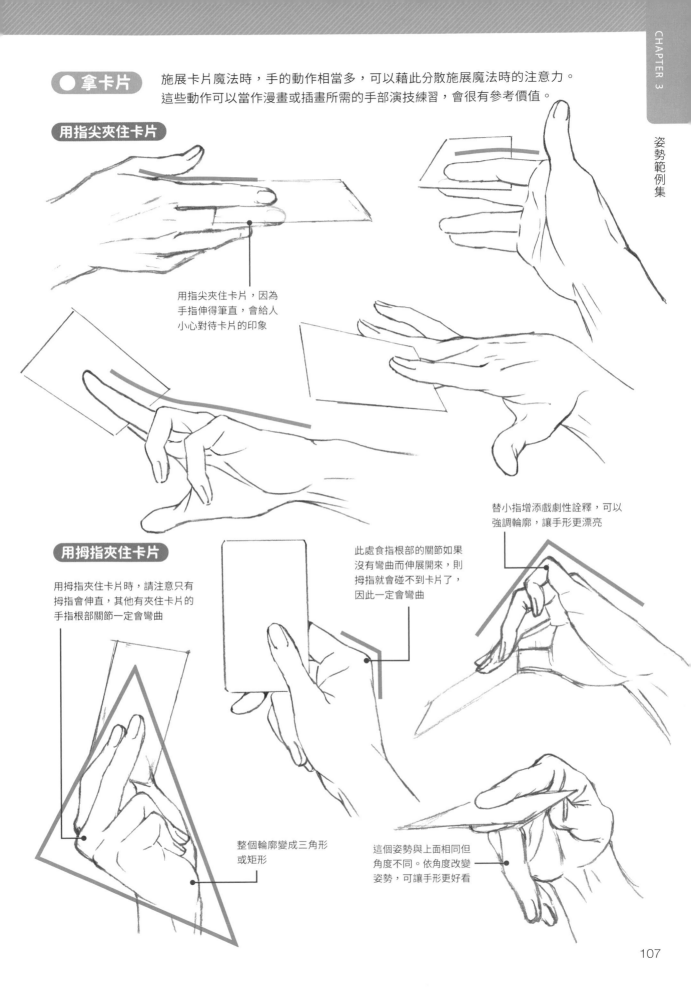

● **拿棍棒**　這裡只是統稱為棍棒，其實可以活用於所有握住棒狀物體的姿勢，包括握住扶手、釣魚竿、鐵管等。握法會依棍棒的粗細而改變，所以畫的時候要注意棍棒的粗細。

拿細的棍棒　　　　　　　　　　　　　　　　**拿粗的棍棒**

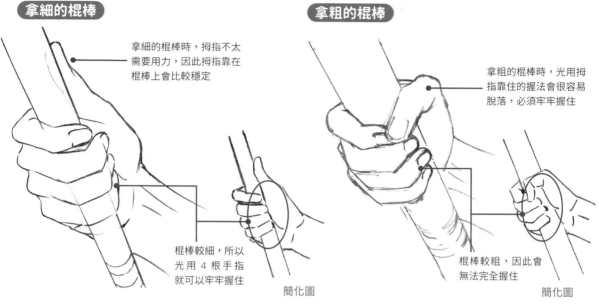

拿細的棍棒時，拇指不太需要用力，因此拇指靠在棍棒上會比較穩定

棍棒較細，所以光用 4 根手指就可以牢牢握住

簡化圖

拿粗的棍棒時，光用拇指靠住的握法會很容易脫落，必須牢牢握住

棍棒較粗，因此會無法完全握住

簡化圖

hint

拿東西的姿勢的描繪重點

當手的一部分被物品遮住時，作畫時也要思考到遮住的部分，這樣可以防止變形。
前面的「區塊草稿」畫法 (p.23) 提過，把遮住部分畫出來的思考方法會很有用。

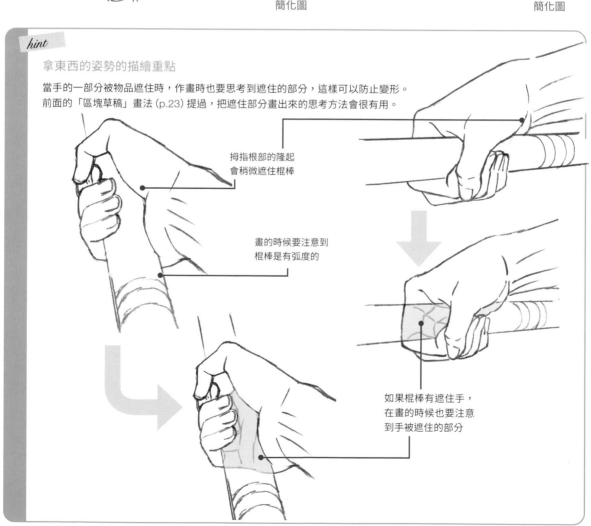

拇指根部的隆起會稍微遮住棍棒

畫的時候要注意到棍棒是有弧度的

如果棍棒有遮住手，在畫的時候也要注意到手被遮住的部分

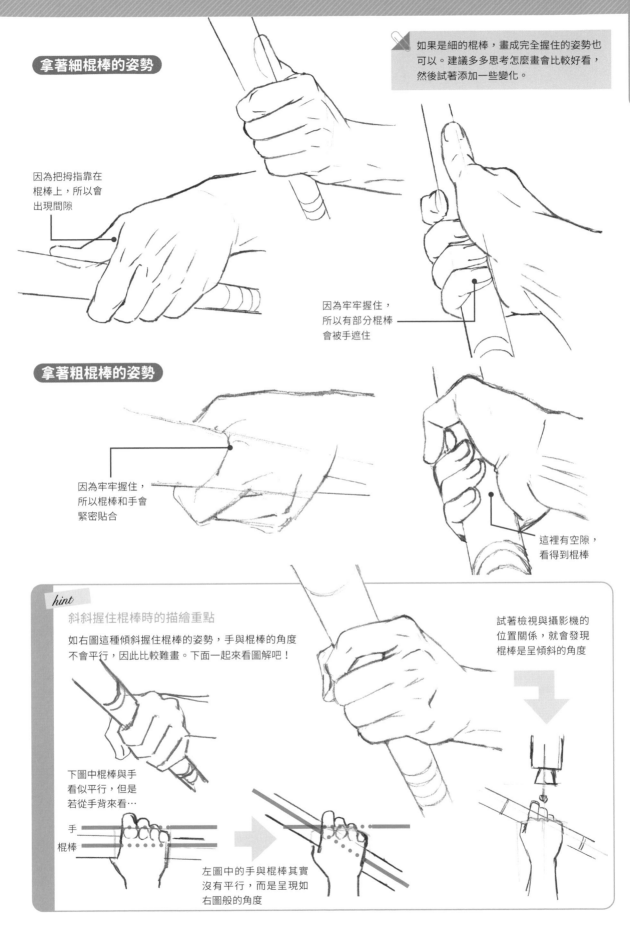

拿著細棍棒的姿勢

如果是細的棍棒,畫成完全握住的姿勢也可以。建議多多思考怎麼畫會比較好看,然後試著添加一些變化。

因為把拇指靠在棍棒上,所以會出現間隙

因為牢牢握住,所以有部分棍棒會被手遮住

拿著粗棍棒的姿勢

因為牢牢握住,所以棍棒和手會緊密貼合

這裡有空隙,看得到棍棒

hint

斜斜握住棍棒時的描繪重點

如右圖這種傾斜握住棍棒的姿勢,手與棍棒的角度不會平行,因此比較難畫。下面一起來看圖解吧!

試著檢視與攝影機的位置關係,就會發現棍棒是呈傾斜的角度

下圖中棍棒與手看似平行,但是若從手背來看⋯

手

棍棒

左圖中的手與棍棒其實沒有平行,而是呈現如右圖般的角度

打鬥的姿勢

這裡我幫大家收集了出拳、甩耳光等攻擊的姿勢，以及備戰狀態等打鬥場面常用的姿勢。

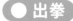 **出拳**　打鬥場面的氣勢和力道，我會用基本的筆觸來表現。如果是動畫，雖然可透過動態來表現，但是若能加上一些方向性的筆觸（速度線），可營造更有氣勢的出拳效果。

有加上筆觸

讓輪廓稍微粗一點，
展現強弱對比

根據移動方向
加入更多筆觸

沒有筆觸　沒有筆觸時，雖然也可以畫好出拳的姿勢，但是氣勢就相對減弱了

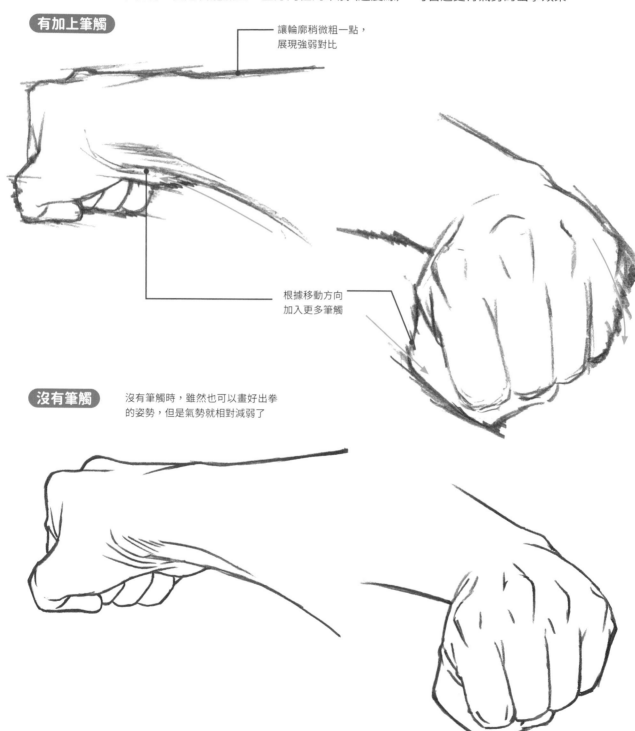

● **手刀劈**　以下同樣活用左頁解說過的方向性筆觸來表現氣勢。這種用手刀劈物的姿勢，描繪重點是要將手指牢牢併攏。

如果全部線條都加入筆觸，雖然可以表現氣勢，但是會有點乏味。這個時候建議以輪廓線為中心來加入筆觸，同時減少內側線條的筆觸，可以讓作品更富有強弱變化

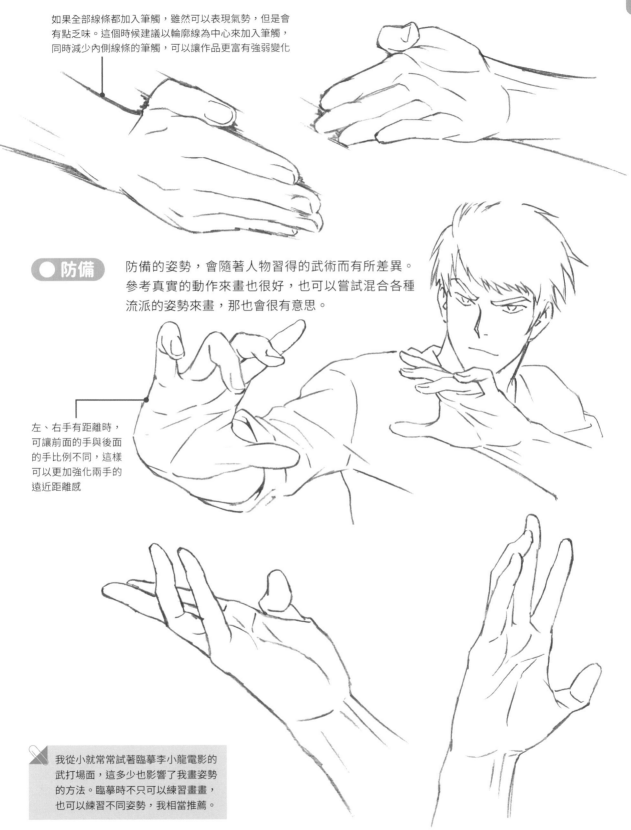

● **防備**　防備的姿勢，會隨著人物習得的武術而有所差異。參考真實的動作來畫也很好，也可以嘗試混合各種流派的姿勢來畫，那也會很有意思。

左、右手有距離時，可讓前面的手與後面的手比例不同，這樣可以更加強化兩手的遠近距離感

我從小就常常試著臨摹李小龍電影的武打場面，這多少也影響了我畫姿勢的方法。臨摹時不只可以練習畫畫，也可以練習不同姿勢，我相當推薦。

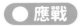 **應戰** 描繪 2 人在交手的場景時，請注意用力時的表現。

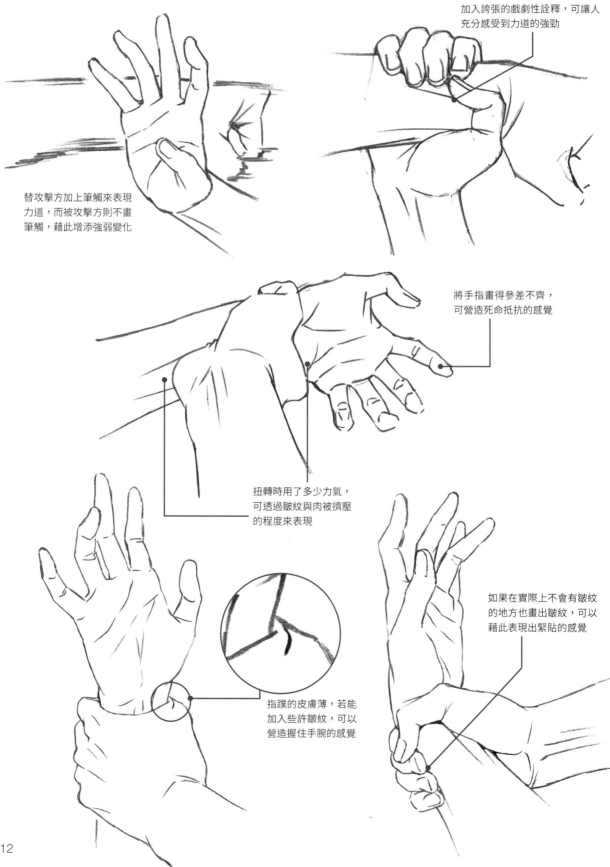

替攻擊方加上筆觸來表現
力道，而被攻擊方則不畫
筆觸，藉此增添強弱變化

實際上，當手臂被緊緊抓住時，
並不會產生皺紋；不過若能適度
加入誇張的戲劇性詮釋，可讓人
充分感受到力道的強勁

將手指畫得參差不齊，
可營造死命抵抗的感覺

扭轉時用了多少力氣，
可透過皺紋與肉被擠壓
的程度來表現

如果在實際上不會有皺紋
的地方也畫出皺紋，可以
藉此表現出緊貼的感覺

指蹼的皮膚薄，若能
加入些許皺紋，可以
營造握住手腕的感覺

● **甩耳光**　畫甩耳光的姿勢時，也可以刻意讓手掌歪一邊，藉此表現出力道。

把手張得很開，會給人
強勢與恐怖的感覺

揮動

讓手掌的形狀稍微
歪一邊，並且加入
筆觸來表現氣勢

讓手指稍微往外彎曲，
可以表現力道

甩完耳光後，因為
想要讓觀眾的視線
落在被打的臉上，
所以手的姿勢只要
自然呈現即可

讓兩人的頭髮飄動
方向相反，強調出
氣勢與力道

113

拿武器的姿勢

使用武器也是相當具有人氣的姿勢。下面我們就從各種角度來觀察拿刀槍武器時的姿勢。

● **拿槍**　槍的外觀會隨角度而改變，可說是相當難畫的物品。這次我是以 SIG SAUER 系列手槍為範本，試著描繪出各種角度的姿勢。原本手槍的正確拿法，是要用雙手握持，藉此承受用槍射擊後的衝擊力。但我並非追求正確的握槍姿勢，而是以視覺效果為優先。

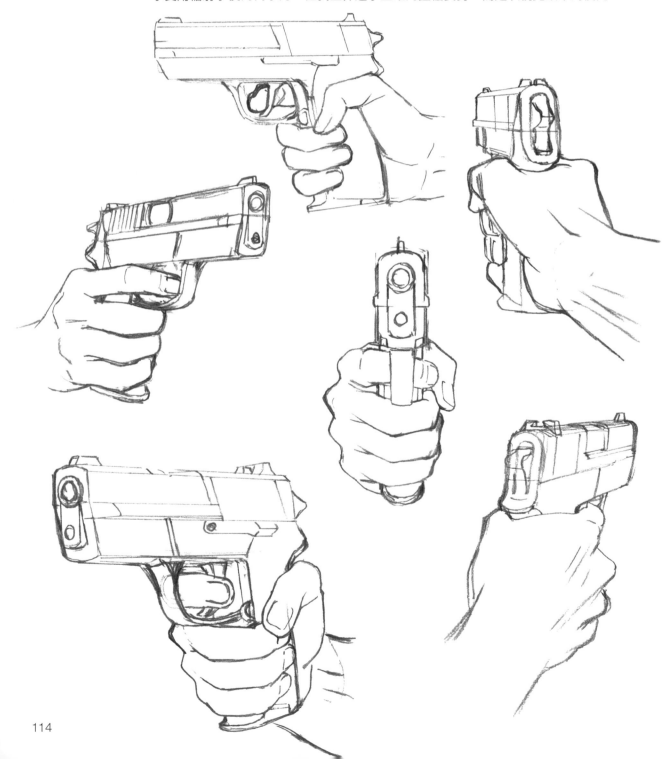

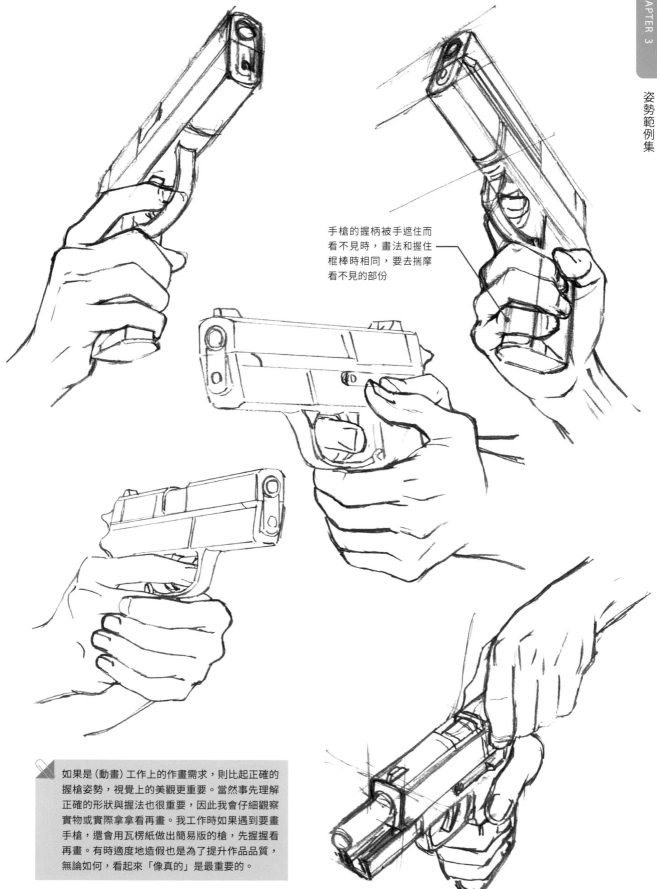

手槍的握柄被手遮住而看不見時，畫法和握住棍棒時相同，要去揣摩看不見的部份

如果是（動畫）工作上的作畫需求，則比起正確的握槍姿勢，視覺上的美觀更重要。當然事先理解正確的形狀與握法也很重要，因此我會仔細觀察實物或實際拿拿看再畫。我工作時如果遇到要畫手槍，還會用瓦楞紙做出簡易版的槍，先握握看再畫。有時適度地造假也是為了提升作品品質，無論如何，看起來「像真的」是最重要的。

● **拿日本刀**　日本刀會依流派而有不同的握法，下面就來練習畫其中一個例子。

基本的握法

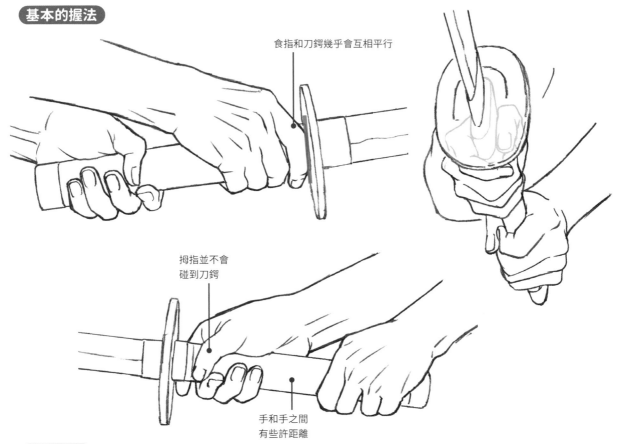

食指和刀鍔幾乎會互相平行

拇指並不會
碰到刀鍔

手和手之間
有些許距離

反手握法

反手握刀的姿勢也很有氣勢，例如動畫
《魯邦三世》的石川五右衛門，或電影
《盲劍俠》中的劍客座頭市

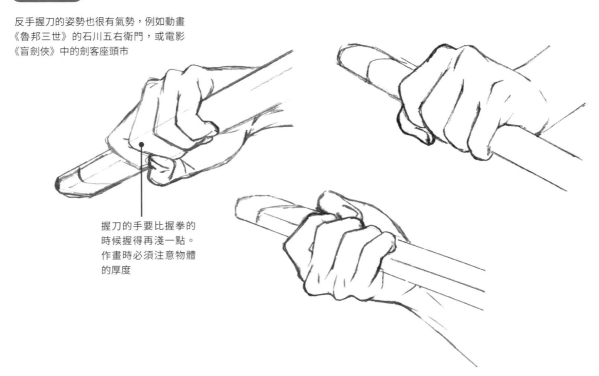

握刀的手要比握拳的
時候握得再淺一點。
作畫時必須注意物體
的厚度

● **拿短刀** 　短刀有各式各樣的種類，這裡畫的是折疊式蝴蝶刀。

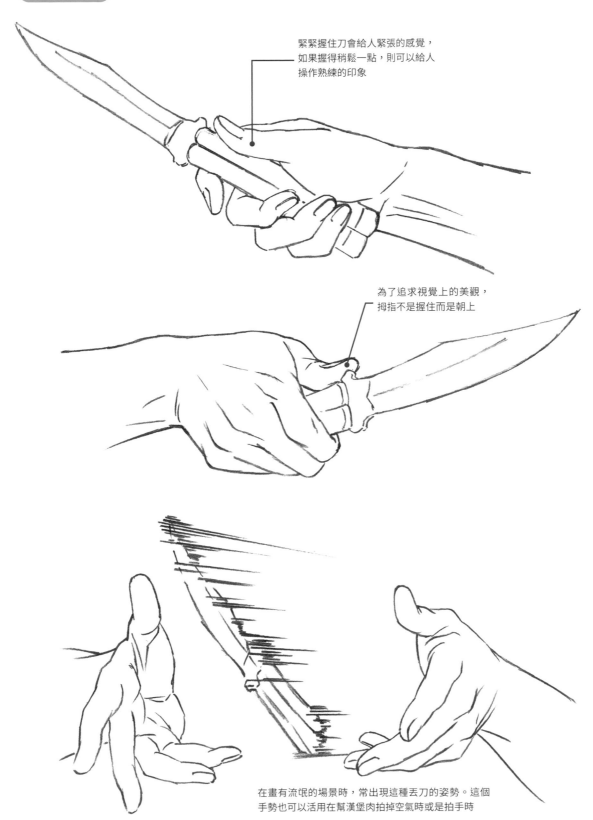

緊緊握住刀會給人緊張的感覺，
如果握得稍鬆一點，則可以給人
操作熟練的印象

為了追求視覺上的美觀，
拇指不是握住而是朝上

在畫有流氓的場景時，常出現這種丟刀的姿勢。這個
手勢也可以活用在幫漢堡肉拍掉空氣時或是拍手時

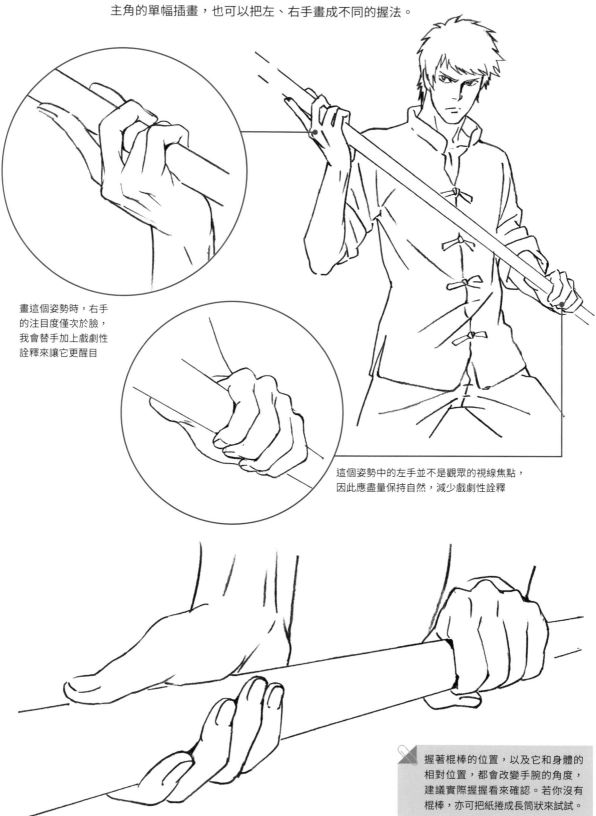

● 棒術　棒術就是以棍棒為主的武術，我在前面已經解說過拿棍棒的畫法（p.108），不過若是在武打場面中揮舞長槍或棍棒的場景，則必須讓人物牢牢地握住。若是要用於強調主角的單幅插畫，也可以把左、右手畫成不同的握法。

畫這個姿勢時，右手的注目度僅次於臉，我會替手加上戲劇性詮釋來讓它更醒目

這個姿勢中的左手並不是觀眾的視線焦點，因此應盡量保持自然，減少戲劇性詮釋

握著棍棒的位置，以及它和身體的相對位置，都會改變手腕的角度，建議實際握握看來確認。若你沒有棍棒，亦可把紙捲成長筒狀來試試。

Column 能傳達情緒或心情的姿勢

像是「OK」手勢或「GOOD」手勢等，用手勢就能傳達多種情緒。
以下介紹幾種常見的手勢，請注意手勢可能會依國情不同而有差異，
使用時請務必留意。

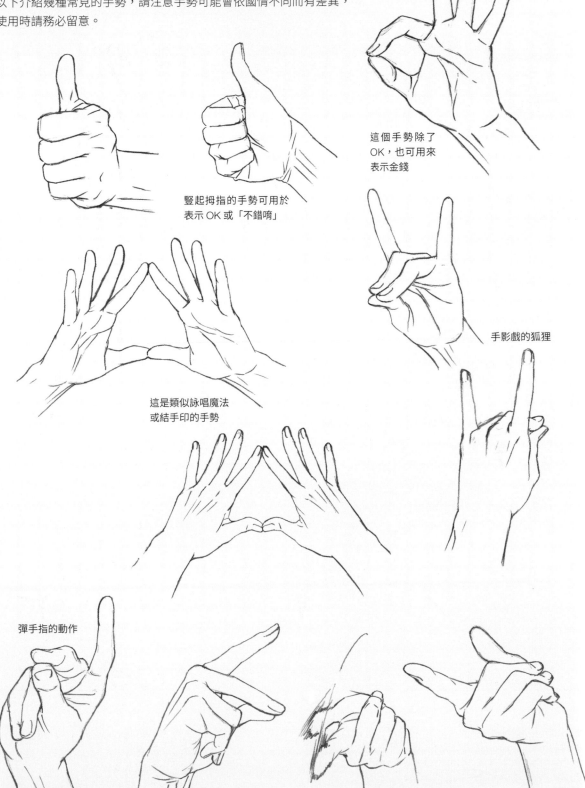

這個手勢除了
OK，也可用來
表示金錢

豎起拇指的手勢可用於
表示 OK 或「不錯嘖」

這是類似詠唱魔法
或結手印的手勢

手影戲的狐狸

彈手指的動作

拿樂器的姿勢

畫樂器的時候，如果能畫出正確的和弦或拿法，就會有專業感。請仔細觀察真正的樂器吧！

● **彈吉他**　彈吉他時有既定的和弦位置。通常是用左手按和絃、用右手彈奏（如果是左撇子，則兩手相反）。如果能將按和絃的手畫在和弦的正確位置，即可提升真實感。

電吉他

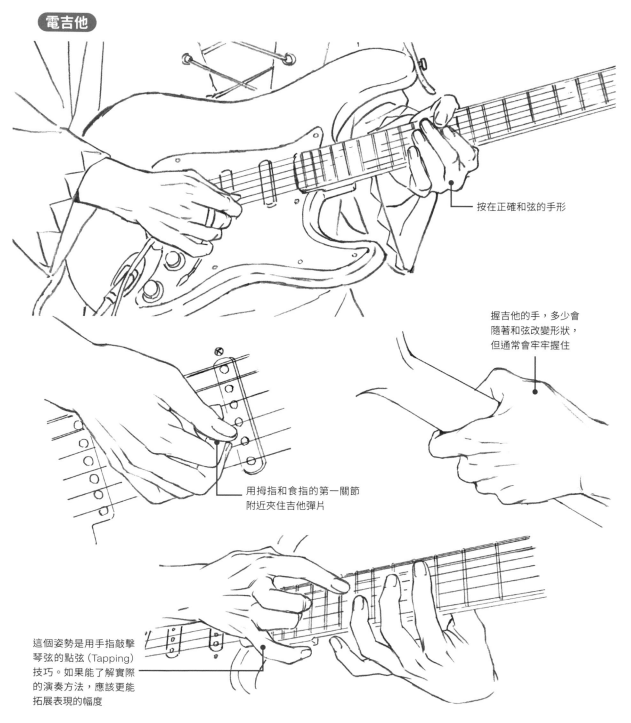

按在正確和弦的手形

握吉他的手，多少會隨著和弦改變形狀，但通常會牢牢握住

用拇指和食指的第一關節附近夾住吉他彈片

這個姿勢是用手指敲擊琴弦的點弦（Tapping）技巧。如果能了解實際的演奏方法，應該更能拓展表現的幅度

民謠吉他

電吉他與民謠吉他的手勢，
基本上是相同的

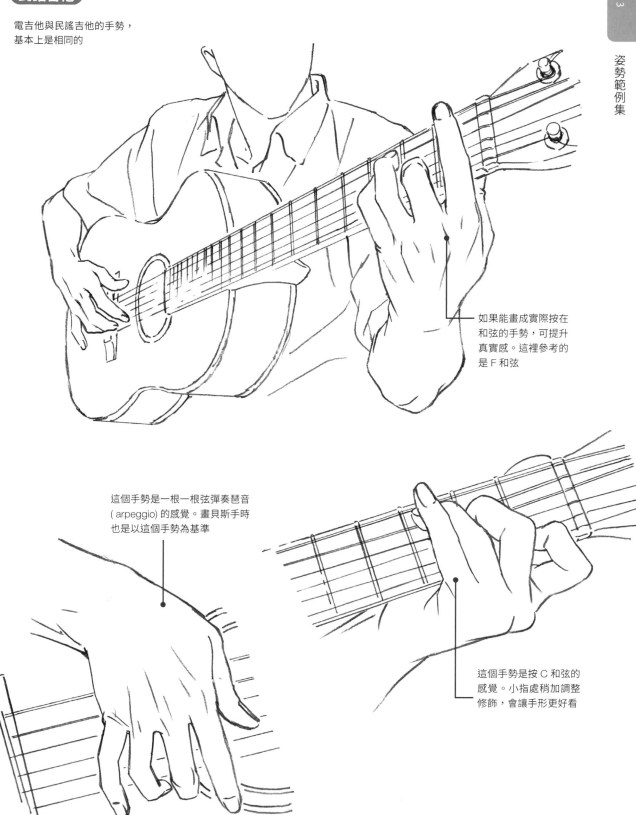

如果能畫成實際按在
和弦的手勢，可提升
真實感。這裡參考的
是 F 和弦

這個手勢是一根一根弦彈奏琶音
(arpeggio) 的感覺。畫貝斯手時
也是以這個手勢為基準

這個手勢是按 C 和弦的
感覺。小指處稍加調整
修飾，會讓手形更好看

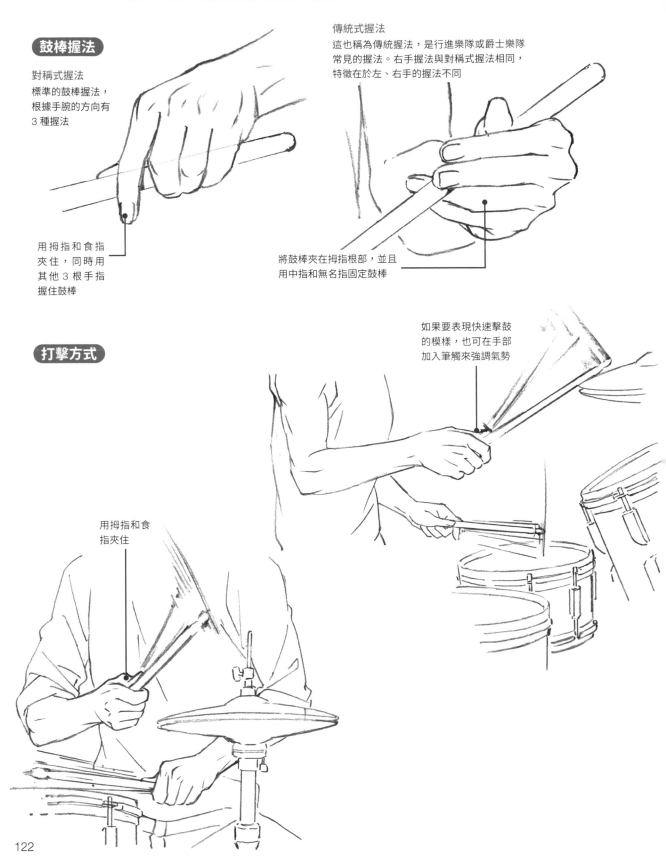

● 打鼓　鼓棒的握法有很多種。雖然有基本的握法，但一旦熟練則會衍生出演奏者特有的握法，因此不需要對動作太過吹毛求疵。

鼓棒握法

對稱式握法
標準的鼓棒握法，根據手腕的方向有3種握法

用拇指和食指夾住，同時用其他3根手指握住鼓棒

傳統式握法
這也稱為傳統握法，是行進樂隊或爵士樂隊常見的握法。右手握法與對稱式握法相同，特徵在於左、右手的握法不同

將鼓棒夾在拇指根部，並且用中指和無名指固定鼓棒

打擊方式

用拇指和食指夾住

如果要表現快速擊鼓的模樣，也可在手部加入筆觸來強調氣勢

● 彈鋼琴 彈鋼琴會給人優雅的印象,所以我通常會刻意畫成有點女性化的手。

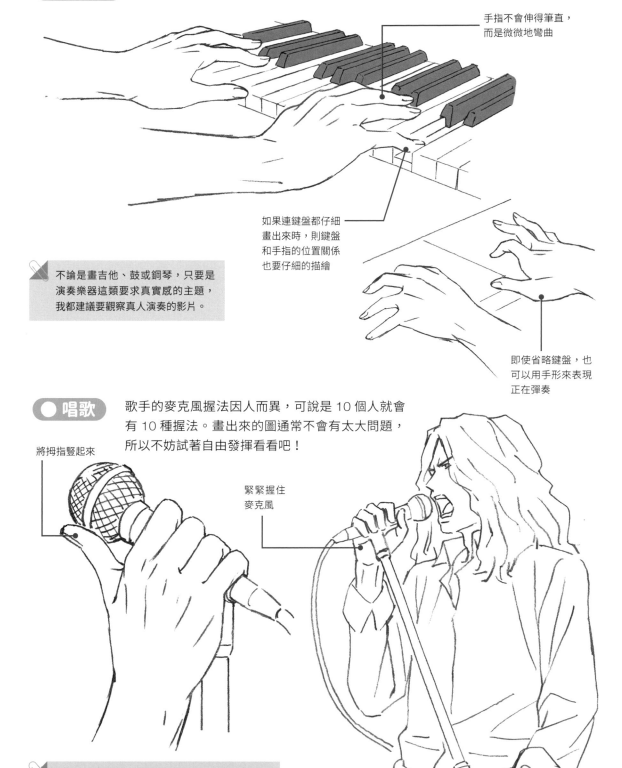

手指不會伸得筆直,
而是微微地彎曲

如果連鍵盤都仔細
畫出來時,則鍵盤
和手指的位置關係
也要仔細的描繪

不論是畫吉他、鼓或鋼琴,只要是
演奏樂器這類要求真實感的主題,
我都建議要觀察真人演奏的影片。

即使省略鍵盤,也
可以用手形來表現
正在彈奏

● 唱歌 歌手的麥克風握法因人而異,可說是 10 個人就會
有 10 種握法。畫出來的圖通常不會有太大問題,
所以不妨試著自由發揮看看吧!

將拇指豎起來

緊緊握住
麥克風

麥克風的握法沒有絕對正確的姿勢。我本身喜歡
70 年代的硬式搖滾,因此看了很多這類的音樂
演出來當作參考。如果在作品中組合了偶像型、
演歌型等各領域的風格,應該也會很有意思。

商務場景的常見姿勢

以下收集了穿襯衫、打領帶或是操作電腦等商務場景常見的姿勢。

● 領帶　上班族的襯衫上，領帶是不可或缺的。打領帶與鬆開領帶都是相當有人氣的姿勢。

打領帶

鬆開領帶

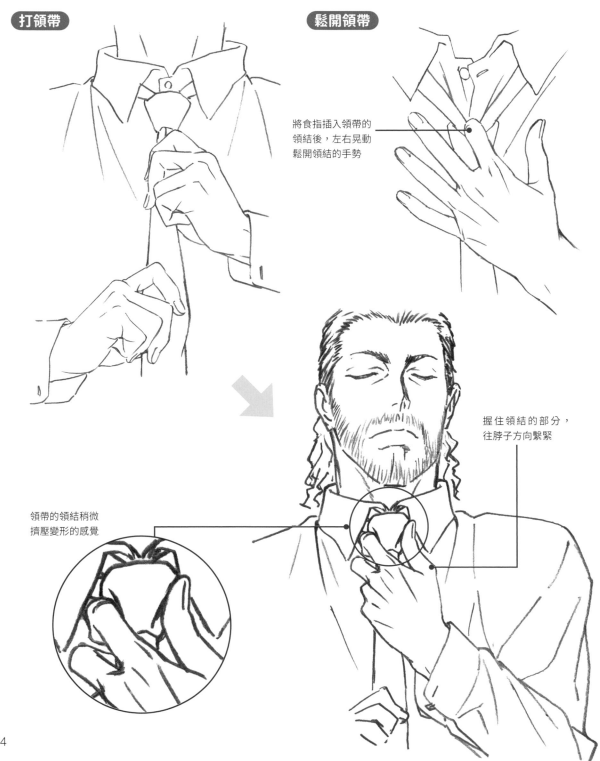

將食指插入領帶的
領結後，左右晃動
鬆開領結的手勢

握住領結的部分，
往脖子方向繫緊

領帶的領結稍微
擠壓變形的感覺

● 握滑鼠

用拇指、無名指
和小指握住滑鼠
的側面

手掌包住滑鼠的
感覺。手形感覺
有帶點弧度

● 敲鍵盤

敲鍵盤的手勢與彈鋼琴
的手勢有點類似，差別
在於手指不會像彈鋼琴
那樣整齊

鍵盤上的細節可以
省略不畫，以調整
畫面中的資訊量

雙人互動的姿勢

握手或護送等都是雙人互動的姿勢，可以表現出兩人的關聯性，例如距離感。

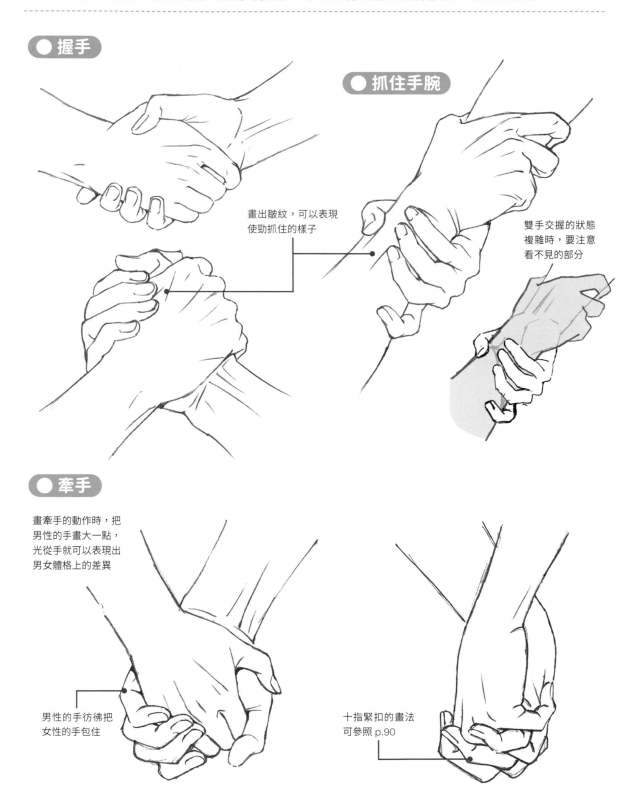

● 握手

● 抓住手腕

畫出皺紋，可以表現
使勁抓住的樣子

雙手交握的狀態
複雜時，要注意
看不見的部分

● 牽手

畫牽手的動作時，把
男性的手畫大一點，
光從手就可以表現出
男女體格上的差異

男性的手彷彿把
女性的手包住

十指緊扣的畫法
可參照 p.90

護送的姿勢，是婚禮或結婚派對等場合很常見的姿勢。

替女性的小指增添戲劇性
詮釋，用這個方式來強調
男女手勢的差異也不錯

女性的手只是輕輕
放在男性的手上，
並不會緊密貼合，
而是微微地彎曲

感覺就像用拇指扣住
彼此的手

這 3 根手指沒有伸直，
而是微微地彎曲。可替
小指增添戲劇性詮釋，
讓手的輪廓更有動感

拇指呈緩和的弧度，
看起來更自然

這裡因為有施力，所以
手背的肌腱會變明顯。
可以進一步添加皺紋，
強調力量的強勁

因為被用力按壓，
所以在手腕的地方
會擠出皺紋

你也許想知道，實際上在做動畫的過程中，要如何活用上述的技法？該注意哪些地方？以下就用我負責主要人物設計的電視動畫《超能少女組》※的幾位角色為例來說明。

※ 譯註：這部電視動畫原名《絕対可憐チルドレン》，作者為椎名高志，繁體中文版漫畫譯名為《楚楚可憐超能少女組》（由青文出版社出版）。以下皆簡稱為《超能少女組》。

| 超能少女組 | 超能力少女動作喜劇。故事背景是在 21 世紀時，擁有超能力的人持續增加，並活躍於各領域。有 3 位少女擁有最高等級「7」的超能力，她們是：明石薰、野上葵、三宮紫穗（統稱「超能少女組」），與擔任教育職務的天才科學家皆本光一共同成長。動畫內容是小學生篇，2008 年～2009 年曾在日本的東京電視台等頻道播出。漫畫正在《週刊少年 Sunday》雜誌連載，非常受歡迎。 |

發揮人物特色的戲劇性詮釋

● 俏皮個性的戲劇性詮釋

這位是超能少女組的隊長明石薰，她的個性比較開朗俏皮。

我讓她比著大大的「Peace」手勢、抬高手肘、大幅伸展身體，給人活力十足的感覺。

除了手勢之外，我再幫她加上眨眼睛的可愛表情，搭配微微上揚的眉毛，可以增添俏皮的感覺。

在畫特寫鏡頭時，雖然觀眾的視線通常會落在人物臉部，但我也會替人物的手添加符合其角色個性的戲劇性詮釋。我們來看看第 14～26 集的動畫片尾畫面。

● 認真個性的戲劇性詮釋

這位是超能少女組中個性比較成熟認真的野上葵。

葵的手勢是正在使用超能力時的姿勢。如果是畫比較可愛感的角色，我就會把食指和小指畫得稍微朝向內側，這樣能表現可愛的感覺，不過葵是設定為認真的個性，因此我把手畫成筆直的形狀。

此外，因為是小朋友的手，所以我不會過度強調關節，想展現出柔嫩的感覺。

● 小大人個性的戲劇性詮釋

三宮紫穗的個性是像個小大人般穩重，而且她能讀取別人的內心或過去，所以也有壞心眼的一面。因此她的手也是比其他兩位更成熟的姿勢。我刻意讓她的小指彎曲，運用戲劇性詮釋手法，藉此表現出個性的差異。如果仔細看的話，她拿麥克風的左手小指也是有彎曲的。我是覺得「讓紫穗擺這個姿勢的話，她應該能展現自我吧」因此而畫出來的。

注意到吸睛效果的站姿表現

當我在畫角色的站姿或是全身入鏡的畫面時，我也會在想要引人注目的地方加入戲劇性詮釋。底下來看看DVD第9集和第10集的封面插畫。

● 強調表情的戲劇性詮釋

這位是兵部京介，他是率領超能力犯罪組織「潘朵拉」的人物。
他這個姿勢的手很貼近臉部，我為了強調他的表情，也特別用心去刻劃他的手。
我把他的指尖畫成好像很用力的樣子，來強調他苦悶的表情。

● 戲劇性詮釋不可過度使用

這張插畫描繪的是皆本光一這個角色，他用槍口正面指向鏡頭。
這裡的可看之處是人物拼命的表情，因此手部不必添加太多戲劇性的詮釋。像這種用手握持著某物或正在操作某物的情境，就不必刻意添加戲劇性，請試著實際捕捉自己的姿勢，想辦法畫出更自然的畫面。

● 避免輪廓單調的戲劇性詮釋

上圖中，角色的左手是呈現自然垂下的狀態。雖然並不引人注目，我其實還是有加入一點戲劇性詮釋。例如，我讓他把食指伸得筆直（自然的情況是會微微彎曲）、其他手指則微彎，讓手的輪廓不會顯得太過單調。

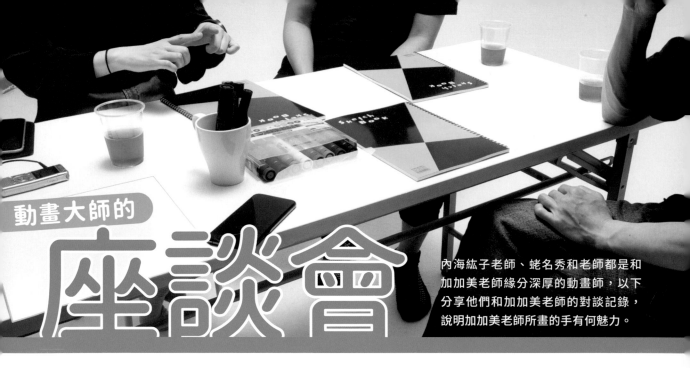

動畫大師的 座談會

內海紘子老師、蛞名秀和老師都是和加加美老師緣分深厚的動畫師，以下分享他們和加加美老師的對談記錄，說明加加美老師所畫的手有何魅力。

內海 紘子✕加々美 高浩✕蛞名 秀和

內海紘子
動畫導演、動畫師、監督※。在電視動畫《Free! 男子游泳部》、《Free! -Eternal Summer-》開始擔任監督，曾任《BANANA FISH》監督、《K-ON! 輕音部》等作品的原畫、分鏡腳本、演出※等。

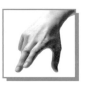 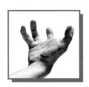 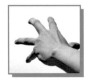

蛞名秀和
動畫師。曾任《遊戲王》系列作品的電視動畫與劇場版的作畫監督、原畫等工作。曾在《Fate/Apocrypha》動畫中負責怪物設計、擔任總作畫監督和原畫等工作。

與崇拜的大神一起工作

——首先請各位聊聊初次在職場見面時的回憶吧。

蛞名　我記得大概是在我 27 歲左右的時候吧。當時加加美老師是擔任劇場版《遊戲王：次元的黑暗面》的總作畫監督※（以下簡稱「總作監」），而我則是在擔任特約作畫監督（以下簡稱「特約作監」）時的工作討論場合上初次見到加加美老師。

內海　我也是在擔任同一部作品的原畫時第一次見到加加美老師。高中時就是老師的作品激發我立志成為動畫師，可以見到崇拜已久的人，真是超感動的。

蛞名　特約作監，是負責將原畫師畫的圖修改成接近加加美老師的圖。雖然稱不上完美，但是為了盡可能接近老師的畫風，我把動畫設定和加加美老師過去曾參與的動畫作品反覆看了許多遍，設法仿效和揣摩。這麼說或許有點失禮啦，但我覺得應該可以成功騙過觀眾吧（讓觀眾以為是加加美老師本人畫的圖）。

內海　當初我看到蛞名先生畫的圖時，我一度心想「這根本是加加美老師二世啊……終於有後繼者了」。

蛞名　後、後繼者！這件事我是第一次聽說呢（笑）。

加加美　蛞名先生真的看了很多作品、非常努力揣摩和學習呢！他非常認真研究。做《遊戲王》的時候，他拼命看我的畫作，設法掌握我這些作品的特徵以及繪畫習性，我認為他付出了相當大的努力。

——從一起共事過的兩位來看，您覺得加加美老師的畫作魅力何在呢？

內海　又帥又酷！不只是手，畫面整體包括構圖都很有一體感，這點也很棒。還有就是壓倒性畫功的暴力（笑）。尤其是「手」，不僅圈粉無數，還被粉絲剪輯成 MAD（把動畫和音樂後製加工而成的致敬作品）。加加美老師的作品特徵非常鮮明，總是一眼就能看出是他畫的，像是巨大直逼眼前的構圖、活用超乎常理的廣角打造的畫面、動畫特有的誇張變形等，我覺得這些特色都非常吸引人。

蛞名　對！而且他會根據角色性格來刻劃。舉例來說，即便是手指，男性的手感覺強而有力，女性的手則柔美纖細。這種有所區別的畫法讓我獲益良多。

※ 編註：日本動畫產業中的「監督（動畫監督）」職位類似電影導演，負責統籌動畫製作現場的所有事務。除了負責所有製作工作的「監督（動畫監督）」之外，還有負責監督作畫進度與品質的「作畫監督（簡稱為作監）」、負責監督背景美術畫面的「美術監督（簡稱為美監）」等。而「演出」則是輔助監督的工作，負責檢查動畫的長度、構圖、分鏡等。

加加美　你們看得很仔細啊！真是讓我由衷感謝呢！我畫畫時會特別注意這些部分，並且會思索其戲劇性詮釋手法，希望畫出來的手形能區別不同角色。

內海　還有細節的部份也很講究，我覺得加加美老師畫的「指甲」也很特別，他不會像別人一樣照著正面角度的指甲前端畫成圓弧狀，他有自己的畫法！

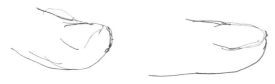

一般人的指甲畫法常比照左圖，會把指甲前端畫成圓弧狀；加加美老師則是畫成右圖的杏仁形狀。

加加美　嗯，我不會畫成那樣呢！應該是種習慣吧。同樣的，男性角色的指尖或許畫得厚重點會比較好，但我還是會畫成細長的杏仁狀，這也是我自知的一種習慣。還有就是「指甲」的部分，皮膚和指甲的界線我不會連起來，因為連起來會感覺過於生硬。我覺得依你要讓看的人留下什麼印象來決定比較好。

蛞名　也會加上陰影，讓指甲和皮膚的界線更立體。

加加美　我的確會這樣。而且在畫特寫的時候，也會替指甲加入一些反光，這樣可以讓皮膚和指甲有明顯的差異。我覺得這樣畫的效果還不錯耶。

蛞名　這是老師獨創的嗎？還是有誰曾經這樣畫呢？

加加美　嗯…，我並沒有刻意模仿誰吧，可能是因為做電視動畫可以多方嘗試，在摸索過程中掌握到的。光是畫指甲就有這麼多重點呢！還有，說到畫手，我通常會把每個部位都拆解開來思考。像是每根手指與指根的部分、關節等，連手掌也用拇指根部（拇指丘）來劃分，分別畫上皺紋等細節。有的人習慣一筆一筆地細心描繪，但我覺得拆開來畫會比較容易做變形。

手勢中蘊含了人物的個性和情緒

——是否曾加入誇張的戲劇性詮釋，畫出人類實際上做不出來的動作？

蛞名　啊啊，這就是在講我剛才提過的廣角變形吧，以現實層面來看是不可能發生的。

內海　實際上的手應該沒辦法大到充滿整個畫面。在畫寫實表現的時候，就不會畫出這種誇張的透視。

加加美　如果是畫《遊戲王》，以作品的風格來看，會有許多朝向畫面（觀眾）伸出卡片的場景，這時候就有必要做誇張變形。

內海　加加美老師前面也提過，在戰鬥場面中，光靠手的動作無法表現，因此必須加入手的演技詮釋。

加加美　沒錯。在戰鬥的時候有非常多類似的場面，也無法利用遞卡片的手勢來增添變化，因此我不得不想出各種可以用手表現的演技和動作。

蛞名　這麼說來，馬利克（《遊戲王》中的反派角色）曾有一個手勢，就是只豎起無名指，用拇指、食指和中指夾住卡片，連小指也疊在上面（出自《遊戲王一怪獸之決鬥》第140集）。那種手指的折疊方式，替角色營造出令人毛骨悚然的氣氛，但實際上做得出來的人應該很少吧！加加美老師您做得出那個手勢嗎？

加加美　沒辦法啊，我辦不到啊（笑）。畫面優先嘛！我用想像力畫出來的。有表現出詭異的感覺對吧！

內海　多花點心思就能表現出人物的個性和魅力呢。

加加美　人物的個性和情緒都能表現出來呢。

蛞名　我懂。我在擔任作監時，偶爾會發現有些新人會畫出不符合戲劇表現的手勢。我舉個極端的例子，像是普通的說話場景，角色卻把手緊緊握著之類的。畫面中只有該處明顯不協調，卻沒有發現到。

內海　跑步的場面也是，大家都會畫成握拳的樣子。可是，實際上跑步的時候，大多不會把手握得很緊，而只是微微地張開而已。

加加美　其實在跑步的時候，把手打開比握緊更容易保持平衡呢。身體比較好控制，可以跑得更快一點。田徑選手跑步時，手也會微微張開。

蛞名　跑步時很少人會雙手握拳吧！放鬆跑步的時候就更不可能了。

內海　手勢也蘊含著情感，悲傷的手或是生氣的手，手勢各有不同。我在畫手的時候，也是會根據不同的情境來區分畫法。

加加美　我在看《Free! 男子游泳部》的時候，也有注意到其中巧妙地活用了手部特寫來詮釋情感呢！

內海　真的嗎？能讓您感受到，我真是太開心了。

──前面已經聊過關於角色的話題，那麼在創作時，您有受到什麼作品的影響嗎？

加加美　我在 Twitter 上有寫過，影響我最深的作品應該是李小龍的電影，因為他運用了許多前所未見的手部用法。因為是武打動作，所以出現非常多握拳或手刀的姿勢，但是李小龍的手部動作算是相當獨特，讓我留下深刻的印象，甚至還認真臨摹了劇照。他的電影讓我覺得「手」太帥了。我的原點就是李小龍。

內海　還有那種巨大、直逼眼前的構圖，聽說是參考知名電影導演實相寺昭雄先生的作品。

加加美　他的確有影響我對畫面或構圖的安排。早期的特攝電影通常在畫面前方會有東西，像是採用過肩角度去拍後方的人物。至於動畫作品，應該是《魯邦三世》吧！他把手畫得粗糙堅實，是我從來沒看過的。

蛞名　《魯邦三世》的手的畫風，並不是很銳利，而是在手背等處帶點圓潤感，造型很特別呢。

加加美　對。像是他手背上有毛、特別強調關節等，表現手法相當獨特。不只是手，《魯邦三世》的車子、時鐘、小道具等等，都是描繪真實物品，這點也讓人印象深刻。我應該或多或少有受到這些作品的影響。

蛞名　我自己也會看特攝作品來畫，不過並不會注意到手這種細部（笑）。只是覺得很帥然後照著畫而已。

內海　我和兩位相反，我完全不臨摹真人電影，只看動畫。由於我是從（變形後的）動畫的圖開始畫的，而且都是在畫誇張的廣角構圖，所以剛入行的時候，發現自己素描能力完全不足，當時非常辛苦。

最近的動畫有極力減少陰影的傾向，不再講究畫功

蛞名　我觀察最近的動畫趨勢，感覺有越來越多動畫作品是傾向減少陰影、將畫風變得更柔和。若是以前的動畫作品，大多會描繪出大量的陰影與線條；現在很多作品減少了陰影、將設計簡約化、動作也變多，但是也失去了那種要靠素描才能表現的立體感。

內海　動畫中要加上陰影或堆疊的線條，看起來才會立體。若是光用 2D 表現的動畫，少了陰影和線條的輔助，就必須要有畫功，若還缺乏畫功，那畫面就會顯得單薄。表現景深時，基本的素描功力相當重要。

加加美　從這個角度來看，那我覺得（陰影不強烈但畫功深厚的）吉卜力或寶可夢他們真的很不簡單。

蛞名　如果問加加美老師是偏向哪一派，您應該還是會好好地畫陰影的那一派吧！

加加美　對啊。我會畫出陰影，不只因為我喜歡陰影的筆觸，還有一點很重要，就是我認為陰影效果也是動畫表現的一部分。到頭來，我覺得動畫也是要藉由受光部分和陰影部分來表現（立體感），所以不能畫得模糊不清。就像我一開始所說的，我畫畫時會注意到劃分各區域、整張畫的平面設計感、構圖，然後落實到我的畫作裡面。我認為，並不是單純用寫實臨摹的手法畫出來就能稱為動畫。

──那麼，各位有覺得難畫的手部方向或動作嗎？

內海　手的骨骼結構很複雜，不管哪個角度我都覺得很難畫啊！如果要舉例的話就是拿筷子的手之類的。

蛯名　基本上有拿著東西的手我都覺得很難畫。如果拿東西同時還做動作那就又更難了。

加加美　拿筷子，或是拿鉛筆，的確是（很難畫）。

內海　同樣是拿筷子，也有分成拿筷子方式正確好看的人、不擅長用筷子的人、姿勢獨特的人等等，光是筷子就有各式各樣的畫法，這的確很不容易。

蛯名　加加美老師您會拍自己的手來參考作畫嗎？

加加美　我會啊。我會照鏡子，或是把自己的手拍下來畫。畫男性的手倒還方便參考，要是畫小孩和老人的手就很難畫了。所以我也會參考只有手的姿勢集或寫真集，或是把自己的手變形，發揮想像力去畫。

蛯名　加加美老師的手，感覺很容易畫成一幅畫呢！

內海　對啊對啊。有些人的手圓滾滾的、沒有稜角，會很難掌握形狀，但是加加美老師的手卻凹凸分明。難道是因為肌肉和血管很明顯，所以看起來會有這種感覺嗎……？好像很容易抽血的樣子呢。

加加美　啊啊，之前去醫院也有人跟我說過呢。曾有護士小姐跟我說：「血管很清楚很棒喔」。或許是因為我上了年紀的關係吧（笑）。

──最後，我們有準備簽名板，
可以請各位老師畫自己的手然後簽名嗎？

加加美　要一起畫是嗎？

內海　既然要畫手，如果可以的話我想請加加美老師幫忙畫（笑）。

加加美　不用那麼寫實的畫風，畫成偏設計感的畫風可以嗎？

內海　互相看別人的手來畫怎麼樣？

加加美　要邊擺姿勢邊畫嗎？

蛯名　這樣不太好畫欸。

內海　還是自由地畫吧！

蛯名　（把自己的手）拍下來再畫吧！

加加美　正面很難畫……。我好像畫了一個非常麻煩的角度啊……。

（一起安靜地作畫。）

蛯名　不用上色嗎？

內海　上色？那上色可以麻煩加加美老師嗎？

加加美　不不不，那樣有點……（笑）。

蛯名　這樣是犯規吧（笑）。

給立志進入業界的讀者

──最後，老師們可以對將來立志進入插畫、動畫界的讀者說幾句話嗎？

內海　我自己當初是從動畫開始畫的，也就是說，我是從臨摹變形的圖開始練，剛入行的時候非常辛苦。因此我建議初學者可從臨摹真人寫實作品開始練習，像是自己喜歡的電影、搞笑影片等都可以。如果是要專攻畫手，也是同樣的方法，如果畫的是自己喜歡的演員，應該會特別投入，這樣才能讓練習持續下去。我想首要條件就是堅持吧。練習一陣子之後，也可以慢慢練習動畫的變形效果。總之「化堅持為力量」，持續加油，不要放棄喔！

蛯名　我要說的也只有「加油」吧。首先就是要學會去觀察事物，從自己喜歡的事物開始觀察就可以了。加加美老師也是從觀察李小龍的手開始，慢慢演變成現在我們熟知的大師。要從生活周遭的事物開始觀察和臨摹，保持耐心並持續下去，除此之外別無他法。畫畫最需要的是耐力，還有就是不要放棄。

加加美　無論是動畫師還是插畫家，如果要以畫畫為職業，都是相當嚴苛的世界。從經濟面來考量，有時你必須要花很多工夫、想方設法並且付諸行動才行。首先我要強調的是其他兩位老師也一直提到的，一定要保持對畫畫的熱忱並且堅持下去，這點非常重要。心不甘情不願地勉強去畫的人，絕對比不上出於喜愛而且踏實地持續練習的人，後者不僅可以提升技術，或許也能因此獲得畫畫相關的工作。

──由衷感謝各位在百忙中抽空受訪。

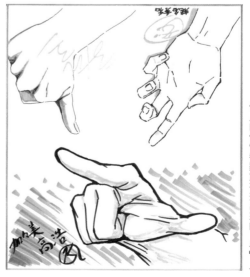

3個人的個性都顯露在畫出來的「手」上

手部姿勢照片素材集

以下是由加加美老師親自提供的手部姿勢照片，老師自己也有用來參考，手上的筋骨、血管都拍得很清楚，非常適合當作參考資料。素材集共有 79 張照片，包括難以辨識的角度、拿東西的手等不容易畫的姿勢。

照片素材的下載方法請參考 p.142。

●正面

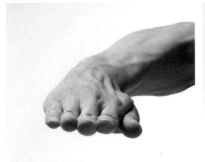

ph01_01

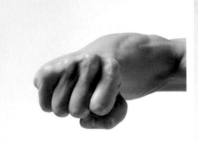

ph01_02

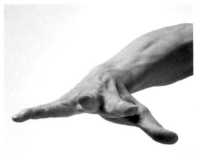

ph01_03

●拇指側

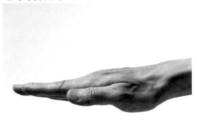

ph02_01

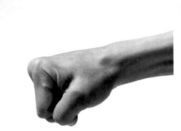

ph02_02

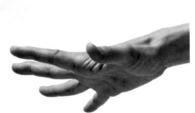

ph02_03

●小指側

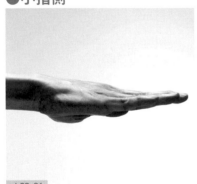

ph03_01

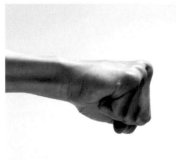

ph03_02

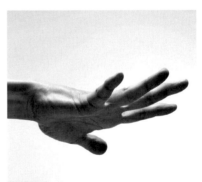

ph03_03

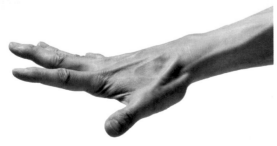

ph04_01

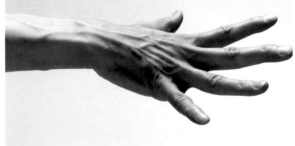

ph04_02

●用手指向某處

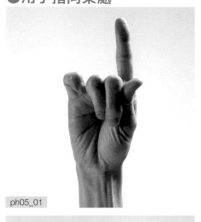
ph05_01

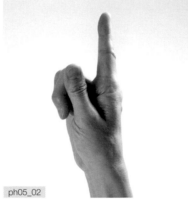
ph05_02

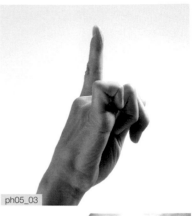
ph05_03

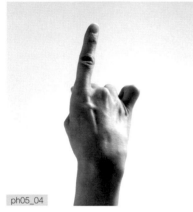
ph05_04

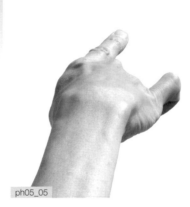
ph05_05

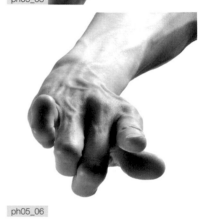
ph05_06

●抓東西的手

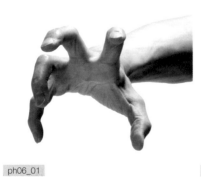
ph06_01

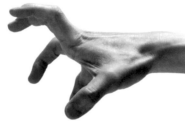
ph06_02

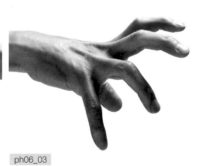
ph06_03

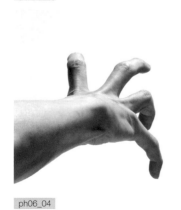
ph06_04

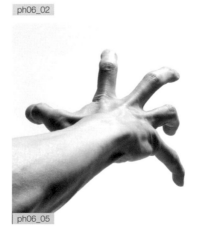
ph06_05

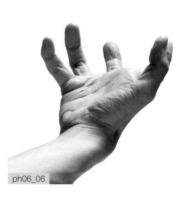
ph06_06

●自然放鬆的手

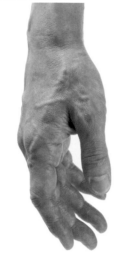

ph07_01

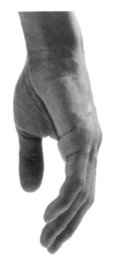

ph07_02

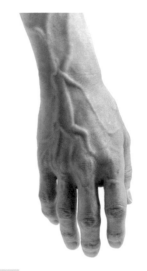

ph07_03

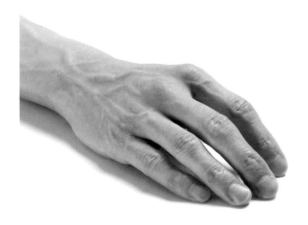

ph07_04

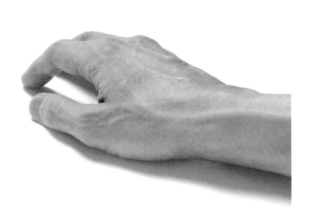

ph07_05

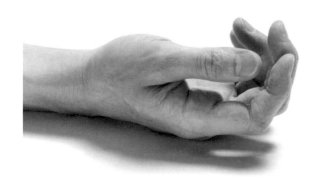

ph07_06

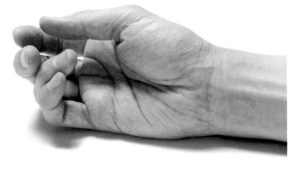

ph07_07

●拿書

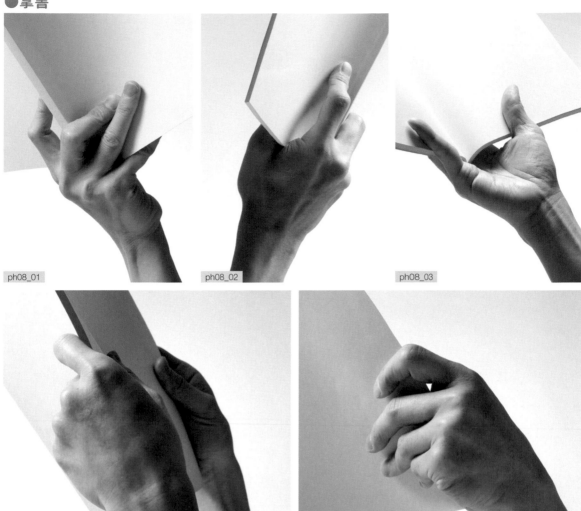

ph08_01

ph08_02

ph08_03

ph08_04

ph08_05

●拿杯子

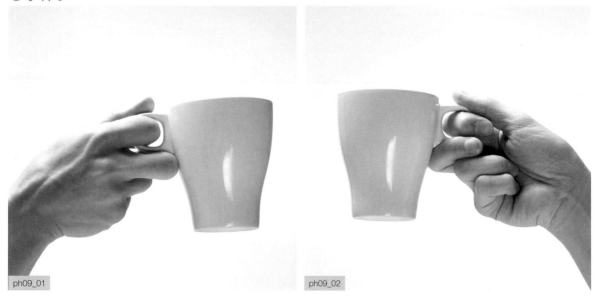

ph09_01

ph09_02

●握棍棒

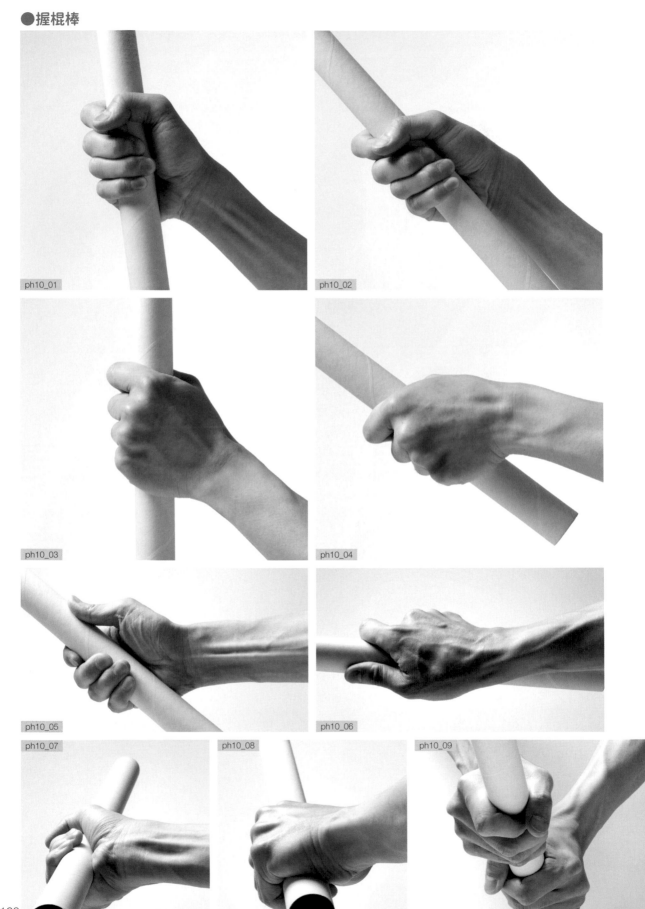

ph10_01

ph10_02

ph10_03

ph10_04

ph10_05

ph10_06

ph10_07

ph10_08

ph10_09

●拿筷子

ph11_01

ph11_02

ph11_03

ph11_04

ph11_05

ph11_06

●拿手機

ph12_01

ph12_02

●拿卡片

ph13_01

●輕柔地握球

ph14_01

ph14_02

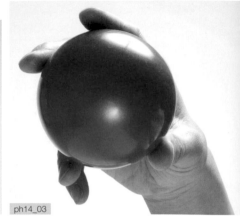

ph14_03

●握球

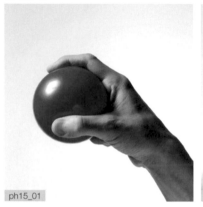

ph15_01

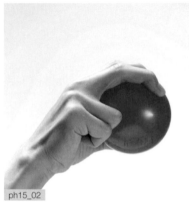

ph15_02

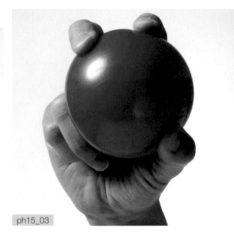

ph15_03

●拿立方體

ph16_01

ph16_02

ph16_03

ph16_04

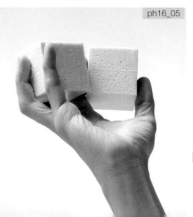

ph16_05

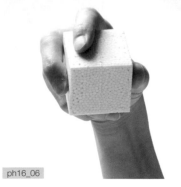

ph16_06

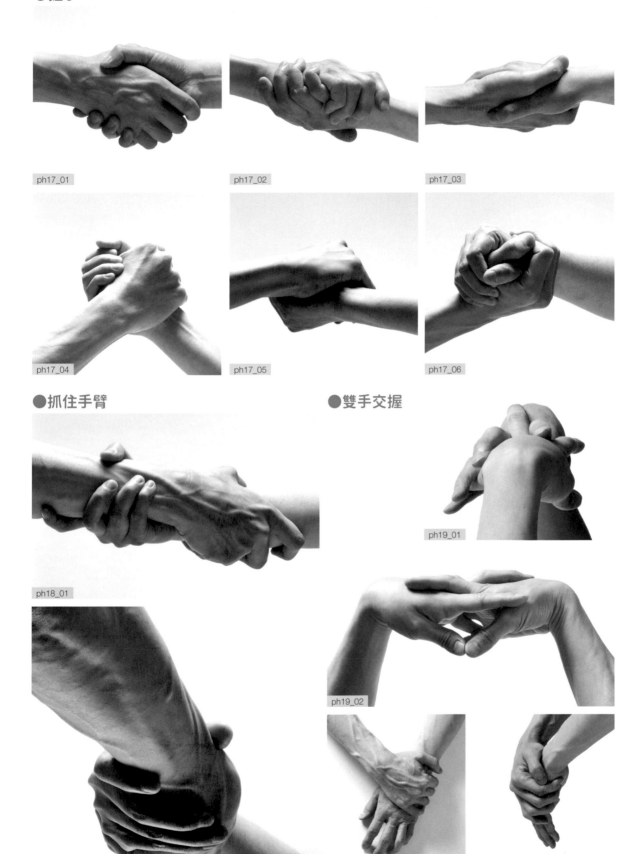

●握手

ph17_01

ph17_02

ph17_03

ph17_04

ph17_05

ph17_06

●抓住手臂

ph18_01

ph18_02

●雙手交握

ph19_01

ph19_02

ph19_03

ph19_04

本書附錄說明

附錄檔案的詳細介紹與影片的觀看方式

本書作者加加美高浩老師為了方便讀者學習，親自錄製了 2 段教學影片，還製作了珍貴的手部照片素材集。

附錄 1　繪畫工具說明與手部畫法示範影片

以下兩段教學影片，可透過圖片網址（在瀏覽器輸入「影片播放網址」連結或拍攝 QR 碼）直接在線上觀看。

・常用繪畫工具說明（約 2 分鐘）

影片播放網址　https://youtu.be/pr4Gr46pTlo

・繪畫步驟完整示範（約 33 分鐘）

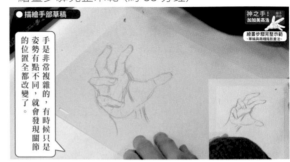

影片播放網址　https://youtu.be/w-tyKWoqtnQ

附錄 2　手部姿勢照片素材集

加加美高浩老師監製的手部姿勢照片素材檔案（照片皆為 JPEG 格式）。完整收錄了手部姿勢照片素材集（p.134～p.141）的所有照片。也有另外收錄 p.21～p.25 草稿畫法用的手部照片，可用於臨摹練習。

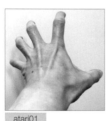
atari01

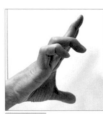
atari02

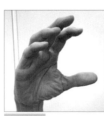
atari03

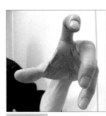
atari04

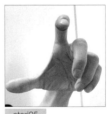
atari05

下載素材檔案

以上這些手部姿勢照片的檔案可從本書的專屬網頁下載。請您在瀏覽器輸入以下網址，即可下載整個素材集的資料夾壓縮檔（.zip）。開啟該壓縮檔時會需要密碼，請輸入下方所列的密碼，即可開啟。在開始使用前，請您務必先閱讀資料夾中的說明檔案「readme.txt」。

本書的專屬網頁　http://www.flag.com.tw/DL.asp?F0591　　　密碼　kagami2020

後 記

感謝各位讀到最後，大家辛苦了。

在我小時候，獲得遊戲或娛樂相關資訊的途徑主要是透過電視、漫畫雜誌、父母帶我去看的電影等。尤其是電視動畫和真人特攝英雄節目，我每個禮拜都會看到忘我（要看的節目越來越多，之後還多了刑事劇和武打動作片要看）。後來我開始試著畫下這些作品的圖。當時是還沒有電腦、網路、藍光或DVD 錄放影機，而只有錄影帶、錄放影機的時代。會去「反芻」喜歡的作品並想辦法將其保留下來，或許是因為我想把觀賞有趣作品時的開心、驚喜、感動等情緒，化為某種形式表現出來吧！

在我描繪人物的過程中，會畫到很多需要用手表現的姿勢，例如準備姿勢或變身姿勢、用手指向敵人或毆打敵人、雙臂發射光線、拿槍或射擊等動作，甚至連喜、怒、哀、樂等日常演技都需要用到手。或許是這個過程，讓我無意間學到畫手的重要性。

我在前面曾多次提到，李小龍的電影帶給我極大的震撼，在我臨摹他姿勢的過程中，對手部的描繪也慢慢地從無意間的行為轉變成一種自覺。李小龍在格鬥技和電影等各領域都引發了革命旋風，他的「手的演技」強勁又性感，讓我當時深感著迷，不，即使是現在去看，也會覺得是前所未見的獨特表現。是李小龍讓我發現到「原來手是這麼帥氣的部位啊！」、「如果好好畫手，人物也會更好看！」所以我的手部啟蒙老師正是李小龍師父。

這本書的內容，是將我平常無意間慢慢形成的畫法整理成一套繪畫理論，而且要想辦法讓讀者理解，剛開始寫的時候我也是非常困惑。因為平常我其實並不會用技術性的論點去分析自己作畫的理由或是技巧，單純就只是在腦中構思然後就把圖畫出來。我腦中都只有模糊的想法，在與本書的工作人員們溝通的過程中，才漸漸整理出具體的邏輯，例如「啊，原來我是這樣想然後畫出來的」，就像這樣，在寫書的過程中反而重新發現了自己的畫法。

有的人會堅持「這樣畫才是對的！」但我認為沒有這種事。基礎的素描能力雖然也有其必要，但我認為還是必須透過作畫者本身的自由感性去表現，展現出各自的個性，這樣對觀看者來說比較有趣。（不過如果畫畫變成工作，可能就會受限於麻煩的規定而降低自由度……）

這本書的內容都是我個人風格的手部畫法，我認為當然還有其他各式各樣的表現手法。希望各位也能透過各種媒體去學習，就像我一樣，透過學習增加表現的能力之後，想畫什麼都能畫得出來。我覺得我自己也還有很多需要學習和精進的地方。

在本書最後我要感謝許多人，首先是邀請我出書的Remi-Q 出版社的秋田綾小姐，她對編輯充滿熱忱且在各方面都配合我；SB Creative 出版社的杉山聰先生，他用心設計出豐富的附錄與宣傳物來銷售和推廣本書；還有協助授權使用圖片的小學館出版社的塩谷文隆先生、我敬仰的漫畫家椎名高志先生、參與本書製作的所有工作人員們，以及購買本書的各位讀者，我在此致上最誠摯的感謝。

2019.11 加加美高浩

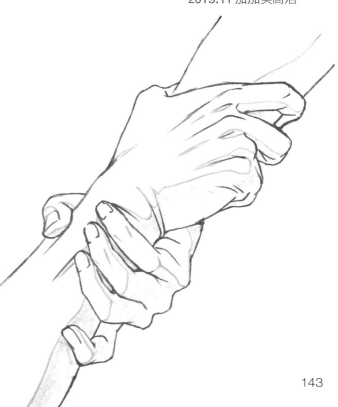

感謝您購買旗標書，
記得到旗標網站
www.flag.com.tw
更多的加值內容等著您…

● FB 官方粉絲專頁：旗標知識講堂

● 旗標「線上購買」專區：您不用出門就可選購旗標書！

● 如您對本書內容有不明瞭或建議改進之處，請連上
 旗標網站，點選首頁的 聯絡我們 專區。

若需線上即時詢問問題，可點選旗標官方粉絲專頁
留言詢問，小編客服隨時待命，盡速回覆。

若是寄信聯絡旗標客服 email，我們收到您的訊息後，
將由專業客服人員為您解答。

我們所提供的售後服務範圍僅限於書籍本身或內
容表達不清楚的地方，至於軟硬體的問題，請直
接連絡廠商。

學生團體　訂購專線：(02)2396-3257 轉 362
　　　　　傳真專線：(02)2321-2545

經銷商　　服務專線：(02)2396-3257 轉 331
　　　　　將派專人拜訪
　　　　　傳真專線：(02)2321-2545

國家圖書館出版品預行編目資料

神之手：動畫大神加加美高浩的繪手神技
加加美高浩 著；韋宗成 審訂；謝薾鎂 譯
初版 . 臺北市：旗標，2020.10　　面；　公分

ISBN 978-986-312-644-7(平裝)

1. 插畫　2. 漫畫　3. 手　4. 繪畫技法
947.45　　　　　　　　　　　109012357

作　　者／加加美高浩

譯　　者／謝薾鎂

翻譯著作人／旗標科技股份有限公司

發行所　／ 旗標科技股份有限公司
　　　　　　台北市杭州南路一段15-1號19樓

電　　話／(02)2396-3257(代表號)

傳　　真／(02)2321-2545

劃撥帳號／1332727-9

帳　　戶／旗標科技股份有限公司

監　　督／陳彥發

執行企劃／蘇曉琪

執行編輯／蘇曉琪

美術編輯／薛詩盈

封面設計／薛詩盈

校　　對／蘇曉琪

新台幣售價：550 元
西元 2023 年 12 月 初版 9 刷
行政院新聞局核准登記 - 局版台業字第 4512 號
ISBN 978-986-312-644-7
版權所有 ‧ 翻印必究

KAGAMI TAKAHIRO GA ZENRYOKU DE
OSHIERU "TE" NO KAKIKATA

Copyright ⓒ 2019 Takahiro Kagami

Original Japanese edition published in 2019 by
SB Creative Corp.

Chinese translation rights in complex characters
arranged with SB Creative Corp.,

through Japan UNI Agency, Inc., Tokyo